U0164792

啓功談金石書畫

啓功 著

趙仁珪 編

出版說明

「博雅教育」，英文稱為 General Education，又譯作「通識教育」。

甚麼是「通識教育」呢？依「維基百科」的「通識教育」條目所說：「其一是通才教育；其二是指全人格教育教育。通識教育作為近代開始普及的一門學科，其概念可上溯至先秦時代的六藝教育思想，在西方則可追溯到古希臘時期的博雅教育意念。」歐美國家的大學早就開設此門學科。

在兩岸三地，「通識教育」則是一門較新的學科，涉及的又是跨學科的知識。概而言之，乃是有關人文、社科，甚至理工科、新媒體、人工智能等未來科學的多方面的古今中外的舊常識、新知識的普及化介紹，等等。因而，學界歷來對其「定義」抱有各種歧見。依台灣學者江宜樺教授在「通識教育系列座談（一）會議記錄」（二零零三年二月）所指陳，暫時可歸納為以下幾種：

一、通識就是如（美國）哥倫比亞大學、哈佛大學所認定的 Liberal Arts。

二、如芝加哥大學認為：通識應該全部讀經典。

2

三、要求學生不只接觸 Liberal Arts，也要人文社會科學學生接觸一些理工、自然科學學科；理工、自然科學學生接觸一些人文社會學，這是目前最普遍的作法。

四、認為通識教育是全人教育、終身學習。

五、傾向生活性、實用性、娛樂性課程。好比寶石鑑定、插花、茶道。

六、以講座方式進行通識課程。（從略）

近十年來，香港的大專院校開設「通識教育」學科，列為大學教育體系中必要的一環，因應於此，香港的高中教育課程已納入「通識教育」。自二零一二年開始的第一屆香港中學文憑考試，通識教育科被列入四大必修科目之一，考生入讀大學必須至少考取最低門檻的「第二級」的成績。在可預見的將來，在高中教育課程中，通識教育的份量將會越來越重。

在互聯網技術蓬勃發展的大數據時代，搜索功能的巨大擴展使得手機、網絡閱讀、搜索成為最常使用的獲取知識的手段，但網上資訊氾濫，良莠不分，所提供的內容知識未經嚴格編審，有許多望文生義、張冠李戴及不嚴謹的錯誤資料，謬種流傳，誤人子弟，造成一種偽知識的「快餐式」文化。這種情況令人擔心。面對着人工智能技術的迅猛發展所導致的對傳統優秀文化內容傳教之退化，如何能繼續將中

3

國文化的人文精神薪火傳承？培育讀書習慣不啻是最好的一種文化訓練。

有感於此，我們認為應該及時為香港教育的這一未來發展趨勢做一套有益於中、大學生的「通識教育」叢書，針對學生或自學者知識過於狹窄、為應試而學習的不良傾向去編選一套「博雅文叢」。錢穆先生曾主張：要讀經典。他在一次演講中還指出：「此時的讀書，是各人自願的，不必硬求記得，也不為應考試，亦不是為着做學問專家或是寫博士論文，這是極輕鬆自由的，只如孔子所言：『默而識之』便得。」我們希望這套叢書能藉此向香港的莘莘學子們提倡深度閱讀，擴大文史知識，博學強聞，以春風化雨，潤物無聲的形式為求學青年們培育人文知識的養份。

本編委會從上述六個有關通識教育的範疇中，以第一條作為選擇的方向，以第二條的芝加哥大學認定的「通識應該全部讀經典」作為本文叢的推廣形式，換言之，就是為初中、高中及大專院校的學生而選取的，讀者層面也兼顧自學青年及想繼續進修的社會人士，向他們推薦人文學科的經典之作，以便高中生未雨綢繆，入讀大學後可順利與通識教育科目接軌。

這套文叢將邀請在香港教學第一線的老師、相關專家及學者，組成編輯委員會，分類包括中外古今的文學、藝術等人文學科。而且邀請了一批受過學術訓練的

4

中、大學老師為每本書撰寫「導讀」及做一些補註。雖作為學生的課餘閱讀之作，但期冀能以此薰陶、培育、提高學生的人文素養，全面發展，同時，也可作為成年人終身學習、補充新舊知識的有益讀物。

本叢書多是一代大家的經典著作，在還屬於手抄的著述年代裏，每個字都是經過作者精琢細磨之後所揀選的。為尊重作者寫作習慣和遣詞風格、尊重語言文字自身發展流變的規律，給讀者們提供一種可靠的版本，本叢書對於已經經典化的作品不進行現代漢語的規範化處理，提請讀者特別注意。

「博雅文叢」編輯委員會

二零一九年四月修訂

5

目錄

半生師筆不師刀

——啟功先生書論略述

啟功先生（一九一二——二零零五），滿人，愛新覺羅氏，自稱姓「啟」名「功」，字元白，一作元伯，號苑北居士、小乘客，晚號堅淨翁，雍正皇帝第九代孫。十五歲即拜賈羲民為師學畫和書畫鑑定，十六歲隨戴綏之學詩古文辭，十七歲拜吳熙曾為師學畫。後因受到輔仁大學（現在的北京師範大學）陳垣校長之賞識，得列門牆，並任教於中文系，一教便是七十年。所以雖然啟先生日後在學術上取得很高的成就，以致人們都喜歡稱他為「國學大師」，但他卻始終以一名教師自居，足見其本分與謙虛之美德。啟先生著有《古代字體論稿》、《詩文聲律論稿》、《啟功論書絕句百首》、《書法概論》（主編）、《說八股》、《漢語現象論叢》、《啟功叢稿》[1]、《啟功講學錄》、《啟功口述歷史》等書，又曾為《紅樓夢》作註釋

並參與《清史稿》的點校工作，可見其學問之廣大，實不限於書畫一途也。

雖然啟先生的學問淹博，但跡其所就，當以書畫創作、理論、考證和鑑定等方面成就最大，影響最為深遠。啟先生的書法，世稱「啟體」，儒雅清剛，結構精嚴，小字尤妙，方之古人，亦不多觀；畫以山水最為精絕，清新雅淡，意境高遠，配合自作的題畫詩以及書法，風格和諧統一，堪稱「三絕」；理論方面，以打破書畫的各種迷思為主，發前人所未發，簡潔精審，鞭辟入裏；至於考證和鑑定，廣徵博引，論證深入，部份已成定讞，廣為學界所稱道和引用。

是書所選取的文章均出自《啟功叢稿》，俾窺見啟先生在書畫理論、考證和鑑定的成就。其實，「金」和「石」均可納入「書」的範疇，因為它們都是書法表現的形式和載體之一。如上述，啟先生善於打破各種迷思，他往往能在別人都束手無策的時候，以深厚的學問修養找到突破口，這方面在一些大家都習以為然的「傳統」中表現得淋漓盡致。如《書法入門二講》中的「入門須知」、《論書隨筆》中的「瑣談五則」、《書畫碑帖題跋》（選）對柳公權「心正則筆正」論的質疑，以為是他的自譽之術，如此種種，不能盡數，讀者閱讀過後自然能體會。

啟功先生無疑是當代的書法泰斗，其書學思想的重點有以下兩端：

一、重視墨跡，但不輕視碑刻[2]

《論書絕句》第九十七首曰：

少談漢魏怕徒勞，簡牘摩挲未幾遭。豈獨甘卑愛唐宋，半生師筆不師刀。

所謂「半生師筆不師刀」，「筆」特指唐宋墨跡和碑刻（屬於帖學範疇），「刀」特指漢碑與魏碑（屬於碑學範疇），句意謂自己師法帖學而不師法碑學。應該注意的是，啓先生並沒有否定碑學的價值。自註曰：

文字遞嬗，其書寫之法，自然不同。雖有時代之異，然非前必優後必劣也。且真草以至行書，自魏晉至隋唐，逐漸完美，世人慣用至今，已有千數百年之經歷。其前雖為篆隸，但習真行者，非必先學篆隸始能作真行筆勢也。不獨此也，今人久習篆隸，甚至有翻不能為真行者。唐人艷稱滕王善畫蛺蝶，然未聞滕王先工畫卵蛹而後始工畫蝶也。

清初朱竹垞、鄭谷口好作隸書，學曹全碑，與其真行用筆相似，觀者

10

不以為功。鄧石如篆隸，世無間言矣，而行草猶以為未足。若錢十蘭、黃小松，篆隸工矣，而真行署款，亦未能與其篆隸齊觀。此篆隸與真行書並不同法之明證，非能工於彼，即工於此也。自兩漢簡牘出土以來，始知漢人作書，並不如拓禿石刻之嬌柔，而鄧石如諸賢，則未嘗一睹漢人墨跡也。

余學書僅能作真草行書，不懂篆隸。友人有病余少漢魏金石氣者，賦此為答。且戲告之曰，所謂金石氣者，可譯「斧聲燈影」。以其運筆使轉，描摹鑿痕；結字縱橫，依稀燈影耳。

啓先生反對先學篆隸，再學楷行草的做法。漢字的演變由甲骨文，到金文、小篆、隸書，再由隸書演變出章草和楷書，楷書又演變成行書和草書（今草），它們之間只有演變先後的關係，但筆法各異，所以並沒有學習次序的必然關係。從近代出土的兩漢簡牘來看，可知漢人所書墨跡與碑刻迥異，那是因為碑刻失真了，而導致失真的原因包括刻工、拓工的優劣、風化剝落乃至人為的破壞等。所以與其說啓先生「師筆」，不如說是「師真」。

雖然啓先生學的是帖學，但他也不輕視碑學，如《論書絕句》第三十二首曰：

題記龍門字勢雄，就中尤屬始平公。學書別有觀碑法，透過刀鋒看筆鋒。

自註有云：

觀者目中，如能泯其鋒棱，不為刀痕所眩，則陽刻[3]可作白紙墨書觀，而陰刻可作黑紙粉書觀也。

啓先生強調要先看過當時的墨跡，才能看當時的碑刻，能把方筆看成圓轉之筆，如此就不會受到「迷惑」。故自註又云：

人苟未嘗目驗六朝墨跡，但令其看方成圓，依然不能領略其使轉之故。……余非謂石刻必不可臨，唯心目能辨刀與毫者，始足以言臨刻本……

又〈跋唐人寫《妙法蓮華經》卷〉云：

余生平所見唐人經卷不可勝計。其頡頏名家碑版者，更難指數。而墨跡之筆鋒使轉，墨華絢爛處，俱碑版中所絕不可見者。乃知古人之書記石刻以傳者，皆形在神亡，迥非真面矣。

啓先生平生所寓目的書畫名跡不可勝數，亦富有收藏，眼光廣大高深，其所立論皆從經驗材料所得，故能公允。他認為唐人寫的經卷並不比當時名家所書的碑刻差，而且我們能透過墨跡看到筆鋒使轉和墨色變化，這在碑刻上是絕對不能夠看見的。以上所論，似乎啓先生並不喜歡碑刻，其實不然，《論書絕句》第二十六至第三十一首，共六首，皆題《張猛龍碑》。一百首中，《張猛龍碑》竟獨佔六首，如此「優待」，其他碑刻乃至墨跡都沒有，足見先生對碑刻的肯定和對《張猛龍碑》的偏嗜。況且「啓體」的形成，得力於柳公權的《玄秘塔碑》最多，啓先生晚年酷愛柳體，曾多次通臨全碑，以取法其結構與骨力，也足見其並不輕視碑刻，重點在於善學而已。

13

二、認為結字比用筆重要

趙孟頫在《蘭亭十三跋》中說道：

書法以用筆為上，而結字亦須用功。蓋結字因時相傳，用筆千古不易。

趙氏此說，向被奉為圭臬，啟先生對此有不同看法，認為結字比用筆更重要，在本書的《論書隨筆》的第二節「論結字」中已有詳述，茲不再贅。至於這種觀點的形成，且看《論書絕句》第七十九首的自註：

僕於石刻，見解亦常數變。早歲初見唐碑，如《醴泉銘》、《多寶塔碑》等，但知其精美，而無從尋其起落使轉之法。繼見唐人墨跡，如敦煌所出，東瀛所傳，眼界漸開，又復睹夷石刻。迨後所習略久，乃見結字之功，有更甚於用筆者，故縱刊刻失真，或點劃剝蝕，苟能間架尚存，亦如千金駿骨，並無忝於高臺之築。即視作帳中燈下之李夫人影，亦無不可也。

14

由此可見，啟先生對碑刻的態度是由學習，到輕視，再到重視的過程，而重視的原因正正就是結字。古代有人為君主買千里馬，但找到的時候馬已經死了，於是以五百金買下千里馬的頭骨，君主理所當然地責罵了他，但他卻說：「買死馬尚且肯花五百金，更何況活馬呢？天下人一定知道大王您是真的買馬，千里馬很快就會有人送來了。」果然，不到一年，就有人送來了好幾匹千里馬。啟先生把碑刻喻之為「千金駿骨」，以死求活，亦即「透過刀鋒看筆鋒」之意，可見其善於比喻。

啟先生對書法理論的貢獻實不止以上兩端，但因篇幅關係，僅就其重要者略述如上。至於考證，先生的大作俱在（見《啟功叢稿》），讀者可自行閱讀。本書所收錄的《〈蘭亭帖〉考》、《舊題張旭草書古詩帖辨》和〈山水畫南北宗說辨〉可為啟先生考證方面的代表作，相信讀者讀後會為其廣博的學識和深入的論證所折服的；〈書畫鑑定三議〉和〈鑑定書畫二三例〉則是先生在無數鑑定過程中所總結出來的經驗，非常人可道，讀之可以增廣見聞，對書畫理論和創作亦不無裨益。

溫仲斌

15

註釋：

[1] 分為《詩詞卷》、《題跋卷》、《論文卷》和《藝論卷》。

[2] 所謂碑刻，指碑學（漢碑和魏碑）與帖學中的碑刻，它們都不是墨跡。關於何謂碑和帖，在本書的〈書法入門二講〉中有詳述，可參。

[3] 按《始平公造像記》為陽刻。

溫仲斌，現為青年國學研究會副會長，香港儒學會會員，香港詩書聯學會會員。曾獲第十屆余寄梅盃全港書法公開賽青少年組冠軍，第三十四屆中興湖文學獎古典文學組第三名。

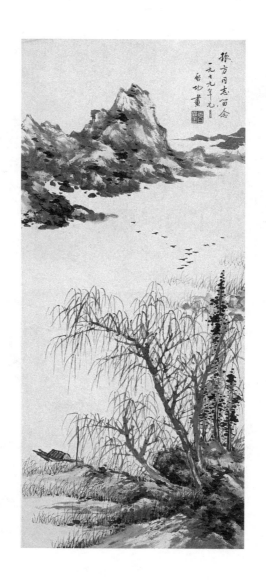

振方同志 百念
一九九九年九月
啟功 畫

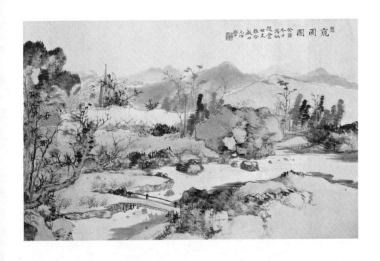

三十六陂人未到水佩風裳若
丁亥冬日用朱賢淑雅之章寫白石詞意 啓功

立身苦被浮名累

涉世無如本色難

書田菽粟饒真味

心地芝蘭有異香

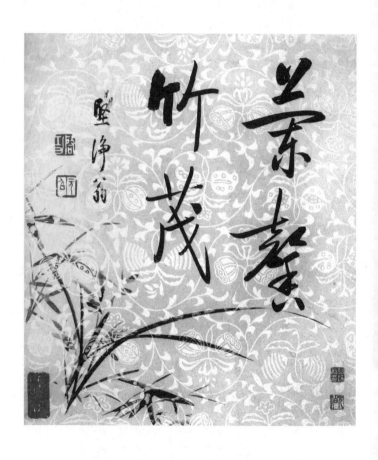

竹茂
兰业蕃

聖净翁

寒鴉萬點宿場圃從平讀

帝流水孤村秦少游

蓬土硯池浸絮酒清明

時節寫黃立 啟功

芳人芳訊許書

甲華歲青蓬

入座來三茨老友

住蕙早傲仙先

費一枝梅

新春子襪後友人秦蕙圃啟功

词人于世无所长衡字
宜外际遇乘东清
照群而柳仁宗怕死
妒惜才

论词篇心一笔
启功

當年乳
臭志彌驕
眼角何曾挂
板橋白石詩
初解畫葉
飄竹撇寫雛

啟功

丹丘復古不乘時波磔翩〻似竹枝想

十六

見承平文物盛奎章閣下寫宮詞

十七

疎越朱絃久宗宓陵夷八法态頹囂論

書寧下迁翁拜古淡風姿近六朝

似簑風帆公石頭輕磯

突兀立中流筆端一

錫洞鋪倒雪去青天

水自添 錢石庸直

一九五五年春夏 啟功

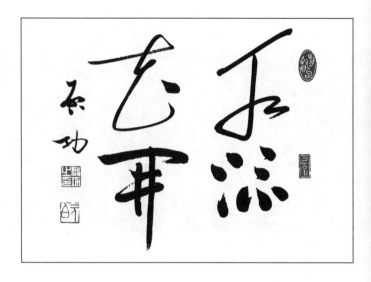

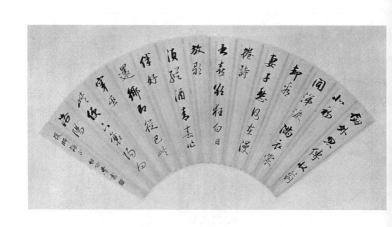

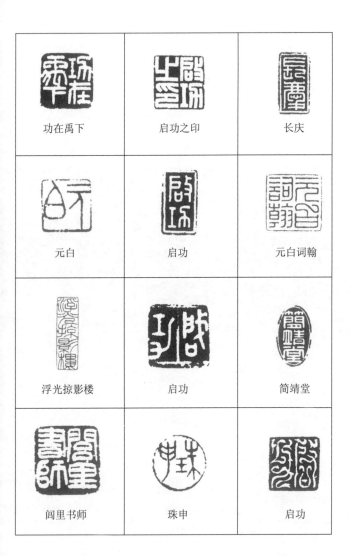

功在禹下	启功之印	长庆
元白	启功	元白词翰
浮光掠影楼	启功	简靖堂
闾里书师	珠申	启功

前言

啓功先生的書畫是當代中國書畫寶庫中的珍品，具有極高的藝術造詣和審美價值，深受廣大群眾的喜愛。那麼如何才能更真實、更深入地走進啓功先生的書畫世界，更好地欣賞這些作品呢？

首先我們要從準確而細緻地觀摩、研讀啓功先生書畫作品本身入手。啓先生風靡海內外的「啓體」書法，是在長期學習研讀傳統書法的功底上逐步滲入自家風格之後形成的。他在《論書絕句》中曾歷數自己臨學古人碑帖的經歷：「廿餘歲，得趙書《膽巴碑》，大好之，習之略久……時方學畫，稍可成圖，而題署板滯，不成行款，乃學童香光，雖得行氣而骨力全無。既假得上虞羅氏精印宋拓《九成宮》碑，乃逐字以蠟紙勾拓而影摹之。……其後雜臨碑帖與夫歷代名家墨跡，以習智永千文墨跡為最久，功亦最勤。……又臨《玄秘塔》若干通。」可以說啓先生一生都在不斷地臨帖，真可謂活到老、學到老。在此基礎上，最終形成了外柔內剛、自然灑脫、清雋儒雅而嫵媚華美的「啓體」。而我們又可以用「結字大師」和「細節大師」這兩大

特點來概括「啓體」的諸多特徵。趙孟頫曾云：「書法以用筆為上，而結字亦須用功。」師法古人又不迷信古人的啓先生將其修改為「書法以結字為上，而用筆亦須用功」。可見他對結字的重視程度。而在觀賞啓先生書法時也確能明顯地感受到這一點：主筆突出，走勢飄逸，揮灑不羈，很好地諧調了字體的欹正、主次、虛實間的關係，使字形變得更靈動飛舞、賞心悅目。他自己的書法也總能把點畫之間的呼應交代得十分到位，把粗細、輕重、虛實等不同的筆畫完美地組合在一起，在細節中體現出深厚的功力。啓先生的畫也有類似的特點。他自幼習畫，稍長，又正式拜賈羲民、吳鏡汀、齊白石為師，受過正規的繪畫訓練，臨摹過大量的古代名畫。特別是吳鏡汀先生，堪稱繪畫技法大師，能將很多古代繪畫大師的技法筆墨的元素分析拆解到極細微處，並細緻地講解、示範給啓先生。所以啓先生的畫也極見傳統的功力，勾勒皴染，無一筆不見功力，空靈淡雅之中，頗饒秀麗超逸之美。山水畫層次豐富，意境高遠，竹石畫韻味醇厚，靈動婀娜，與其書法具有同樣的美學風格。本書雖不是啓先生書畫作品的選集，但細觀所選的有限作品，我們也能約略領會到啓先生書畫作品的一些基本特色。

然而，「功夫在詩外」，要想更深入地走進啟先生的書畫世界、更本質地領略啟先生的創作精髓，還須超越紙面筆墨的局限，走進他的心靈世界，去探求啟先生的學養、氣質、品格。眾所周知，詩品即人品。同理，字品和畫品也來自人品。字寫到最後，畫畫到最後，比的不單純是筆墨、技法，而是學養積蘊的深厚，藝術氣質的高下，性情品格的優劣。這一點於認識啟先生尤為重要，而本書的編選目的也正緣於此：通過所選的文章引導讀者更好地走進啟先生，幫助讀者認識啟先生的書畫為甚麼能體現出如此博大精深的境界，能如此地風靡天下，雅俗共賞，歷久彌新。原來這都源於他有深厚的學養、藝術家的氣質和令人敬仰的品格。

古人云：「觀千劍而後識器。」啟先生自幼受到良好的文化教育，書畫方面除拜賈羲民、吳鏡汀、齊白石等人為師外，還得到溥心畬、溥雪齋、張伯英、沈尹默等人的親傳。學術方面初受教於戴姜福先生，後追隨史學大師陳垣先生終身。這樣的教育背景和學術氛圍真可謂得天獨厚，無與倫比。而後啟先生又長期從事書畫研究和學術研究，在古代文學、文獻學、文字學、考據學、書畫鑒定學、佛學、紅學等方面都取得傑出的成就，著作斐然，並能以其深厚的學識榮任中央文史研究館館長、全國文物鑒定委員會主任委員等職。所以他的書畫作品帶有與天俱來的書卷

氣、文人氣，功力深厚、氣度非凡、風格儒雅。非但如此，他還能把學者的修養與藝術家、詩人的氣質結合在一起，能將學術藝術化，藝術學術化。東坡曾以「詩中有畫，畫中有詩」來稱讚王維，而此語放在啓先生身上亦非常合適，他是中國歷史上為數不多的能將詩、書、畫三絕集一身的人。啓先生又是性情中人，對生活和周圍所有的人都充滿摯愛，深具儒家仁者的胸懷和佛家大德的品格修養，並能將人之真性情和藝術的審美與學術的睿智完美地結合在一起，超越功利的驅使和世俗的偏見，進退裕如，躁釋矜平，進而達到一種純藝術的境地。所以他筆下的藝術境界、美感生成總能那樣優游不迫、從容瀟灑、溫文爾雅地表現出來，用不着任何的造作和矯情。辛棄疾詠山的名句曰：「似謝家子弟，衣冠磊落；相如庭戶，車騎雍容。」此正可作為啓先生書畫藝術風格及其何以臻此的寫照。

我覺期間，雄深雅健，如對文章太史公。

　　更可貴的是啓先生自己對這一問題早有深刻的論述。如《談詩書畫的關係》云：

「我認為詩與畫是同胞兄弟，它們有一個共同的母親，即是生活。具體些說，即是它們都來自生活中的環境、感情等等，都有美的要求、有動人力量的要求等等。……這些詩人畫家所畫的畫，所寫的字，所題的詩，其中都具有作者的靈魂、人格、學

養。紙上所表現出的藝能，不過是他們靈魂、人格、學養昇華後的反應而已。」類似這樣的深刻論述，所在多是，它們不但可以引導我們走進啓先生的書畫世界，而且可以幫助我們走向更廣闊的藝術世界。

趙仁珪

二零一零年十一月五日於北師大土水齋

書法入門二講

第一講　入門須知

不管從事甚麼工作，都須先對它有一個正確的認識，學習書法、欣賞書法當然也如此，這似乎是一個無須多言的話題。但是這裏面有許多看似簡單的問題實際並不簡單，看似不成為問題，實則大有問題。特別是有些「理論」、「觀點」是自古傳下來的，有很多還是出於權威的書法家、書法理論家之口，看似是金科玉律，頗能唬人，其實大謬不然，必須正名。否則必將被這些貌似權威的理論所欺，走入歧途。

（一）　書法的特點和特殊功能

這裏所說的書法指漢字書法。字是記錄語言的，而漢字又是由象形等等的方塊字組成的，較之其他文字最具有圖畫性，因而它才能形成所謂書法這一門藝術。作

為文字，它有它基本的功能，即以書面的符號形式把語言詞彙記錄下來給人看。這時文字就代表了語言，書面的功能就代表了口頭的功能。比如在古代，你要與遠方的朋友交流，就不能靠語言，因為他聽不到，所以只能通過寫信靠文字傳達。又比如古人要與後人交流，因為它不能保留，所以也只能把它們轉變為能長期保留的文字符號。這是文字的一般功能和普通功能。

但文字，特別是漢字還有它的特殊功能，即它能非常鮮明地反映書寫者的個性。

比如某甲所寫的字就代表了某甲的個性，具備某甲的特點。比如某乙學某甲的簽名，雖然寫的同是一個「甲」字，但寫出來的效果總與某甲寫的「甲」字不同。這是為甚麼呢？因為文字只要是由人拿起筆寫出來而不是由統一的機器印出來的，它就必然帶有人的個性。人與人手上的習慣、特點總不會完全相同。比如結字、筆畫，以至用筆的力度等都會有所不同，再刻意地模仿也總會露出破綻，不會完全一樣。正像哲學家所說的，世界上沒有絕對相同的兩個指紋。世界上沒有絕對相同的兩片樹葉；所以用文字來簽字、簽押、押屬才會有法律效用的，世界上沒有絕對相同的兩片樹葉；所以用文字來簽字、簽押、押屬才會有法律效用的，刑偵學家所說的，不會完全一樣。正像哲學家所說的，世界上沒有絕對相同的兩個指紋。文字如果沒有這種功能，銀行決不會憑簽字讓你領錢。否則，

那豈不是亂了套嗎？當然，不認真判別，有時確能蒙蔽某些人，但這不是文字本身所具有的不可混淆的個性出了問題，而是辨別文字時出了問題，其實只要認真辨別總會發現它們之間的差別。二十世紀五十年代有人妄圖冒充某領導人的簽名到銀行支取巨額現金，最終還是沒能得逞，就是一個很好的例證。同樣，契約、合同也都需簽字後才會在法律上生效，也是基於書寫的這種特殊功能。更有趣的是，對不會寫字的文盲，照樣可以讓他們簽字畫押，名字不會寫，就讓他們畫「十」，比如連當事人、經辦人、保人一共有好幾個，但最終畫出的那些「十」字沒有一個相同。所以從這個意義上說，漢字所具「十」字尚且如此，何況較它們更複雜的文字了！有的這種獨特的個性尤為鮮明。

明乎此，就可以明白臨帖時可能出現的一系列問題，臨帖的人如此，教人臨帖的亦如此。其主要表現有三：

1、常有人失望地問我：「我臨帖為甚麼總臨不像？」我總這樣回答他：「這就對了。不但現在像不了，再練一輩子也像不了。不像才是正常的；全像了，不但不可能，而且就不正常了，銀行該不答應了。你大可不必為臨得不像而失去臨帖的信心。」這決不是安慰之語，更不是搪塞之語。試想，為甚麼自古以來書法流派那

麼多？字的不同寫法那麼多？同一個「天」字能寫出那麼多樣，為甚麼一看便知這是這個書法家所寫，那是那個書法家所寫？為甚麼不會把某乙有意師法某甲的作品就誤作為某甲的作品？其根本的原因就在於每個書法家手下都有自己獨特的習慣和個性。這些個性是永遠不能劃一的，正所謂「性相近，習相遠」也，這樣的例子非常多。

如蘇東坡的弟弟蘇轍蘇子由，以及東坡的兒子，都有幾件書法作品流傳下來，我們看他們的作品，雖與東坡有若干相近之處，但總是有明顯的不同。又如米友仁不但是著名的書法家，而且是著名的鑒定家，宋高宗特意讓他來鑒定秘合所藏的法書，鑒定後都要在作品的後面留下正式的評語，足見其有極高的鑒賞能力，對書法流派爛熟於胸。但他寫字也未完全繼承其父米元章的風格，明眼人一看便知米元章就是米元章，米友仁就是米友仁。這正應了曹丕《典論·論文》中的那句話：「雖在父兄，不能以貽子弟。」因為每個人寫文章的觀點和構思都不一樣，兄弟父子之間都很難完全傳授。寫字尤其如此。文章有時還可以偷偷地抄襲一番，但字卻無法抄襲，因為抄也抄不像。既然高明的古人想「貽」都貽不了，我們就大可不必為臨得不像而苦惱了。當然對老師責怪你臨得不像，你也大可不必放在心上。

2、有人常懊悔地對我說：「我寫字沒有幼功。」這就涉及到如何對待教小孩子學習書法的問題了。有的人索性認為小孩子根本不必臨帖。說這種話的人都是自己已經臨過帖了，他已經知道帖上的筆畫是如何安排的了，所以他才覺得再沒必要了。但對小孩子卻不然。比如你告訴他「人」字是一撇一捺，但他不看帖就可能寫成同是一撇一捺組成的「八」字、「入」字、「乂」字。所以必須讓他看看字樣，這就是臨帖。臨帖的目的並不是讓他從此一輩子練那些永遠模仿不像的前人的字形字體，也不是讓他通過這種辦法將來當書法家，而是讓他熟悉字的基本結構、筆順等。如寫「三」要先寫上面一橫，再寫中間一橫，最後寫下面一橫；寫「川」先寫左面的一豎，再寫中間的一豎，最後寫右面的一豎。讓他養成正確的習慣，寫得順手，寫得容易。這對剛剛接觸漢字的小孩子是必要的。我小時常遇到因寫字不對而遭到老師懲罰的時候，懲罰的辦法就是每字罰寫幾十遍，其實老師的目的不在這幾十遍，而是讓你通過反覆的練習去記住它應該怎樣寫。

於是又有些人認為習字必須從小時開始，進而認為必須天天苦練，打下「幼功」才行，這又是一種極端的認識。寫字不同於練雜技和練武術。雜技與武術確實需要有「幼功」，因為有些動作只能從小練起，大了現學根本做不出來。但書法不是這

40

麼回事，甚麼時候開始拿起筆起練字都可以，不會因為你沒有「幼功」，到了大了手腕僵得連筆都拿不起來。不但不需「幼功」，我認為因為小孩子沒有必要花過多的時間去臨帖、練字。因為一來如前所云，帖是一輩子也臨不像的，在這上面花死工夫，非要求像是沒必要的。二來書法既然是藝術，就要對它的藝術美有所體悟才行，而這種體悟是需要隨着年齡的增加、見識的增長來培養的。小孩子連字還認認不全，如果再趕上結構還弄不太清，他是很難體會諸如風格特點這些更深層次的內涵的。如果再趕上教小孩子「幼功」的是一位庸師，那就更麻煩了，那還不如沒有「幼功」。

3、隨之而來的問題是應該用甚麼帖。這裏面又有很多誤解需要辨明澄清。有人說臨帖必須先臨誰，後臨誰，比如先臨柳公權，再臨顏真卿，對這種說法我實在不敢苟同。因為所謂「帖」不過就是寫得準確好看的字樣子而已。只要它能達到這樣的效果即可，不在於筆畫的姿勢、特點。尤其是對小孩子更是如此，只要求其大致準確即可。相反，如果非執着學某一家，倒反而容易學偏。有人學柳公權，非要在筆畫的拐彎處帶出一個疙瘩，學顏真卿非要在捺腳處帶出虛尖。出不來這樣的效果怎麼辦？就只好在拐彎處使勁地�9、使勁地揉，寫出來好像是「拐棒兒骨」；在捺腳處後添上虛尖，好像是「三尾蛐蛐」。殊不知柳公權、顏真卿這樣的效果是和

他們當時用的筆有關係，後人不知，強求其似，豈不可笑！

還有人認為要按照字體產生的次序練字，先學篆書，篆書學好後再學隸書，隸書學好後再學楷書（實際應叫真書，所謂「楷」本指工整，後來習慣用來代指真書），楷書學好了再學行書，行書學好了再學草書。這更是謬說。照這樣說，古人在文字產生以前靠結繩記事，難道我們在練字之前先要練好結繩才行嗎？再說甚麼叫學好了？標準是甚麼？這和一年級上完了再上二年級是兩碼事。以篆書為例，它又分大篆、小篆、古篆等？有人寫一輩子篆書，如清代的鄧石如，更何況有些人寫一輩子篆之後，唐代的顏、柳那類楷書之前，已經有了草書。漢代與隸書和楷書？其實，在隸書也未見能寫好一種字體。照這樣推算，甚麼時候才能寫上隸書、行書的基礎上才有了今草。古人並沒有這樣教條，可現在（章草），後來在真書、行書的基礎上才有了今草。古人並沒有這樣教條，可現在有些人卻如此教條，豈不愚蠢？總而言之，字體的發展次序與我們練字的次序沒有必然的聯繫。

還有人更絕對地認為臨帖只能臨某一派，並說某派是創新，某派是保守，只能學這一派而不能學那一派，學那一派就會把手學壞了。難道不學那一派就能把手學好了嗎？這樣只能增加無謂的門戶觀。須知，臨帖只是一種入門的路徑，無須為它

成為某派的信徒。你的風格喜好接近哪一派，你就可以臨摹學習那一派，如此而已，豈有他哉？千萬不要受這些所謂「理論」的擺佈。

（二）關於寫字時用筆的方法

其實寫字的「方法」並沒甚麼一定之規，沒甚麼神秘可言，不過就是用手拿住筆在紙上寫而已。其實往甚麼上寫都可以，比如移樹，人們習慣在樹幹朝南的方向寫一個「南」字，以便確定它移栽後的朝向；又比如蓋房，人們習慣在房梠上寫上「左」、「右」，以便確定它上樑後的位置。不用「毛筆」寫也可以，只要用一個工具把字寫在一個東西上都叫寫字。所以一定不要把寫字看得太神秘。當然要把字寫好也要有一定的技巧。元代大書法家趙孟頫曾說：「書法以用筆為上，而結字亦須用功。」玩其口氣，他雖然二者並提，但是把用筆的技巧放在第一位，而把結字的藝術放在第二位。這種排列是否恰當，這裏暫且不談，先談一談所謂的「用筆」，因為有些人一把用筆看得太高，就產生種種誤解，種種猜測，以此教人就會謬種流傳，貽害無窮。

1、關於握筆的手勢

現在我們用毛筆寫字的握筆方法一般是食指、中指在外，拇指在裏，無名指在裏，用它的外側輕輕托住筆管。但要注意這種握筆方法是以坐在高桌前，將紙鋪在水平桌面之上為前提的。古人，特別是宋以前，在沒有高桌、席地而坐（跪）寫字時，他們採用的是「三指握管法」。何謂「三指握管法」？古人雖沒有為我們特意留下清晰的圖例，但我們還是可以根據一些圖畫資料推測出來：原來「三指握管法」是特指席地而坐時書寫的方法。古人席地而坐時，左手執卷，右手執筆，卷是朝斜上方傾斜的，筆也向斜上方傾斜，這樣卷與筆恰好成垂直狀態。此時握筆最省事、最自然，也是最實用的方法就是用拇指和食指從裏外分別握住筆管，再用中指托住筆管，無名指和小指則僅向掌心彎曲而已，並不起握管的作用，這就是所謂的「三指握管法」，與今日我們握鋼筆、鉛筆的方法一樣。這樣的圖畫資料可見於宋人畫的《北齊校書圖》（現藏美國波士頓博物館），畫面上校書者執筆的形象即如此。

另外，敦煌壁畫上也有類似的形象。日本學者根據敦煌壁畫所著的《敦煌畫之研究》就影印出敦煌畫上一隻手握筆的形象。現在有些日本人坐（跪）在席上寫字仍如此，我親眼看到著名的書法家伊藤東海就是這樣握筆，與唐宋古畫上一樣。

但有些人不知道這種握筆方法的前提是席地而坐，左手執卷；在宋初高桌出現以後，在高桌上書寫時，紙和筆本身已經成為垂直的角度，所以這時握筆最自然的方法就是本節一開始所說的方法。如果仍堅持這種「三指握管法」，反而不利於保持這種垂直的角度，這只要看一看現在拿鋼筆和鉛筆的姿勢就能明白。為了使這種握筆的姿勢與紙保持垂直，就只好憑想像、憑推測，把中指也放在外面，死板地用拇指、食指、中指的三個指尖握筆。並巧立名目地把三指往掌心收，使其與掌心形成圓形稱之為「龍睛法」，把三指伸開，使其與掌心成扁形稱之為「鳳眼法」，十分荒唐可笑。最可笑的是包世臣《藝舟雙楫》所記的劉墉寫字的情景：劉墉為了在外人面前表示自己有古法，故意用「龍睛法」唬人，還要不斷地轉動筆管，以至把筆都轉掉了。劉墉的書法看起來非常拘謹，大概「龍睛法」握筆在其中作祟是重要的原因之一吧。

2、關於握筆的力量

由握筆的姿勢又引出一個相應的問題，即握筆需要多大的力量。這裏又有誤解。有人以為越用力越好，還有根有據地引用這樣的故事：說王羲之看兒子在寫

字，便在後面突然抽他的筆，結果沒抽下來，便大大稱讚之。孫過庭的《書譜》就有這樣的記載。包世臣據此還在《藝舟雙楫》中提出「指實掌虛」的說法，這種說法本不錯，但也要正確理解。指不實怎麼握筆呢？特別是這個「掌虛」，本指無名指和小指不要太往掌心扣，否則字的右下部份寫起來很容易局促，比如宋高宗趙構的字就是如此，他字的右下角都往裏縮，就是因為這造成的。但因此又造成誤解，有人說掌應虛到甚麼程度才算夠呢？要能放下一個雞蛋。「指」要「實」到甚麼程度呢？包世臣說要恨不得「握碎此管」才行。這又無異於笑談。其實兒子的筆沒被抽出，是小孩子伶俐和專心的結果，有的人就誤認為要用力，而且力量越大越好。對此，蘇東坡有一段妙談，他說：「獻之少時學書，逸少（王羲之）從後取其筆而不可，知其長大必能名世。僕以為不然。知書不在於筆牢，浩然聽筆之所之而不失法度，乃為得之。然逸少重其不可取者，獨以其小兒子用意精至，猝然掩之，而意未始不在筆，不然，則是天下有力者莫不能書也。」蘇軾的見解可謂精闢之至。

3、關於懸腕

有些古人的字，儘管筆畫看起來不太穩，但並不影響它的勻稱靈活，其原因就

是筆尖和紙是保持垂直的，不管是古人席地而坐的「三指握管法」，還是後來有如現在的握筆法。否則，把筆尖側躺向紙，寫出的筆畫必定是一面光而齊，一面麻而毛，或者一面濕潤，一面乾燥，不會勻稱。古人有「屋漏痕」、「折釵股」（有人稱「股釵腳」）之說，「屋漏痕」說的是筆畫要如屋漏時留在牆上的痕跡那樣自然圓潤，「折釵股」雖不知具體所指（大約指釵用得時間長了，釵腳的虛尖被磨得圓滑了），但意思也是如此。為了達到這個目的，於是有人就特意強調寫字要懸腕，並認為此也是古法。殊不知，在沒有高桌之前，古人席地而坐，直接用右手往左手所持的卷上書寫，右手本無桌面可倚，當然要懸腕，想不懸腕也不行。但在有了高桌之後，情形就不同了。不可否認，懸腕運起筆來當然活，但也帶來相應的問題，就是不穩、易顫，因此要區別對待。在寫小一點字的時候，本可以輕輕地用腕子倚着桌面，只要不死貼在上面即可。寫大字時自然要把腕子離開桌面，不離開，筆畫就延伸不了那麼遠，特別是字的右下角部份簡直就無法寫，更沒必要想着這可是「古法」，必須遵從。但也無須刻意地去懸腕，這樣只能使肩臂發僵，能將筆隨意方便地運用開即可，即使用枕腕法——將左手輕輕地墊在右腕之下也無不可。

還有人在懸腕的同時特別講究「提按」。這也是由於不理解古人是席地書寫而產生的誤解。古人席地書寫，用筆自然有提按，但改為高桌書寫之後情況又有所不同。很多人不把提按當成是一種自然的力量，而當成有意為之的手法，這就錯了。反正我個人有這樣的體會：如果想我這回要「提按」了，這字寫得一定不自然。

所以順其自然是根本原則，古代的大書法家並沒有我們今天這麼多的清規戒律，並不像我們今天這樣機械地死板地寫字非要懸腕，非要提按，都是根據個人的習慣而來。比如蘇東坡就明確地說過自己寫字並不懸腕，所以他的字顯得非常凝重穩健，字形比較扁；而黃庭堅就喜歡懸腕，所以他的字顯得很奔放，撇、捺都很長。蘇黃二人曾互相諧諷，黃譏蘇書為「石壓蛤蟆」，蘇譏黃書為「枯梢掛蛇」，但這都不妨礙他們成為大書法家。

與此相關，宋人還有這樣一種說法，叫「題壁」，比如大書法家米元章就主張練字要採取題寫牆壁的方法，認為這樣可以練習懸腕的功夫。其實，古人席地執卷書寫就類似題壁。只不過題壁的「壁」是垂直的，古人左手所執之卷是斜的，右手所執之筆也是斜的，而斜筆與斜卷之間又恰成垂直的，這種垂直是很自然的，便於書寫，即使寫很長的豎亦便於掌握；而題壁時，筆要與牆垂直，腕子就要翹起，難

免僵直。特別是寫長豎時，筆就有要離開牆壁的感覺。所以這種練習方法也有問題，它帶給人的感覺與古人席地而坐的懸腕終究不太一樣。看來到了米元章時代，已經對唐和唐以前人如何寫字不甚了了，甚至有些誤解了。米元章的字有時給人以上邊重、下邊輕的感覺，如豎鈎在寫到鈎時就變細了，這可能與他平日的這種練習方法有關。

總之，千萬不要像包世臣在《藝舟雙楫》中所記的王鴻緒那樣，為了懸腕，特意從房樑上繫下一個繩套，把腕子伸到套裏邊吊起，腕子倒是懸起來了，但又被繩子限制在另一個平面上，不能隨意上下提按了，這豈不等於不懸？這種對古人習慣的誤解，只能徒為笑談。

我在《論書剳記》中有一小段文，可作這一觀點的總結：

古人席地而坐，左執紙卷，右操筆管，肘與腕俱無着處。故筆在空中，可作六面行動，即前後左右，以及提按也。逮宋世既有高桌椅，肘腕貼案，不復空靈，乃有懸肘懸腕之說。肘腕平懸，則肩臂俱僵矣。如知此理，縱自貼案，而指腕不死，亦足得佳書。

4、關於「回腕」和「平腕」

由懸腕又引出回腕和平腕。有些人不但強調懸腕，還強調「回腕」，且又錯誤地理解回腕。其實回腕是為了強調腕子的回轉靈活，古人在席地而坐書寫時，由於自然懸腕，所以腕子可以自然回轉，有如我們現在炒菜，手都是自然離開鍋台，所以手可以隨意來回扒拉，這就是回腕。但坐在高桌椅上之後，有些人不理解回腕的真正含義，就望文生義地把「回」理解為盡量把手指往裏收，筆往懷裏捲，腕子往外拱。何紹基在他的書中還特意書出這樣一幅示意圖。試想，這樣死板拘謹地握筆還能寫出好字嗎？如果和所謂的「龍睛法」、「鳳眼法」並列，我可以給它起一個雅號，叫「豬蹄法」。

還有人強調要「平腕」。古人席地而坐書寫，當然只能懸腕，而談不到「平腕」，改在高桌椅上書寫後，有人不但堅持要懸腕，而且還要把腕子懸平。這顯然是違反常態的。按現在正確的握筆方法，腕子是不可能平的，要想平，只能把肩臂生硬地端起來。有人教人寫字，要用手摸人的腕子平不平，更有甚者，訓練學生要在腕子上放一杯水，真是迂腐得可笑。試想，讓人手作「龍睛法」或「鳳眼法」，掌中還

50

要握一個雞蛋；腕作「豬蹄法」，還要翻平，上放一杯水，這是寫字呢？還是練雜技呢？

隨之而來的是如何正確理解所謂的「八面玲瓏」和「筆筆中鋒」。古人席地而坐時書寫都是自然地懸腕，寫出的字不會出現一面光溜、一面乾的現象，自然是八面玲瓏。到了後來米元章仍強調寫字要「八面玲瓏」。古人所說的「八面」本指東、西、南、北、東南、東北、西南、西北，米元章這裏是借以形容要筆筆流轉。米元章的字也確實有這一特點，如他的《秋深帖》「秋深不審氣力復何如也」十字，一氣呵成，真可謂「八面玲瓏」。他還曾臨過王羲之的七種帖，宋高宗曾讓米元章的兒子米友仁為此作跋。米友仁跋中稱讚的「此字有雲煙捲舒翔動之氣」，亦是從這種觀點立論，而他的這些臨本確實比一般的刻本自然流暢。能達到這種效果是因為他能把筆懸起來靈活自如地使用，如果腕子死貼在桌面上，自然不會有這樣的效果。要只注意懸腕，寫起來靈活倒是靈活了，但掌握不好字體的美觀也不行。

還有人認為要想達到「八面玲瓏」的效果，就要「筆筆中鋒」，這又是一種誤解。只要筆畫有肥有瘦，就決不可能是純中鋒，瘦處是將筆提起來，只將筆的主毫着紙，這可叫「中鋒」，但只要有肥處，就說明在按筆時，主毫旁邊的副毫落在紙

上了。如果要筆筆中鋒，就只能畫細道，打烏絲格，就不成為字了。這和刻字一樣，如果只拿刀刃正面刻，就只能刻細道。要想刻出粗道，只能用雙刀法。我曾看過齊白石刻字，他就是斜着一刀下去，結果是一面平，一面麻，但他名氣大，可以不管這一套。因此，對中鋒的正確理解是筆拿得正，不要讓它側躺，出現一面光一面麻的現象，而不是只用筆尖。但由此又生出誤解。當年唐穆宗問柳公權怎樣才能筆正，柳公權說「心正才能筆正」，這其實只是對唐穆宗心不要邪的勸諫，有人拿它大做文章就未免迂腐了。文天祥心最正，字未見有多好；嚴嵩心最不正，字不是寫得也很好嗎？

（三）關於書寫的工具

書寫的主要工具不外乎筆、墨、紙、硯，即所謂的文房四寶。這其中最主要的當然是筆。

從出土文物中可知筆產生的年代相當久遠。筆一般都用動物毫（毛）製成，諸如兔毫，白居易有《紫毫筆》詩，描寫的就是兔子毛製成的毛筆，因此這種筆又稱

紫毫筆；還有狼毫，這裏所說的狼毫指的是黃鼠狼（學名黃鼬）尾上的毛；還有鼠鬚及雞毫；最常見的是羊毫。還有兼毫，如七紫三羊、五紫五羊、三紫七羊等，書寫者可以根據自己喜好來選擇。另外還有用特殊材料製成的筆，如茅草和麻等。也有在羊毫中加麻（苧麻）的，稱「筆襯」，可以使筆更加挺括。總之，這裏面的講究很多，但好的筆工往往秘而不宣。如果寫特別大的字，大到用現在的抓筆都寫不了，那也不妨用布團蘸墨寫，寫完之後再用筆描一描即可。對筆的選擇完全要看個人的喜好和需要。比如我寫小字喜歡用硬一點的狼毫，寫大字喜歡用軟一點的羊毫。蘇東坡有一句名言，使人不覺得手中有筆，就是最好的筆。甚麼順手就用甚麼。我有一段時間喜歡用衡水出產的麻製筆，才七分錢一支，也很好使。用甚麼筆和學習書法的過程沒甚麼關係，與書法造詣的水平更沒甚麼關係。對此也有誤會，比如褚遂良曾說「善書者不擇筆」，於是有人就說不能挑筆，一挑筆就是水平低。這毫無道理，不同的習慣，不同的手感當然可以選擇不同的筆。又說某某能寫純羊毫，就好像多了不起；又說東坡的《寒食帖》是用雞毫寫的，所以本事大，這是沒有任何根據的。

現在我們可以根據有關的記載得知唐朝人製筆的方法：先選擇幾根最長的主

毫，放在正中，然後選擇幾根稍短一點的做第一層副毫，紮在主毫周圍，再選一些稍短的做第二層副毫，再紮在周圍。在層與層之間還可以裹上一層紙。依次類推就製成了半棗核狀的筆，日本有《槿筆譜》一書，就記載了這一過程。筆的這種製造工藝直接影響到字的書寫效果。有人特意學顏真卿寫捺時的「三尾蠆蠆」式的虛尖，其實他的這種虛尖是與他所用之筆主毫較長的特點有關。有的人不明白這個道理，故意地去添虛尖，很可笑。有人對泡筆時，是否全發開也挺講究，認為哪種就算高級的，哪種就算低級的。這也毫無根據，完全由個人習慣而定。

古代沒有現成的墨汁，所以很講究用墨。現在有了墨汁還有人非要堅持磨墨，這似乎沒必要。但墨汁的好壞直接影響到裝裱時是否洇紙，所以要有所選擇。現在北京出的一得閣墨汁，安徽出的曹素功墨汁都很好用。

紙的種類當然很多，難以一一列舉。用甚麼紙與書法水平也沒有關係。我是得甚麼紙用甚麼紙，有時覺得在包裝紙上寫似乎更順手，因為沒負擔；越用好紙越緊張。我這種感覺和很多古人一樣，當年很多人都不敢在名貴的印有烏絲格的蜀縑上寫，只有米元章照寫不誤，看來還是他的本領大。

至於硯就更無所謂了，如果用墨汁，它簡直就可有可無。硯對現在書法而言，

大約工藝價值遠遠超過使用價值。

總而言之，這一講講的問題雖多，但中心思想卻是一個，即不要被那些穿鑿附會、貌似神秘的說法所蒙蔽，不管這種說法是古人所說，還是權威所說。這些說法很多都是不了解古代的實際情況而想當然，然後又以訛傳訛，謬種流傳。不破除這些迷信，就會被他們蒙住而無法學好書法。

第二講　碑帖樣本

上講說過寫字不見得都需要有幼功，臨帖也不必都求其全似，因為本來就不可能全似，但對學習書法的人來說，臨帖是非常必要的。它是一種最基本的方法的練習。

正像練鋼琴，沒有一個不是從基本曲目開始的，總是隨手亂彈，一輩子也成不了鋼琴家；寫字也一樣，總是隨手寫來，即使號稱這是「創新」，也成不了書法家。書法中的橫、豎、點、撇、捺、挑、折，就相當於西洋音樂中的1、2、3、4、5、6、7，中國音樂中的合、四、一、上、尺、工、凡、六、五，只有把每個音節都唱得很準了，音節與音節之間的組合變化掌握得都很熟練了，才能唱出優美的樂章；同樣，只有

把基本筆畫的基本形狀及其組合掌握得都十分準確、十分自如，才能寫出好字。這就需要臨帖，因為帖就是好的字樣子，也不能奢求他對書法藝術有多高的理解，而是讓他熟悉筆畫的基本形狀、方向，以及字的結構佈局，從而打好基本功。大人也需要時時臨帖，即使達到了相當的水平也如此，正像鋼琴演奏家在演出之前也需練習一樣，它可以使你越練越熟。更何況它是一項很好的文化娛樂活動，是一項很好的審美創作練習，當你把寫出的字掛起來欣賞的時候，你會從中發現很多樂趣。

那麼臨帖需先搞清哪些問題呢？大概有以下幾點：

（一）先要認清碑帖上的字相對原來的墨跡有失真之處

因為碑帖上的字是我們模仿的字樣子，所以很多人就認為它是最準確的了，認為當時書法家寫到石碑或木板上的就是那樣，因而對碑帖上呈現出的每一細微處都覺得是必須效法的。其實並非如此。刻出來的字與手寫的字不但有誤差、有失真，而且有好幾層誤差與失真。這只需搞清碑帖的製作過程就能明瞭。

第一個過程是用筆蘸朱砂寫在石頭上，稱「書丹」，因為朱砂比墨在石頭上更顯眼，便於雕刻。第二道工序是刻。刻的時候就以紅道為據。我曾在河南的「關林」看到很多出土的碑，因為書丹時有的筆道很肥，刻完之後，刀口的外面還殘留着朱砂的顏色。可見刀刻的痕跡與第一道工序——書丹的痕跡已不完全相符了，有的可能沒到位，有的可能過頭了，這是第一次失真。再好的刻工也不能與書丹時完全一樣。在流傳下來的碑刻中，刻得最好的是唐太宗的《溫泉銘》，現在見到的敦煌本《溫泉銘》，筆鋒及其轉折簡直就和用筆寫的一樣，我在《論書絕句》中曾這樣稱讚它：「細處入於毫芒，肥處彌見濃郁，展觀之際，但覺一方黑漆版上用白粉書寫而水跡未乾也。」但這樣的精品終究是極少數，從道理上講，刀刻的效果總不能把筆寫的效果全部表現出來，比如不管是蘸墨也好，蘸朱砂也好，色澤的濃淡、筆畫的乾濕，以至筆勢的頓挫淋漓就是刀工所不能表現的。用筆寫的時候可能會出現「燥鋒」和「飛白」，即墨色比較乾時，筆道會隨運筆的方向出現空白，這就不好刻了。我曾拿唐人寫經中的精品來和唐碑加以比較，明顯感到寫經的筆毫使轉、墨痕濃淡一一可按，但碑經刻拓，則鋒穎無沒辦法，所以定武本的《蘭亭序》就只好在這地方刻兩條細道，表明此處是由燥鋒所出現的飛白，其實原字的飛白並不止兩道。

存。兩相比較，才悟出古人筆法、墨法的奧妙。又曾看到智永的《千字文》真跡，

其墨跡的光亮至今還非常鮮明，這是碑帖無論如何也表現不出的。

第三道工序是拓碑，拓時先用濕紙鋪在碑上，然後墊上氈子往下按，這樣，碑

上凹下的筆畫就在紙背上被按成凸出的筆畫了，再在上面刷上墨，凹下的地方因沾

不上墨，所以就成為黑紙白字了。但按的時候力量不會絕對勻，力量不到，按得不

瓷實的地方就會把拓出來的筆道變細。這是第二次失真。刷墨的時候也不會絕對的

均勻，再加上墨如果比較濕，或者紙比較濕，就會洇到凹下去的部份，這樣筆畫的

粗細與形狀也會與原字不同，這是第三次失真。

第四次工序是把紙揭下來裝裱。裱時要將紙抻平，這樣一來筆道又會被抻開，

這是第四次失真。碑帖流傳的時間過長會破舊損壞，需要重裱，這是第五次失真。

而更糟糕的是有的碑也會損壞，如毀於戰火、毀於雷電，或者被拓的次數過多

而將碑面損壞，於是只好根據現有的拓片重新翻刻。拓片已經失真，根據失真的東

西翻刻豈能不再次失真？這是第六次失真。當然，好的翻刻本也有。如乾隆年間無

錫秦家，根據宋拓本翻刻《九成宮》，在當時可以賣到一百兩銀子一本。因為當時

的科舉考試非常重視書法，當時書法的標準為「黑大光圓」，於是人們就不惜重金

來買好碑帖。

試想，輪到你手中的碑帖不知已失真多少次。最好刻的真書尚且如此，不用說更富於使轉變化的行書與草書了，如果你還認為古人最初寫的真書、行書、草書本來就如此，甚至把走形失真之處也揣測成是古人力求毫鋒飽滿、中畫堅實，於是一味地步步亦趨、死板模仿，以至有意求拙，以充古趣，豈不過於膠柱鼓瑟？

碑如此，帖亦如此。好的帖講究用棗木板、硬，不易走形損壞。帖刻的工藝也有好有壞。有著名的宋代的淳化閣帖，本身刻得很粗糙，但宋徽宗的以淳化閣帖為底本的大觀帖卻刻得十分精緻，幾乎和寫的一樣。但它們的製作工藝與碑大致相同，故而再好也無法表現墨色的濃淡、乾濕，並存在多次失真的情況。總而言之，不管碑也好，帖也好，我們千萬別以為古人最初的墨跡即如此，否則就會把失真與差誤的地方也當成真諦與優長加以學習了。其結果只能像我在《論書絕句》中所云：

「傳習但憑石刻，學人模擬，如為桃梗土偶寫照，舉動毫無，何論神態？」

這裏需順便指出的是，有人對碑與帖的關係又產生了一些無意或有意的誤解，如認為碑上的字是高級的，帖上的字是低級的。；寫碑是根底，寫帖是補充。比如康有為就特別提倡「尊碑」，他所著的《廣藝舟雙楫》中就專有一章談這方面的內容。

他寫字也專學《石門銘》。還有人從而又生發出所謂的「碑學」與「帖學」，好像加上一個「學」字，就成為一種專門的學問了。這是無稽之談。對於初學寫字的人來說，碑由於字比較大而清楚，且楷書居多，學起來容易掌握；帖行草居多，經常有連筆和乾筆帶來的空白，對連字的基本形狀結構都還不很分明的人來說，自然更難掌握。就這層關係而言，臨碑確實是根底，但有了一定的基礎後，自然就無所謂誰高誰低了。究竟是臨碑還是臨帖，全看自己的愛好。再說，碑裏面因刻工技術的高低，拓工水平的好壞，也有優劣之分。如柳公權的《神策軍碑》刻得非常好，雖然乾濕濃淡無法表現，但筆畫字形刻得極其精緻周到，但同是柳公權的《玄秘塔》就刻得相對粗糙。又如顏真卿，楷書大字首推《告身帖》。所謂，「告身」就相當於今日的委任狀，按情理說，顏真卿不可能為自己寫委任狀，故此帖肯定是學他書法，且學得極其神似的人所寫，但此帖的風格與顏真卿的《顏家廟碑》、《郭家廟碑》看得這樣分明真切。所以真假暫且不論，但從學習寫法來看，《告身帖》要優於一般的碑。又如古代有所謂的「向拓本」，所謂「向拓」是指用透明的油紙或蠟紙蒙在原跡上向着光亮處，將它用雙鈎法將原跡的字鈎出來，再填上墨。唐人已有這種方法，宋人也用這種方

法，但不如唐摹的精細。有的唐摹本相當的好，如《萬歲通天帖》和神龍本的《蘭亭序》，連碑中不能表現的墨色的濃淡乾濕都能有所表現。但這都屬於「帖」類，誰又能説它比碑低級呢？

我雖然始終強調「師筆不師刀」——強調臨摹墨跡比臨摹碑帖要好，並在上文列舉了碑帖的那麼多問題，但並不是一概地反對臨摹碑帖。因為一來好的墨跡原件終究不是所有人都能見到的，當年乾隆皇帝曾拿出過一次秘藏的王羲之的《快雪時晴帖》給大臣看，大臣無不感到受寵若驚。大臣尚且如此，何況一般的平民百姓？二來即使有了好的墨本真跡，誰又捨得成天地摩挲把玩。三來好的刻本終能表現出原跡的基本面貌，尤其是字樣的美觀，結構的美觀，終不可被某些局部的失真所掩。但我們一定先要明白碑帖與原跡的區別。正如我在《論書絕句》中云：「余非謂石刻必不可臨，惟心目能辨刀與毫者，始足以言臨刻本。否則見口技演員學百禽之語，遂謂其人之語言本來如此，不亦堪發大噱乎？」如果你看過一些好的墨跡本，並能在臨碑帖時發揮想像。「透過刀鋒看筆鋒」——透過碑版上的刀鋒依稀想見那使轉淋漓的筆鋒，那就更好了。「如觀燈影中之李夫人，竟可破幛而出矣。」——當年漢武帝非常思念死去的李夫人，方士云

能致將李夫人的魂魄來，屆時漢武帝果然在幃帳的燈影中見到李夫人——只要我們能將本來死板的碑帖借助感性的想像，把它看活，將它盡量變成一幅活的墨跡就成了。

以上所說都是以現代影印術未出現為前提的。古時人們得不到真跡做範本，怎麼辦呢？最好的辦法是找鈎摹的向拓本。但這也很難得，所以對一般人來說只好憑借好的刻本，再等而下之，就只好憑藉翻刻本了。有的人稱好的刻本為「下真跡一等」，這已是誇獎的話了，陶祖光甚至更誇張地說好的拓本可「上真跡一等」，因為真跡已死無對證，無從查找了。但在現代精良的影印術發明之後，好的影印本確實可「上真跡一等」，因為一來它確實和原跡一模一樣，包括墨色的濃淡乾濕、枯筆的飛白效果與原件毫無二致，這一點是「向拓本」無法比擬的。二來便於使用，你可以將它置於案頭隨時把玩，不必擔心它的損壞，因此它的收藏價值雖不如真跡。我家長年掛着影印的米元章和王鐸的作品，要是真跡，我捨得隨便掛嗎？因此現代影印術的發明，真是書法愛好者的一大福音，它為我們輕而易舉地提供了最理想的範本，這可是古人夢寐難求的啊。

（二）何謂碑、何謂帖

「碑」字從「石」從「卑」，原指墳前的矮石樁，最初上面還有一個窟窿，原用於下葬時繫棺槨用，也可以用來繫葬禮時的犧牲品，如豬羊之類。後來在上面刻上墓主的名字，碑石也變得越來越大，碑文也變得越來越多，內容也越來越豐富，不但可以用來記載死者的有關情況，而且凡紀念功德的紀念性文字都可以書碑。漢代就有著名的《石門頌》，北魏時有《石門銘》，記載褒斜一帶的有關情況。到唐代，開始多求名人書寫，甚至皇帝自己寫。唐太宗就寫過兩個碑，一為《溫泉銘》，歌頌他洗澡的溫泉如何好，如何有利於健康，此碑早已不存，現有敦煌的孤本殘帖；一為《晉祠銘》，紀念周成王分封其幼弟叔虞於唐之事，晉祠即指叔虞的廟。後來李唐王朝之所以稱「唐」，是因為他們自視為叔虞的後代，所以《晉祠銘》兼有歌頌大唐王朝立國之意。唐高宗效法其父，寫過《李勣碑》。武則天則為其面首張昌宗寫過《升仙太子碑》，硬說他是仙人王喬王子晉的後身，立於河南緱山。此碑現在還有，碑旁已砌上磚牆加以保護。

碑的歌頌紀念性質決定它多以鄭重的字體來書寫，這樣也便於讀碑的人都看得

63

清。漢時多用隸書，唐時多用楷書。我們今天見到的虞世南、歐陽詢、柳公權、顏真卿的碑無一例外，全是用楷書來寫，字又大又清楚，所以便於成為後來學習楷書的範本。只有皇帝例外，他們至高無上的地位可以不受這一限制，愛怎麼寫就怎麼寫，所以唐太宗、唐高宗就用行書寫，武則天甚至用草書寫，草得有些字都很難辨認。

帖，最初指古人隨手寫的「字帖子」，也稱「帖子」，實際上就相當於今天所說的便條、字條、條子，所以寫起來比較隨便，字往往很少，有的就一兩行，如著名的《快雪時晴帖》就三行。淳化閣帖中有很多這樣的作品。用於拜見主人時，稱「名帖」、「投名帖」，最初是摺起來，因而也稱「摺子」，裏面就寫一行字，說明自己的姓名、身份，後來變成單片的，稱「單帖」。我見過清朝人的單帖，官越大，頭銜多的，字反而越小，官越小的字反而越大。外邊還可以用一個皮夾子裝着，稱「護書」，由跟班的拿着。到了被拜訪人的家，由跟班的拿出來，交給門房，門房收下後，舉着到二門，朝上房喊「某大人（或某老爺）到」。主人聽到後說聲「請」。然後門房回來也向客人說聲「請」。便可以領着他去見主人了。如果是下級呈遞上級的公文，則稱「手本」。按一定寬度摺成一小本。還有信，其實也屬於帖，比如

現在流傳的王羲之的幾種帖，大部份都是他當時寫的信，《快雪時晴帖》實際上也是信。有時寫給大官的信，大官可能在信後隨手批幾句批語，有如皇帝在大臣的奏摺上批上「知道了」云云，那也屬於帖。《書譜》曾記載，王獻之曾鄭重其事地給謝安寫過一封信，並自認謝安「想必存錄」，但沒想到謝安只是於原信上「批尾答之」，令王獻之大為失望。在古人看來，這些都屬於帖。《蘭亭序》雖然比較長，但它仍屬帖，因為它是文稿子，上面還有改動塗抹的痕跡。因此我們可以給帖下一個廣泛的定義：凡碑之外的、隨手寫的都可稱帖。後來這些帖不管用鈎摹的辦法，還是刻板的辦法保留、流傳下來，人們仍然稱它為「帖」。有人說豎石叫碑，橫石叫帖，這並不準確，其實，墓前的橫石也叫碑。

既然是便條的性質，所以寫起來就比較隨便，文辭既很簡單，所用的字體也多屬行書或草書。當然，帖中也有用較正規的字體的，如王羲之的《快雪時晴帖》。正像碑中也偶爾有用行草的。因此碑與帖的區別，主要是當初用途的不同與由此而來的所選用的字體的不同。碑是樹立在醒目的地方供人看的，它惟恐別人看不清，所以字往往選用又大又清楚的楷書、隸書；帖多數是一個人寫給另一個人的，只要兩人之間能看懂即可，所以字體可以隨便。在秘而不宣時（這種情況是很多的，如

有人在信中附上一句「閱後付丙」——閱後請燒掉，就是明證），恨不得寫出的字除對方外，誰也看不懂，不懂得像密碼一樣才好。

現在有人從碑中和帖中字體的不同引出「碑學」、「帖學」這一概念，這其實並不準確。如果我們把研究碑和帖是怎樣來的，又是怎樣發展變化的，裏面有多少種類，漢碑是怎麼回事，魏碑是怎麼回事，稱為「碑學」、「帖學」尚可，但如果把研究碑上的字稱為「碑學」，把研究帖上的字稱為「帖學」，就不準確了。還有人把研究「寫經」上的字稱為「經學」、「經體」，這就更不準確了，經學哪裏是指這個？不管是研究碑上的字，還是研究帖上的字，或是研究寫經上的字，都是書法學。我們不能把碑上的字與帖上的字，或經上的字截然分開，然後一個稱「碑學」，一個稱「帖學」，一個稱「經學」，這容易引起歧義。

（三）對碑帖及臨寫碑帖時的一些誤解

在第一講中我已指出由握筆等書寫方法的誤解而造成的書寫時的一些錯誤，這裏我想再着重談談由對碑帖的誤解而造成的錯誤。這些錯誤大致又分兩類。

第一類是由於不知道碑帖的失真而造成的對碑帖死板機械的臨摹。

比如，你如果不知道墨跡本來是很圓潤的筆畫，只是經刀刻以後才變成方筆，於是不加分辨地機械模仿，把筆畫都寫成「方頭體」，甚至把它當成古意和高雅來刻意追求，這就錯了。有人還因此把拓禿的魏碑稱為「方筆派」，把拓禿了的魏碑稱「圓筆派」，這就更屬無稽之談了，他們不知道像龍門造像中的那些方筆其實都是刀刻的結果。龍門那裏的石頭很硬，不好刻，比如要刻一橫，只能兩頭各一刀，上下各一刀，它自然成為方的了，古人用毛錐筆是寫不出來那麼方的筆畫的。清末的陶浚宣（心耘）就專寫這種方筆字。還有張裕釗（廉卿）寫橫折時，都讓它成為外方內圓的，真難為他怎麼轉的筆，我把它戲稱為「煙灰缸體」。碑帖中確實有這樣的字體，但外邊的方是刀刻所致，裏邊的圓可能是刀口旁邊有剝落所致。他不知道這一點而去機械地模仿就很無謂了。更令人遺憾的是，有些人還專門學張裕釗的這種寫法，他的一些學生，有中國的，也有日本的，就專跟他學這種寫法，至今已流傳兩三代了。我還曾遇到過這樣一件事。一天，一位自稱老書法愛好者的人駕臨寒舍，稱他收藏有最好的歐帖，並終生臨摹不已，邊說邊打開一摞什襲包裏的碑帖，我一看真為他惋惜，他自認為最好的這些碑帖，實際不過是專出《三字經》、《百

家姓》、《千字文》（合稱「三、百、千」）之類的「打磨廠」（北京的一個地名，

內有一些印製碑帖、年畫、紅模子的小作坊）一級的東西，粗糙得很，筆道都是明

顯的刀刻的方頭，字形都已明顯變形。試想，以此為範本用功一生，還自謂得到了

歐體的精華，豈不可惜？

又比如有的碑上的字，字口旁有缺損剝落，於是拓下來的字便會在字口旁出現

一些多餘的部份。有的人不明白這是怎麼回事，便在臨摹時在筆道旁故意頓挫出一

些刺狀的虛道，我戲稱它為「海參體」。又如碑上的細筆道在拓時因用力不勻或用

墨過濃，都容易拓斷，有人認為古人在寫時原本如此，在臨摹時也跟着故意斷。這

種斷筆、殘筆在小楷的碑帖中更易出現。因為原本刻得字就小，筆道就淺，拓多了

自然更易模糊。如宋人刻過很多附會為王羲之的小楷帖，像《黃庭經》、《樂毅論》、

《東方畫贊》等。這三帖中，「人」字一捺的上尖往往拓不上，於是變成了「八」字，

「十」字一橫的左半部份拓不上，於是變成了「卜」字。我小時曾看到兄弟倆一起

面對面地坐在桌子的兩旁認真臨帖，都用我前邊說過的自認為頗具古意的「豬蹄法」

握筆，而且每寫到碑上出現拓殘的斷筆時，哥兒倆就互相提醒，嘴裏還念念有詞：

「斷，斷。」顯然是把它當成一種古人有意為之的特殊筆法加以模仿。當時我還小，

不知怎麼回事，只覺得很奇怪，後來弄清楚怎麼回事後，覺得這兄弟倆真可笑。其實，不用說一般人了，就連很多書法家亦如此，比如明代的祝允明、王寵等就有意這樣寫，因此他們的字往往有這樣的斷筆。

第二類是概念上的錯誤。有些人因看到碑上的字多是方筆，為了刻意仿效它，就製造出一些莫名其妙的書寫理論和書寫方法，以期達到這樣的效果。還有人因看到碑上的字多是方筆，便誤認為所有的字都應如此，不如此就連是否是真的都值得懷疑了。

如清朝的包世臣，在其所著的《藝舟雙楫》中記載，他曾從黃小仲（黃景仁字仲則之子）那裏聽說過一個關於用筆的很高深的理論，叫「始艮終乾」，當他想進一步向他請教何謂「始艮終乾」時，他則笑而不答，以示高深。其實這是一種想把筆畫寫成方筆的用筆方法。如果我們把一橫看成是三間坐北朝南的大北房，古人心裏的地圖是上南下北，那麼按照八卦的排列它的西北角叫乾，正北叫坎，東北角叫艮，正東叫震，東南角叫巽，正南叫離，西南角叫坤，正西叫兌。所謂「始艮終乾」指從東北角艮位下筆，往上一提，然後描到東南角的巽位，然後平着從中間拉到西邊，把筆提到西南角的坤位，最後將筆落到西北角的乾位，這樣一來就能把筆畫描

成方的了。這不叫寫字，這叫描方塊兒，比「海參體」更等而下之了。總之，想要硬用毛錐筆寫方筆字，必定會出現很多怪現象。

又如清朝還有一個叫李文田的人，專門學寫碑。他曾在浙江做考官，在回來路過揚州時，為汪中所藏的《蘭亭序》作了一大段跋。其中心觀點是《蘭亭序》不是王羲之所寫，理由是晉朝人的碑中沒有這樣的字。他不知道晉朝的碑本來就不可能有這樣的行書字，因為那時碑上的字都是工工整整的，一直到唐朝歐、柳等人莫不如此，只有皇帝老兒的碑才偶爾有行書字。不用說古人的碑了，就是現在人在門口上貼一個「閒人免進」的條，也要寫得工工整整的才行，才能達到讓人看清從而不進的目的，否則，寫得太潦草，豈不是還要在旁邊加上釋文？換言之，他們不懂得書寫的形狀和書寫的用途是有密切關係的。我們知道漢朝鄭重的字都用隸書，而現在看到的出土的漢代永元年間的兵器簿全是草書，敦煌發現的漢簡中，有關軍事的也全是草書。為甚麼？因為軍中講究快，為了這個目的，所以就要選用與之相適應的字體。直到今天亦如此，比如報頭為了美觀醒目，可以用各種字體，但到了裏面的正文，必定還用最易辨認的宋體或楷體。《蘭亭序》本來是書稿，它當然會選用行書字，而不用當時工工整整的正體。正像我們今天隨便寫一個便條，誰會把它描

成通行於書報上的宋體字呢？因而豈能用碑中沒有這樣的字就說《蘭亭序》是假的

呢？他還用《世說新語》所引的註與《蘭亭序》有出入為據，來論證《蘭亭序》為假，

殊不知古人以引文作註本來可以撮其原文之大意，他不說所引簡略，而反過來懷疑

原文，更是無知。

　這種觀點後來又得到某些人的發揮，他們看到南京出土的晉朝的《王興之墓誌》

等都是方塊筆，認為《蘭亭序》都應該是這樣的才對。還說如果真有《蘭亭序》，

其筆法必定帶有「隸意」才對。如果沒有「隸意」必定是假的。殊不知這些碑的方

筆畫都是刀刻出來的效果，當然會是刀斬斧齊，但拿毛錐筆去寫，無論如何是寫不

出這樣的效果的。再說唐人管楷書就叫「今體隸書」，《唐六典》中就有這樣的記載。

唐朝的《舍利函銘》的跋中就有「趙超越隸書」之語，而所用之字，全是標準的楷書。

雖然都叫隸書，但漢隸與唐楷（唐人稱「今體隸書」）是名同實異的。李文田要求

晉朝的行書要有漢碑隸書的筆意，這也是一種誤解。我們不能死板地理解這些名詞，

應該根據具體情況去正確理解。比如張芝曾寫過這樣的話：「草草不及草書。」這

裏的草書實際應是起草的意思，如果把它理解為草體書，說我來不及了，不能寫草

書了，只能一筆一畫給你工整地寫楷書，這合邏輯嗎？又比如某人小時挺胖，大家

都管他叫「胖子」，但到大了，他不胖了，我們能說他不是那個人了嗎？同樣的道理，如果還把這裏的「隸」理解為蠶頭燕尾式的筆畫，硬要從《九成宮》甚至《蘭亭序》中去找這種隸意，找不到就瞎附會，看到那一筆比較平，就說那就是隸意，豈不可笑？

（趙仁珪根據錄音整理）

論書隨筆

一、論筆順

甚麼叫做筆順？習慣即指寫字時各個筆畫的先後順序。例如寫「人」字，先「丿」，後「乀」；寫「二」字，先上橫後下橫。這個原則可以類推。

這種順序是怎麼產生的，誰給規定的？回答是由於寫時方便的需要。寫字用右手，不僅漢字，即世界各族人，也都如此。漢字寫法習慣，每字各筆畫的先上後下，先左後右，是怎麼形成的？不難理解，如果倒過來寫，先下後上，在寫上筆時，自己的手和筆，遮住了下一筆，寫起即不方便。「順」字，即是便利的意思。

漢字的章法，每行自上而下，各行卻由右而左，這種寫法習慣，自商周的甲骨金文中已然如此。任何習慣的形成，都有它的複雜因素，後人可以推測，但難絕對全面確定它的原理。筆畫之間，先上後下，先左後右，字與字之間，先上後下，這是一致的。單獨「行際」是由右向左只能歸之於「自古習慣」，「漢字習慣」。

每字的筆順，比「行次」問題好理解，下面舉幾個例：

「宀」上一點在最上，左點在左，然後橫畫連右鉤，是順的。「宀」下邊裝進甚麼都是第二步的事。

「亻」，「丿」在上，從上向左下走，「丨」在「丿」下，即成為「亻」，右邊可以隨便搭配了。

「小」，「亅」居中，定了標桿，左右相配，容易勻稱。「业」，先「亅」，後配左右兩點，亦是此理。

「中」，先寫「口」，像剪彩的彩帶，先扯平，中間下剪，比較容易。

「万」先寫橫，沒問題。「丆」與「丿」，誰先誰後，有爭議。從方便講，宜先寫的「丿」，「丆」的左下有一塊空地，用「丿」把它分割，字中空白容易勻稱。

「衣」中的「𧘇」右（𧘇），也是分割空地的道理。

「日」、「目」順序如下：𠘨日目日目，為甚麼不先寫「口」，因為這長方格中，填進小橫，不易勻稱。先寫「冂」，如果裏邊空地不夠，末筆稍靠下，也還無妨，如果裏邊空地還多，「冂」的兩個下腳露出些尖也不要緊。

「母」，先左連下成「𠃊」，後上連右成「𠃌」，即成「𠃋」，一橫平分「𠃋」，

兩小空格中各填一點，可謂「順理成章」。

「太」，先一橫，定了這個字的領地中主要位置，中分一橫，從上向左下一「丿」，「ナ」的右下有一空地，用「乀」平分這塊空地，即成「大」，再在下邊空地中加一個點，也是自然便利的。

這個道理，再推到另一例：「春」，「三」可以比「太」字的「一」，「人」，與「太」字同一辦法，下加「日」，可以比「太」字的下邊一點。不管字中筆畫多麼繁，交叉多麼亂，都可以從這種原理類推而得。

至於行書和筆順，有時和楷書略有不同的。因為行書是楷書的快寫，為了方便，有時顧不了像楷書那樣太順，例如「有」，楷書原則是先「一」後「丿」，以「丿」分割「一」。行書為了順利，先「丿」轉向左上連「一」，「一」的右端再轉下連「丿」，再後成「月」。這種不合楷書的「順」，卻是行書的「順」，不可固執看待。

草書比行書更簡單、更活動了。無論從隸書變成的「章草」還是從楷書變成的「今草」，它的構成，都不出兩種原則：一是字形外框剪影；二是筆畫軌道的連接。前一種例如「海」寫作「」，把「氵、𠂉、母」三部份按它們的位置各畫出一個

75

簡化了的形狀。又如「回」或「囘」，只作「⊙」也可以了。又如「婁」，變成「娄」，又把娄的頭接上它的腳，只要「米」和「女」，拋去了它的腹部。還有幾種分用的符號，如左邊的「□」，可代替「亻、彳、氵」等，下邊的「一」，可代替「火、心、灬」等。

後一種例如「成」，「成」寫作「□」，「厂」寫作「□」，「丶」寫作「丿」，裏面的「冂」寫作左邊的「□」，右邊的「丿」寫作「□」，右上的點不改。這即是把分寫合為「成」字的各個筆畫，按照它們的先後次序連接寫得的一個內有筆序，外變形狀的「成」字。又如「有」字，草書先從「□」的頭部寫起，左彎的上代橫，從右上轉的左下代「月」的左豎，右轉回鈎，代「月」字的「□」，便成了「□」，略近外形，實是用筆順構成的，和行書的「有」字又不同了。

草書不易認識，有許多人正在研究從草字查它是甚麼楷字的辦法。還沒有很簡便的方案。現在姑且按上邊兩種例子做一試探：即看到一個草字後，先看它的外框像個甚麼楷字，再按它的筆順斷斷續續地寫一寫，至少可以翻譯出一半以上的草字。

二、論結字

字是用許多筆畫構成的，筆畫又具有各種不同的形狀，如「、一丿乀乚」所謂點、橫、豎、撇、捺、鈎等。隨着字形的需要，有多種排列組合的方式，成為「字形」，這是字的基本構造問題。每個字形的形態，又與字中每個筆畫的形狀和筆畫安排有關。如筆與筆之間的疏密、斜正、高矮、方圓等等，都影響着字的姿態，這是書法美術的問題。這裏所說的「結字」，是指後者。「結字」，習慣上也稱「結構」、「結體」，或稱「間架」。

元代書法家趙孟頫說：「書法以用筆為上，而結字亦須用工。」（見《蘭亭十三跋》）用筆無疑是指每個筆畫的寫法，即筆毛在紙上活動所表現出的效果。當然筆毛不聚攏，或行筆時筆毛不順，寫出的效果當然不會好。又或寫出的筆畫，一邊光滑，一邊破爛，這筆是把筆頭臥在紙上橫擦而出的。筆畫兩面光滑，是寫字最起碼的條件，要使筆畫兩面光滑，就必須筆頭正，筆毛順，從前人所說的「中鋒」，並無神秘，只是筆頭正，筆毛順而已。好比人走路必定是腿站起，面向前的原則一

樣。躺着走不了，面向旁邊必撞到別的東西上。不言而喻，趙氏這裏所說的「用筆」，必定不是指這個起碼條件。而是指古代書法家藝術性的筆畫姿態。究竟他所指的「用筆」和「結字」哪個重要呢？以次序論，當然先有筆畫，例如先有「一」後有「｜」，才成「十」字，「十」字的形成，後於「一」的寫出。但如果沒有「十」字的構想或設計方案，把一一排錯，寫成干工，也是不行的。從書法藝術上講，用筆和結字是辯證的關係。但從學習書法的深淺階段講，則與趙氏所說，恰恰相反。

舉例來說：假如我們把古代書法家寫得很好看的一個「二」字，從碑帖上把兩橫分剪下來，它的用筆可說是「原封未動」，然後拿起來往桌上一扔，這二橫的位置可以千變萬化，不但能夠變成另一個字，即使仍然是短橫在上，長橫在下，但由於它們的距離小有移動，這個字的藝術效果就非常不同了。倒過來講，一個碑帖上的好字，我們用透明紙罩在上邊，用鋼筆或鉛筆在每一筆畫中間畫上一個細線，再把這張透明紙拿起來看，也不失為一個好的硬筆字。不待言，鋼筆或鉛筆是沒有毛筆那樣粗細、方圓、尖禿、強弱的效果，只是一條條的勻稱的細道，這種細道也能組成篆、隸、草、真、行各類字形。甚至李邕的欹斜姿態，歐陽詢的方直姿態，也能從各筆畫的中線上抓住而表現出來。

練寫字的人手下已經熟習了某個字中每個筆畫直、斜、彎、平的確切軌道，再熟習各筆畫間距離、角度、比例、顧盼的各項關係，然後用某種姿態的點畫在它們的骨架上加「肉」，逐漸由生到熟，由試探到成就這個工程，當然是軌道居先，裝飾居次。從前人講書法有「某底某面」之說，例如講「歐底趙面」，即是指用歐的結字，用趙的筆姿。也是先有底後有面的。

漢字書法的藝術結構問題，從來不斷地有人探索。例如隋僧智果撰《心成頌》（或作《成心頌》），主要是講結字的。後世流傳一種《楷書九十二法》，說是歐陽詢所作，實屬偽託。書中的辦法，是找每四個字排比並觀，或偏旁相同相類，或字中主要筆畫相近，或這四個字的輪廓相近，或解剖字是幾大塊拼成的。希望收到舉一反三之效，用意未嘗不好，但是不見得便能收到「觸類旁通」的作用。習者照它做去，還不能抓住每字各筆的內在關係。其他在文章中提到結字的問題的，歷代論書作品中隨處都有，也不及詳舉了。

一次在解剖書法藝術結字時，無意中發現了幾個問題，姑且列舉出來，向讀者請教：

發現經過是這樣，因為臨帖總不像，就把透明紙蒙在帖上一筆一畫地去寫。當

我只注意用筆姿態時，每覺得一下子總寫不出帖上點畫的那樣姿態，因只琢磨每筆的方圓肥瘦種種方面，以為古人渺不可及。一次想專在結構上探索一下，竟使我感覺吃驚。我只知橫平豎直，筆在透明紙上按着帖上筆畫軌道走起來，卻沒有一筆是絕對平直的。我腦中或習慣中某兩筆或某兩偏旁距離多麼遠近，及至體察帖上字的這兩筆、兩偏旁的距離，常和我想的並不一樣。於是拿了一個為放大畫圖用的坐標小方格透明塑料片，罩在帖字上，仔細觀察帖字中筆畫軌道的方向角度、筆與筆之間的距離關係，字中各筆的聚處和散處、疏處和密處。如此等等方面，各做具體測量。測量辦法是在塑料小方格片上畫出帖字每筆的中間「骨頭」，看它們的傾斜度和彎曲度。再把每條「骨頭」延長，使它們向去路伸張，出現了許多交叉處。這些交叉處即是字中的聚點，儘管帖字中那處筆畫並未一一交叉，但是說明筆畫的攢聚方向，再看伸向字外的遠處方向，很少有完全一致、平行的「去向」。凡是並列的二筆以上的軌道，無論是橫豎撇捺，很少有絕對平行的。總是一端距離稍寬，一端距離稍窄。或中間稍彎處的位置以及彎度必有差別。

從這些測量過程中發現以下四點：

（一）字中有四個小聚點，成一小方格

通用習字的九宮格或米字格並不準確，因為字的聚處並不在中心一點或一處，而是在距離中心不遠的四角處。回憶幼年寫九宮格、米字格紙時，一行三字的，常常第一字腳伸到第二格中，逼得第二字腳更多地伸入第三格中，於是第三字的下半只好寫到格外，為這常受老師的指責。現在知道字的聚處不在「中心」處，再拿每串三大格的紙寫字，就不致往下遞相侵佔了。

這種距離中心不遠的四個聚處是：

A、B、C、D是四個聚處，當然寫字不同機械製圖，不需要那麼精確。在它的聚處範圍中，即可看出效果。（附圖一）

從A到上框或左框是五，從A到下框或右框是八。

其餘可以類推。這種五比八，若往細裏分，即是 0.382：0.618，無論叫甚麼「黃金律」、「黃金率」、「黃金分割法」、「優選法」，都是這個而已矣。

須加說明的是，在測量過程中，碑帖上的字大小並不

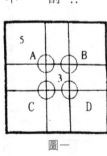

圖一

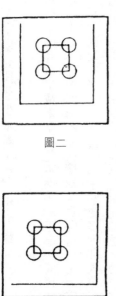

圖二

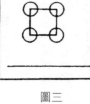

圖三

一律，當時只把聚點和邊框的距離的實際數字記下來，然後換算它們的比例。例如甲帖中某字，A處到上框是X，A處到下框是Y，即列成：

X：Y＝5:8（或用 0.382 : 0.618）

如果外項大於內項的，這個字便舒展好看，反之，便有長身短腿之感。也曾把帖字各按十三格分割後再看，更為清楚。

這個方形外框，並非任何字都可撐滿的，如「一」、如「卜」、如「口」、如「戈」，等等，即屬偏缺不滿框格的；它是字形構造的先天特點。在人為的藝術處理上，寫時也可近邊框處略留餘地。再細量古碑，有的幾乎似有雙重方框的（並非石上果有雙重方框痕跡，只是從字的距離看去）似是。（附圖二、三）

也就是把那個中心四小聚處的小格再往中上或左上移些去寫，或說大外框外再套兩面或三面的一層外框，這在北朝碑中比較常見，若唐代顏真卿的《家廟碑》，把字撐滿每格，於是擁擠迫塞，看着使人透不過氣來。

這種格中寫的字，可舉幾例：

「大」字的「一」至少掛住A處。「丿」至少通過A處，或還通過B處。「㇏」自A處通過D處。（附圖四）

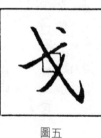

圖四

「戈」字「一」，通過A處，「㇂」通過A、D二處，「丿」交叉在D處，右上補一個點。（附圖五）

圖五

「江」字上一「丶」向A處去，「フ」向C處去，「二」分別靠近B、D。小

「口」，無可接觸交叉處，但在不失口字的特點（比「日」字小些、比「日」字短些）前提下，包圍靠近小方格的四周。（附圖六）

「一」，上接近B下接近D。（附圖六）

「一」字在大格中的位置，總宜掛上A處。（附圖七）

其他的字，有不具備交叉或攢聚處的，也可用五比八的分割，或「圖一」的中心小格「3」，放在帖字上看，便易抓住此字的特徵或要點。筆畫的向外伸延處，要看每筆外向的末梢，向甚麼方向伸延，它們的距離疏密是如何分佈，也是結字方法中的一個組成部份。

圖六

圖七

圖八

（二）　各筆之間，先緊後鬆

如「三」，上二橫較近，下一橫較遠，如「三」便好看。反之，如「三」，便不好看。其他如「川」、「目」、「氵」、「彡」都是如此。若在某字中部，如「日」、「目」裏邊兩個或三個白空，也宜逾下逾寬些，反之便不好看。此理可包括前條所談的一字各筆向外伸延所呈現的角度。如果上方、左方的距離寬，下方、右方的距離窄，就不好看。

如「米」字。

1、2小於3、4，3、4小於5、6，5、6又小於7、8。如果反過來寫，效果是不問可知的了。（附圖九）

又字中的部件，也常靠上靠左，例如「国」，「玉」在「口」中，偏左偏上。如果偏靠右下，它的效果也是不問可知的。（附圖十）

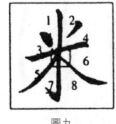

圖九

圖十

(三) 沒有真正的「橫平豎直」

根據用坐標小格測定，沒有真正死平死直的筆畫，畫中都有些彎曲，橫畫都有些斜上。這大約是人用右手執筆的原因。鉛字模比較方板，但試把報紙上鉛字翻過來映着光看，它的橫畫，都有些微向右的右上方斜去的情況。在右端上邊還加一個微三角「一」（附圖十一）。給人的視覺上更覺得右上方是軌道的方向。鉛字的豎筆，都在上下兩端有個斜缺處「丨」（附圖十四），這暗示了豎筆不是死直的，實際手寫時，橫有「一」「乛」勢（附圖十二、十三），豎有「丨」「丨」勢（附圖十五、十六），前人常說「一波三折」，其實何止波筆，每筆都不例外，只是有較顯較隱罷了。

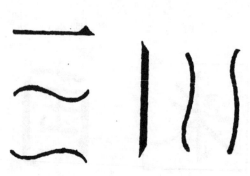

圖十一至十六

（四）字的整體外形，也是先小後大

由於先緊後鬆的原關係，結成整字也必呈現先小後大，先窄後寬的現象，例如

「上」，本來是上邊小的，但若把「卜」靠近「一」的左半，「上」便成了△

勢，即不好看。「上」，成了△勢，便好看，因為它是左小右大的。「下」的「卜」

也須偏右，若「ㄅ」便不好看，因為下「ㄅ」是左小，「ㄅ」是右小，道理極其分明的。

其餘不難類推。也有本來左邊長、重的，如「仁」，誰也無法把「二」寫得比「亻」

高大。但「二」的寬度，萬不能小於「亻」的寬度。「一」勢也是不得已的。至於

各勢也有，可以用點畫去調劑了。

至於「行氣」，說法，總不易具體說清。若了解了中心四個小聚處的現象，即

可看出，一行中各字，假若它們的A或C處站在一條豎線上，無論旁邊如何左伸右

扯，都能不失行氣的連貫。當然寫字時不易那麼準確連貫，在寫到偏離這條豎線時，

另起豎線也有的，再在錯了線的鄰行近處加以補救，也是常見的，甚至是必不可少

的，更是書家所各有妙法的。

以上只是曾向初學者談的一些淺近的方法。至於早有成就、自具心得的書家，

當然還有其他竅門和理論，我們相信必會陸續讀到的。

從來學書法的人都知道，要寫好行書宜先學楷書做基礎。這個道理在哪裏？也是「結字」的問題。行書是楷字的「連筆」、「快寫」，有些楷字的細節，在行書中，可以給以「省併」。如「糹」旁可以寫成「纟」，不但「幺」變成「纟」、「灬」也變成「一」。

行書雖有這樣便利處，但也有必宜遵守的，即是筆畫軌道的架子、形狀，以至疏密、聚散各方面，宜與楷字相一致，也就是「省併」之後的字形，使人一眼望去，輪廓形狀，還與楷字不相違背。

再具體些説，即是楷字中的筆畫，雖然快寫，但不超越、繞過它們原有的軌道。譬如火車，慢車每站必停，可比楷書；快車有些站可以不停。快車雖然有不停的站，但不能拋開中間的站，另取直線去行車。近年有些人寫行書太快了，一次我見到一個字，上部是「冖」，下部是「車」，實在認不出。後從句義中知是「軍」字，他把「冖」寫了「丷」了，縮得太濃了，便不好認。又有人寫「口」字作「h」形，左豎太長，右邊太小。雖然行筆的軌道方向不錯，但外形全變，也就令人不識了。

這只是説「行」與「楷」的關係，至於草書，比行書又簡略了一步，則當另論了。

三、瑣談五則

在書法方面的交流活動中，有青少年提出的詢問，有中年朋友提出的商榷，有老年前輩發出的指教，常遇幾項問題，綜合起來，計：學習書法的年齡問題；工具和用法的問題；臨學和流派的問題；改進和提高的問題；關於「書法理論」的問題。這裏把走過彎路以後的一些粗淺意見，曾向不同年齡的同志們探討後的初步理解，以下分別談談。因為對前列各章的專題無所歸屬，所以附在最後。

（一）學習書法的年齡問題

常有人問，學習書法是否應有「幼功」？還常問：「我已二三十歲了，還能學書法嗎？」我個人的回答是：書法不同於雜技，腰腿靈活，需要自幼鍛煉，學習書法藝術，甚至恰恰相反。小孩對那些字還不認識，怎提得到書寫呢？現在小孩在「功課本」上用鉛筆寫字，主要的作用是使他記住筆畫字形，實是認識字、記住字的部

89

份手段。今天小孩練毛筆字，作為認字、記字的手段外，還有培養對民族傳統藝術的認識和愛好的作用，與科舉時代的學法和目的大有不同。

科舉時代，考卷上的小楷，成百成千的字，要求整齊劃一，有如印版一般，稍有參差，便不及格，這種功夫，當然越早練越深刻，它與彎腰抬腿，可以説「異曲同工」，教法也是機械的、粗暴的。這種教法的目的，與今天的提倡有根本區別。但我有一次遇到一個家長，勒令他的幾歲小孩每天必須寫若干篇字，缺了一篇，不許吃飯。我當面告訴他：「你已把小孩對書法的感情、興趣殺死，更無望他將來有所成就了。」

（二）執筆和指、掌、腕、肘等問題

正由於人的年齡大了，理解力、欣賞力強了，再去練字，才更易有見、有判別、有選擇，以至寫出自己的風格。所以我個人的答案是：練寫字與練雜技不同，是不拘年齡的。但練寫字要有合理的方法，熟練的功夫，也是各類年齡人同樣需要的。

關於執筆問題，在這裏再談談我個人遇到過的一些爭論：甚麼單鈎、雙鈎、龍

晴、鳳眼等等，固然已為大多數有實踐經驗的書法家所明白，無須多談，也不必細辨，都知道其中由於許多誤會，才造成一些不切實際的定論，這已不待言。這裏值得再加明確一下的，是究竟是否執好了筆就能會用筆，寫好字？進一步談，究竟是否必須懸了腕、肘才能寫好字？

據我個人的看法，手指執筆，當然是寫字時最先一道工序，但把所有的精神全放在執法上，未免會影響寫字的其他工序。我覺得執筆和拿筷子是一樣的作用，筷子能如人意志夾起食物來即算拿對了，筆能如人意志在紙上畫出道來，也即是執對了。「指實、掌虛」之說，是一句駢偶的詞組，指與掌相對言，指不實，拿不起筆來；它的對立詞，是「掌虛」。甚至可以理解為說明「掌虛」的必要性，才給它配上這個「指實」的對偶詞。「實」不等於用大力、死捏筆；掌的「虛」，只為表明無名指和小指不要摳到掌心處。為甚麼？如果後二指摳入掌心窩內，就妨礙了筆的靈活運動。這個道理，本極淺顯。有人把「指實」誤解為用力死捏筆管，把「掌虛」說成寫字時掌心處要能攢住一個雞蛋。諸如此類的附會之談，作為諧談笑料，固無不可，但絕不能信以為真！

不知從何時何人傳起一個故事，《晉書》說王獻之六七歲時練寫字，他父親從

後拔筆，竟沒拔了去。有六七歲兒子的父親，當然正在壯年，一個壯年男子，居然拔不動小孩手裏的一支筆，這個小孩必不是「書聖」王羲之的兒子，而是一個「天才的大力士」。這個故事即使當年真有，也不過是說明小孩注意力集中，而且警覺性很靈，他父親「偷襲」拔筆，立刻被他發現，因而沒拔成罷了。這個故事，至今流傳，不但家喻戶曉，而且成了許多家長和教師的啓蒙第一課，真可謂流毒甚廣了！

至於腕肘的懸起，不是為懸而懸的，這和古人用「單鈎」法執筆是一樣的問題：大約五代北宋以前，沒有高桌，席地而坐。左手拿紙卷，右手拿筆，紙卷和地面約成三十餘度角，筆和紙面垂直，右手指拿筆當然只能像今天拿鋼筆那樣才合適，這就是被稱的單鈎法。這樣寫字時，腕和肘都是無所憑依的。不想懸也得懸，因為無處安放它們。這樣寫出的字跡，筆畫容易不穩，而書家在這樣條件下寫好了的字，筆畫一定是能在不穩中達到穩，效果是靈活中的恰當，比起手腕死貼桌面寫出的字要靈活得多的。

從宋以後，有了高桌，桌面上升，托住腕臂，要想筆畫靈活，只好主動地、有意地把腕臂抬起些。至於抬起多麼高，是腕抬肘不抬，是腕肘同樣平度地抬，是半臂在空中把腕臂抬起—有斜度地抬，都只能是隨寫時的需要而定。比如用筷，夾自己

碗邊的小豆，夾桌面中心處的一塊肉，還是夾對面桌邊處的大饅頭，當時的辦法必然會各有不同。拿筷時手指的活動，夾菜時腕肘的抬法，從來沒有用筷夾菜的譜式而人人都會把食物吃到口中。

書法上關於指、腕、肘、臂等等問題道理不過如此，按各個人的生理條件，使用習慣，講求些也無妨礙，但如講得太死，太絕對，就不合實際了。附帶談談工具方面的事，主要是筆的問題。有人喜愛用硬毫筆，如紫毫（即兔毛中的硬毛部份），或狼毫（即黃鼬的尾毛），有人喜用軟毫，如羊毛或兼毫（即軟硬兩種毫合製的）。硬毫彈力較大，更受人歡迎，但太容易磨禿，不耐用，軟毫彈力小，用着費力而不易表現筆畫姿態，這兩種愛用者常有爭論。我體會，如果寫時注意力在筆畫軌道上，把點畫姿態看成次要問題，則無論用軟毫硬毫，都會得心應手。寫熟了結字，即用鋼條在土上劃字與拿着棉團蘸水在板上劃字，一樣會好看的。

（三）臨帖問題

常有人問，入手時或某個階段宜臨甚麼帖，常問「你看我臨甚麼帖好」，或問

「我學哪一體好」，或問「為甚麼要臨帖」，更常有人問「我怎麼總臨不像」，問題很多。據我個人的理解，在此試作探討：

「帖」這裏做樣本、範本的代稱。臨學範本，不是為和它完全一樣，不是要寫成為自己手邊帖上字的復印本，而是以範本為譜子，練熟自己手下的技巧。譬如練鋼琴，每天對着名曲的譜子彈，來練基本功一樣。當然初臨總要求相似，學會了範本中各方面的方法，運用到自己要寫的字句上來，就是臨帖的目的。

選甚麼帖，這完全要看幾項條件，自己喜愛哪樣風格的字，如同口味的嗜好，旁人無從代出主意。其次是有哪本帖，古代不但得到名家真跡不易，即得到好拓本也不易。有一本範本，學了一生也沒練好字的人，真不知有多少。現在影印技術發達，好範本隨處可以買到，按照自己的愛好或「性之所近」去學，沒有不收「事半功倍」的效果的。

「選範本可以換嗎？」學習甚麼都要有一段穩定的熟練的階段，但發現手邊範本實在有不對胃口或違背自己個性的地方，換學另一種又有何不可？隨便「見異思遷」固然不好，但「見善則遷，有過則改」（《易經》語）又有何不該呢？

或問：「我怎麼總臨不像？」任何人學另一人的筆跡，都不能像，如果一學就

像，還都逼真，那麼簽字在法律上就失效了。所以王獻之的字不能十分像王羲之，米友仁的字不能十分像米芾。蘇轍的字不能十分像蘇軾，蔡卞的字不能十分像蔡京。所謂「雖在父兄，不能以貽子弟」（曹丕語），何況時間地點相隔很遠，未曾見過面的古今人呢？臨學是為吸取方法，而不是為造假帖。學習求「似」，是為方法「準確」。

問：「碑帖上字中的某些特徵是怎麼寫成的？如龍門造像記中的方筆，顏真卿字中捺筆出鋒，應該怎麼去學？」圓錐形的毛筆頭，無論如何也寫不出那麼「刀斬斧齊」的方筆畫，碑上那些方筆畫，都是刀刻時留下的痕跡。所以，見過那時代的墨跡之後，再看石刻拓本，就不難理解未刻之先那些底本上筆畫輕重應是甚麼樣的情況。再能掌握筆畫疏密的主要軌道，即使看那些刀痕斧跡也都能成為書法的參考，至於顏體捺腳另出一個小道，那是唐代毛筆製法上的特點所造成，唐筆的中心「主鋒」較硬較長，旁邊的「副毫」漸外漸短，形成半個棗核那樣，捺腳按住後，抬起筆時，副毫停止，主鋒在抬起處還留下痕跡，即是那個像是另加的小尖。不但捺筆如此，有些向下的豎筆末端再向左的鈎處也常有這種現象。前人稱之為「蟹爪」，即是主鋒和副毫步調不能一致的結果。

又常有人問應學「哪一體」？所謂「體」，即是指某一人或某一類的書法風格。我們又拿哪裏為那體的界限呢？那一人對他自己的作品還沒有絕對的、固定的界限，我們又何從學定他那一體呢？還有甚麼當先學誰然後學誰的說法，恐怕都不可信。另外還有一樣說法，以為字是先有篆，再有隸，再有楷，因而要有「根本」、「遠源」，必須先學好篆隸。我們看雞是從蛋中孵出的，但是沒見過學畫的人必先學好畫蛋，然後才會畫雞的！

還有人誤解筆畫中的「力量」，以為必須自己使勁去寫才能出現的。其實筆畫的「有力」，是由於它的軌道準確，給看者以「有力」的感覺，如果下筆、行筆時指、腕、肘、臂等任何一處有意識地去用了力，那些地方必然僵化，而寫不出美觀的「力感」。還有人有意追求甚麼「雄偉」、「挺拔」、「俊秀」、「古樸」等等被用作形容的比擬詞，不但無法實現，甚至寫不成一個平常的字了。清代翁方綱題一本模糊的古帖有一句詩說：「渾樸當居用筆先。」我們真無法設想，筆還沒落時就先渾樸，除非這個書家是個嬰兒。

問：「每天要寫多少字？」這和每天要吃多少飯的問題一樣，每人的食量不同，

不能規定一致。總在食慾旺盛時吃，消化吸收也很容易。學生功課有定額是一種目的和要求，愛好者練字又是一種目的和要求，不能等同。我有一位朋友，每天一定要寫幾篇字，都是臨張遷碑，寫了的元書紙，擦在地上，有一人高的兩大擦。我去翻看，上層的不如下層的好。因為他已經寫得膩煩了，但還要寫，只是「完成任務」，除了有自己向自己「交差」的思想外，還有給旁人看「成績」的思想。其實真「成績」高下不在「數量」的多少。

有人誤解「功夫」二字。以為時間久、數量多即叫做「功夫」。事實上「功夫」是「準確」的積累。熟練了，下筆即能準確，便是功夫的成效。譬如用槍打靶，每天盲目地放百粒子彈，不如精心用意手眼俱準地打一槍，如能每次二射中一，已經不錯了。所以可說：「功夫不是盲目的時間加數量，而是準確的重複以達到熟練。」

（四）改進和提高的辦法

常常有人拿寫的字問人，哪裏對，哪裏不對。共同商討研究，請人指導，本是應該的，甚至是必要的。但旁人指出優缺點以及甚麼好方法，自己再寫，未必都能

做到。我自己曾把寫出的字貼在牆上，初貼的當然是自己比較滿意的甚至是「得意」的作品。看了幾天後，就發現許多不妥處，陸續再貼，往往撤下以前貼的。假如一塊牆壁能貼五張，這五張字必然新陳代謝地常常更換。自己看出的不足處，才是下次改進的最大動力，也是應該怎樣改的最重要地方。如果是臨的某帖，即把這帖拿來豎起和牆上的字對看，比較異處同處，所得的「指教」，比甚麼「名師」都有效。

為甚麼貼在牆壁上看，因為在高桌面上寫字，自己的眼與紙面是四十五度角，寫時看見的效果，與豎起來看時眼與紙面的垂直角度不同。所以前代有人主張「題壁」式的練字，不僅是為甚麼懸腕等等的功效，更是為對寫出的字當時即見出實際的效果，這樣練去，落筆結字都易準確的。這裏是說這個道理，並非今天練字都必須用這方法。

（五）看甚麼參考書

古代論書法的話，無論是長篇或零句，由於語言簡古，常常詞不達意，甚或比擬不倫。梁武帝《書評》論王羲之的字如「龍跳天門，虎臥鳳閣」，米芾批評這二

98

句「是何等語」。這類比喻形容，作為風格的比擬，原無不可，但作為實踐的方法，又該怎樣去做呢？還有前代某家有個人的體會，發為議論，旁人並無他的經歷，又無他所具有的條件，即想照樣去做，也常無從措手的。古代的論著，當然以唐代孫過庭的《書譜》為最全面，也確有極其精闢的理論。但如按他的某句去練習，也會使人不知怎樣去寫。例如他說「帶燥方潤，將濃遂枯」，又說「古不乖時，今不同弊」，不錯，都是極重要的道理。但我們自己所寫的字，有多少能主動地合乎這個道理，恐怕誰也找不出具體辦法的。又像清代人論著，包世臣的《藝舟雙楫》和康有為的《廣藝舟雙楫》影響極大。姑不論二書的著者自己所寫的字，有多少能實踐他自己的議論，即我們今天想忠實地按他們書中所說的做去，當然不見得全無好效果，但效果又究竟能有多大比重呢？

因此把參考理論書和看碑帖或臨碑帖相比，無疑是後者所收的效益比前者所收的效益要多多了。這裏所說，不是一律抹煞看書法「理論書」，只是說直接效益的快慢、多少。譬如一個正在飢餓的人，看一冊營養學的書，不如吃一口任何食品。

常聽到有人談論簡化漢字的書法問題，所議論甚至是所爭論的內容，大約不出兩個方面：

一是好寫不好寫。我個人覺得，從《說文解字》到《康熙字典》所載被認為是「正字」的字，已經是陸續簡化或變形的結果，例如「雷」字，在古代金文中，下邊是四個「田」字作四角形地重疊着，寫成一個「田」字時，豈非簡掉了四分之三？如「人」字，原來作「🔲」，像側立着的人形，後變成「🔲」，再變成「🔲」、「人」，遠不如金文中這兩個字的圖畫性強。論好看，楷體的「雷」、「人」，遠不認不出側立的人形，只成接搭的兩條短棍。但用着方便，誰在寫筆記、寫稿、寫信時，恐怕都沒有用「金文」或「隸古定」體來逐字去寫的。人對一切事物，在習慣未成時，總覺得有些彆扭，並不奇怪的。

二是怎樣寫法。我個人覺得簡化字也是楷字點畫組成的。例如「拥护」、「扌」人人會寫，「用」和「戶」也是常用字，只是「扌」、「用」、「戶」三個零件新加拼湊的罷了。我們生活中，夏天穿了一條黃色褲子，一件白色襯衫，次日換了一條白色褲子，黃色襯衫，無論在習慣上、審美上都沒有妨礙。如果說這在史書的《輿服志》上沒有記載，那豈不接近「無理取鬧」了嗎？即使清代科舉考試中了狀元的人，若翻開他的筆記本、草稿冊來看，也絕對不會每一筆每一字都和他的「殿試大卷子」上邊的寫法一個樣。再如蘇東坡的尺牘中總把「萬」字寫作「万」，米元章

常把「體」字寫成「躰」。清代人所說的「帖寫字」即是不合考試標準的簡化字。

有人曾問我：有些「書法家」不愛寫「簡化字」，你卻肯用簡化字去題書籤、寫牌匾，原因何在？我的回答很簡單：文字是語言的符號，是人與人交際的工具。簡化字是國務院頒佈的法令，我來應用它、遵守它而已。它的點畫筆法，都是現成的，不待新創造，它的偏旁拼配，只要找和它相類的字，研究它們近似部份的安排辦法，也就行了。我自己給人寫字時有個原則是，凡作裝飾用的書法作品，不但可以寫繁體字，即使寫甲骨文、金文，等於畫個圖案，並不見得便算「有違功令」，若屬正式的文件、教材，或廣泛的宣傳品，不但應該用規範字，也不宜應的不簡。

有人問練寫字、臨碑帖，其中都是繁體字，與今天貫徹規範字的標準豈不背道而馳。我的理解，可做個粗淺的比喻來說，碑帖好比樂譜。練鋼琴、彈貝多芬的樂譜，是練指法、練基本技術等等，肯定貝多芬的樂譜中找不出現代的某些調子。但能創作新樂曲的人，他必定通過練習彈名家樂譜而學會了基本技術。由此觸類旁通，推陳出新，才具備音樂家的多面修養。在書法方面，點畫形式和寫法上，簡體和繁體並沒有兩樣；在結字上，聚散疏密的道理，簡體和繁體也沒有兩樣，只如穿衣服，各有單、夾之分，蓋樓房略有十層、三層之分而已。

《論書絕句》（選）

四

底從駿骨辨媸妍，定武椎輪且不傳。
賴有唐摹存血脈，神龍小印白麻箋。

王羲之等若干人在會稽山陰蘭亭水邊修禊賦詩事，早有文獻記載，蘭亭序帖，乃當日諸人賦詩卷前之序。流傳至唐太宗時，命拓書人分別鈎摹，成為副本。摹手有工有拙，且有直接鈎摹或間接鈎摹之不同，因而藝術效果往往懸殊。今日故宮博物院所藏有神龍半印之本，清代題為馮承素摹本，筆法轉折，最見神采。且於原跡墨色濃淡不同處，亦忠實摹出，在今日所存種種蘭亭摹本中，應推最善之本。

鈎摹向拓，精細費工，在唐代已屬難得之品，至宋代更不易得。於是有人摹以刻石，其石在定武軍州，遂稱為定武本，北宋人以其易得，於是求購收藏，遂成

名帖。實則只存梗概，無復神采。試與唐摹並觀，如棋着之判死活，優劣立見矣。至清代李文田習見碑版字體刻法，而疑褉序，不過見橐駝謂馬腫背耳。

五

風流江左有同音，折簡書懷語倍深。
一自樓蘭神物見，人間不復重來禽。

樓蘭出土晉人殘箋云：「□（無）緣展懷，所以為嘆也。」筆法絕似館本十七帖。樓簡出土殘紙甚多，其字跡體勢，雖互有異同，然其筆意生動，風格高古，絕非後世木刻石刻所能表現，即唐人向拓，亦尚有難及處。

如殘紙中展懷一行，下筆處即如刀斬斧齊，而轉折處又綿互自然，乃知當時人作書，並無許多造作氣，只是以當時工具，作當時字體。時代變遷，遂覺古不可攀耳。

張勺圃丈舊藏館本十七帖，後有張正蒙跋，曾影印行世，原本今藏上海圖書館，有新印本，其本為宋人木板所刻，鋒鍛略禿，見此樓蘭真跡，始知右軍面目在紙上

而不在木上。譬如畫像中難鬚眉畢具，而聲欬不聞，轉不如從其弟兄以想見其音容笑貌也。

八

爛漫生疏兩未妨，神全原不在矜莊。
龍跳虎臥溫泉帖，妙有三分不妥當。（當字平讀）

唐太宗書碑有二，曾自以二碑拓本賜外國使臣，其得意可知。溫泉銘早佚，晉祠銘尚存，但歷代捶拓，已頹唐無復神采。真絳帖中摹刻溫泉銘詞一段，標題曰秀岳銘，蓋據首句「岩岩秀岳」為題，並不知其為溫泉銘。是潘師旦所見，已是殘本。此真絳帖今存者已稀，清代南海吳榮光舊藏者，現在北京故宮博物院。吳氏曾摹入筠清館帖，距絳帖又隔一層矣。

敦煌本溫泉銘最前數行亦殘失，幸以下無損。米芾「莊若對越，俊如跳擲」之喻，正可借喻。

104

書法至唐，可謂瓜熟蒂落，六朝蛻變，至此完成。不但書藝之美，即摹刻之工，亦非六朝所及。此碑中點畫，細處入於毫芒，肥處彌見濃郁，展觀之際，但覺一方黑漆板上用白粉書寫而水跡未乾也。

其字結體每有不妥處，譬如文用僻字，詩押險韻，不衫不履，轉見丰采焉。

二十五

曹真殘碑。

軍閥相稱你是賊，誰為曹劉辨白黑。

八分至此漸澆漓，披閱經年無所得。

此碑文中有「蜀賊諸葛亮」之語，初出土時，為人鑿去「賊」字，故有賊字者，號蜀賊本，無賊字者，號諸葛亮本。繼而諸葛亮三字又為人鑿去。世雖以蜀賊字全者相矜尚，然實未嘗一見也。有其字者，多出移補，或翻刻者。

桀犬吠堯，堯之犬亦吠桀也。犬之性，非獨吠人，且亦吠犬，惟生而為桀之犬，

則犬之不幸耳。人能無愧其為人，又何慚於犬之一吠哉！明乎此，知鑿者近於迂而
寶者近於愚矣。

漢隸至魏晉已非日用之體，於是作隸體者，必誇張其特點，以明其不同於當時
之體，而矯揉造作之習生焉。魏晉之隸，故求其方，唐之隸，故求其圓，總歸失於
自然也。

此類隸體，魏曹真碑外，尚有王基殘碑，實則尊號、受禪、孔羨諸石莫不如此。
晉則關雍碑，煌煌巨製，視魏隸又下之，觀之如嚼蔗滓，後世未見一人臨學，豈無
故哉！

三十二

題記龍門字勢雄，就中尤屬始平公。
學書別有觀碑法，透過刀鋒看筆鋒。

龍門造像題記數百種，拔其尤者，必以始平公為最，次則牛橛，再次則楊大眼。

其餘等諸自郐。

始平公記,論者每詫其為陽刻,以書論,固不以陰陽刻為上下床之分焉。可貴處,在字勢疏密,點畫敧正,乃至接搭關節,俱不失其序。觀者目中,如能泯其鋒棱,不為刀痕所眩,則陽刻可作白紙墨書觀,而陰刻可作黑紙粉書觀也。此說也,猶有未盡,人苟未嘗目驗六朝墨跡,但令其看方成圓,依然不能領略其使轉之故。

譬如禪家修白骨觀,謂存想人身,血肉都盡,惟餘白骨。必其人曾見骷髏,始克成想。如人未曾一見六朝墨跡,非但不能作透過一層觀,且將不信字上有刀痕也。余非謂石刻必不可臨,惟心目能辨刀與毫者,始足以言臨刻本,否則見口技演員學百禽之語,遂謂其人之語言本來如此,不亦堪發大噱乎!

四十

事業貞觀定九州,巍峨宮闕起麟游。

行人不說唐皇帝,細拓豐碑寶大歐。(觀從平讀)

九成宮醴泉銘。

唐太宗集矢於弟兄，露刃於慈父，翦滅群雄，自歸余事。避暑九成，甘泉紀瑞，所以粉飾鴻業者至矣。魏鉅鹿之文，歐渤海之字，俱一時之上上選也。然今之寶此碑者，一波一磔，辨入毫芒；或損或完，價殊天地者，但以其書耳。至其文，群書具在，披讀非難，而必掛壁攤床，通觀首尾者，意不在文明矣。文且無關，何有於事？事之不問，何有於人？乃知掛弓之虯鬚，有愧於書碑之鼠鬚多矣！

每見觀碑之士，口講指畫者，未嘗有一語及於史事，以視白頭宮女，閒說玄宗，情殊冷暖，其故亦有可思者。此石今在西安，累代氈搥，已鄰沒字。而觀者摩挲，猶詫為至寶。至權場翻摹，秦家精刻，至今尚獲千金之享，故昔人云：翰墨之權，堪埒萬乘也！

八十四

鍾心吾不忝，參天兩地一朱驢。

八大山人書，早歲全似董香光，其四十餘歲自題小像之字可見也。厥後取精用宏，膽與識，無不過人，揮灑縱橫，沉雄鬱勃，不戹口門恨窄，莫由仰為讚喻！

大抵署傳縈款時，已漸趨方勁，所以破早歲香光習氣也。署八大山人款後，亦有一時作方筆者，且不但字跡點畫之方，所畫花頭樹葉乃至鳥眼兔身，無不稜角分明，觀之令人失笑。其胸襟之欲吐者，亦俱於稜角中見之。再後漸老漸圓，李泰和之機趣，時時流露，而大巧寓於大拙之中，吾恐泰和見之，亦當爽然自失，能逮其巧，不能逮其拙焉。

世事遷流，書風遞變。晚明大手筆，亦常見石破天驚之作。然必大聲鏜鞳，以振聾聵，不若山人之按指發光。所謂「嬉笑之怒，甚於裂眥」者也。

山人署名，每自書「驢」、「屋驢」等，從來未見自書「奉」字者。久之乃悟奉蓋晚明時驢字之俗體，與古文之奉字無涉。正如西遊記夯漢之為笨漢，與夯土之夯無涉也。傳畫史者不忍直書馬旁之驢，而轉從俗作耳。

書畫碑帖題跋（選）

跋張猛龍碑

右魏張猛龍碑一冊，蟬翼淡墨，字口分明。以校碑字訣證之，「冬溫夏清」不損，「蓋魏」二字不連，知為明拓善本。余以往所見明拓，有略早於此者，未有精於此者。惜自「之恤」起數行原本失墜，前代藏家取稍後之精拓補足，並綴碑陰，以向拓之紙墨拓工，俱堪頡頏，其碑陽補字中有殘泐數處，余據另一明拓淡墨本，以向拓之法足成之。此冊去歲見之於廠肆，幾經周折，時逾一年，始以舊帖七種易得之。因憶趙子固購蘭亭，經三十三年方得入手，入手僅四十日，竟以舟覆落水，登岸烘焙，親為黏茸，手書長跋，自嘆造物嫉其得寶。余今獲此冊，實較易於子固，甘取爨下之桐，庶幾造物不嫉，而戒盈求闕之義，開帙得鑒，豈獨書法超妙，氈蠟精工，為足益人神智已哉。夫孫子臏而史遷宮，猶足致龐涓死而漢武懼。今茲重合斷壁，竟使余心動經年，夜眠不著，其餘威盛烈，不亦概可見乎？其書者、刻者、拓

者、裝者，名氏雖不可知，然吾知其下泉倘得晤對，必將相與拊雙掌，豎巨擘，欣然共慶，又獲一異代賞音曰啓功元伯焉。而余之鉤填濃淡，決眥於秋毫之末，神明煥然，舊觀用以頓還者，又恨諸賢之不及見也。因為六絕句以讚之，詩曰：

清頌碑流異代芳，真書天骨最開張。

小人何處通溫情，一字千金淚數行。

數行古刻有余師，焦尾奇音續色絲。

始識彝齋心獨苦，蘭亭出水補黏時。

世人那得知其故，墨水池頭日幾臨。

可望難追仙跡遠，長松萬仞石千尋。

江表巍然真逸銘，迢迢魯郡得同聲。

浮天鶴響禽魚樂，大化無方四海行。

銘石莊嚴簡札道，方圓合一費探求。

蕭梁元魏先河在，結穴遙歸大小歐。

出墨無端又入楊，前摹松雪後香光。

如今只愛張神問，一劑強心健骨方。

（《啓功題跋書畫碑帖選》，北京師範大學出版社、文物出版社，上冊第三頁。）

壬寅四月廿五日得碑逾五十日書　啓功

跋明鍾禮八仙圖卷

明代畫院名手，繼承宋人法度，視李希古、馬欽山諸家，雖或厚薄略殊，可喜其典型具在。當時文人點染水墨雲煙，綴以詩篇，書以行草，未嘗不淋漓滿卷，而求其運斤成風，穿楊破的，人形物態曲得其真者，則不免有上下床之別矣。此卷鍾欽禮畫八仙，精工俊爽，毫無拖沓之習。蓋用意之作，非率爾應酬之筆也。欽禮名禮，上虞人，弘治中直仁智殿。其畫傳世甚少，殆多遭割截款字以充宋畫耳。八仙故事，昔年浦江清教授曾為文詳考之，載在《清華學報》，惜其未見此卷以校傳說仙人次第也。

一九七八年五月，思政同志自粵來京，攜此見示。余每疑世傳宋畫中多明人之

跡，而苦難索其誰某，見此而獲其一證焉。雨夜滌硯，快然題尾。

啓功

（《啓功題跋書畫碑帖選》，北京師範大學出版社、文物出版社，上冊第一一二頁。）

題吳子玉唐人詩意圖

子玉先生系出筠清，望標南海，博綜眾藝，世守書香，於六法一道，尤具夙慧。昔賢有云：師古人不如師造化。雖然名論不刊，竊謂尚有未達之一間。蓋所謂「古人」乃指古之宗匠。唐若吳、王、二李之筆，今已不得而見；北宋若范寬、郭熙，南宗（宋）若劉、李、馬、夏，罔非當時高手。其所作，當時則千錘百煉，至今則歷劫不磨；諦觀其景物，似曾相識，大地山河，不啻親歷之境。其筆墨，則如行文措語皆我腹中之所欲言。而所寫一樹一石，又各與一點一拂相融洽。如此之古人手筆，何一非古時之造化耶！譬之於物，古之高手蜜蜂也，古之山川花蕊也，高手之劇跡蜂蜜也。於今倘率意而言師造化，則如摘花蕊於杯盤而令人食之，其奈難於下

嚇何！總之，師古人者，宜師古人之所以師造化；師造化者，宜師蜜蜂之所以醞釀花蕊。則畫山水者，不畫泥石流、龍捲風，未為不師造化也。子玉先生畫，見者詫其天然。則酷似石濤濟。吾固未嘗一見其臨摹濟師畫本者，蓋能妙得濟師之所以師造化，此其所以為張內江後獨步當代之吳南海歟！此冊寫唐人詩意，觀者特服其不脫不黏，子則以為，古人詩意花蕊也，出於名家之筆者，已經醞釀之蜂蜜也。若宋人所記宋畫院以詩句試畫手故事，一似詩句之圖解，但可謂之畫謎耳。觀於子玉先生此冊，乃知昔人輕視宋畫院中常流之作，不為無故者也。

公元一九九三年五月　啟功識於堅淨居　時年八十

（《啟功題跋書畫碑帖選》，北京師範大學出版社、文物出版社，上冊第六八頁。）

跋唐人寫《妙法蓮華經》卷

右唐人寫《妙法蓮華經》卷一《序品》後半、《方便品》前半，共二百二十九行，硬黃紙本。前有「大興樂氏考藏金石書畫之記」朱文印。余以重值得之遵化秦

氏。以書體斷之，蓋為初唐之跡。「世」字已有缺筆，當在高宗顯慶以後耳。此卷筆法骨肉得中，意態飛動，足以抗顏、歐、褚。在鳴沙遺墨中，實推上品。或曰：此經生俗書，何足貴乎？應之曰：自袁清容題《靈飛經》為鍾紹京後，世悉以經生為可大，雖精鑒如董香光，尚未能悟。夫紹京書家也，經生之筆，竟足以當之，然則經生之俗處何在？其與書家之別又何在？固非有真憑實據也。余生平所見唐人經卷不可勝計。其韻韻名家碑版者，更難指數。而墨跡之筆鋒使轉，迴非真面矣。俱碑版中所絕不可見者，乃知古人之書記石刻以傳者，皆形在神亡，墨華絢爛處，世既號寫經為俗書，故久不為好事家所重，而其值甚廉。余今竟以卑辭厚幣聘此殘卷，正以先賢妙用於斯可窺，古拓名高，徒成駿骨耳。讚曰：墨沉欲流，紙光可照。唐人見我，相視而笑。啓功

此跋辛巳年作，稿存篋中，未及錄入。後十九年，歲在庚子，展閱書之。多病眼花，筆枯腕澀，終於落墨者，自分自今以往，衰減可知，姑留鴻爪，與後之得此卷者，一結墨緣。

啓功　字元白　時居燕市西直門小乘巷借居，亦自號曰小乘客焉

（《啓功題跋書畫碑帖選》，北京師範大學出版社、文物出版社，上冊第一三二頁。）

跋郭有道碑

世人聞蔡邕能文，又嘗撰碑頌，遂以漢世諸碑之撰者歸之。於是輯《蔡中郎集》

者，抄錄諸碑，咸納其中，至同一人之碑，再出三出，雖彼此重複，不顧也。又聞

伯喈能書，曾寫《鴻都石經》，於是漢世諸碑之書者俱歸之，雖年代乖舛不顧也。

如《范式碑》赫然署青龍年號，而翁覃溪亦必委屈解說，必歸之中郎而後已。至《郭

有道碑》為蔡文之較可信者，其書固不知為誰何之筆，世人更必屬之中郎而後快，

當蔡中郎之名淪浹既深，群以為必如我心目中之形狀，始為真筆。及見其碑，與意

中預懸者不符，又必指摘瑕疵，辨為偽作。正如西施遺體，苟如近出長沙墓中漢軑

侯夫人之髮膚完好，觀者必戟指頓足，斥其非真。葉公之見，本為自古之常情，殊

不足怪也。且唐以前書碑之役，不過書佐、典等之職責，至唐世帝王親自操觚，於

是豐碑大碣，始以名宦之書為重，不知漢世固不如是。至石經之刻，指令既出帝王，

文字更屬經典，書者貴在精審，不盡為書法之美，且各經出於眾手，並非全屬中

郎，與群碑之一手書丹者，亦不能並論也。此本《郭有道碑》，無論其為原石，為

重摹，吾觀其體勢端重，頗似《劉熊碑》，其為漢人真面，毫無可疑，藉使出於宋

人重刻，亦如唐摹晉帖下真跡一等，況其未必非原石乎？此石拓本流傳既少，見者至對面不相識，如昔年潘氏藏整幅未剪本，山東重出土之殘石半截本，與此俱合符契，而論者於潘本及殘石本猶致然疑，見此可息眾喙矣。

君郁先生癖好金石，多收善本，世藏此碑，什襲珍重，謬以功為可語斯道，出以相示。抵掌談漢碑書人事，亦有會心，因書所談者於冊尾。至《劉熊碑》亦非蔡書，功曾撰文論之，亦君郁先生所印可者也。

（《啓功題跋書畫碑帖選》，北京師範大學出版社、文物出版社，上冊第一七五頁。）

一九七三年夏　啓功

柳公權書僧端甫塔銘跋

右舊拓柳公權書《僧端甫塔銘》，以相傳之校碑字訣證之，「超」字未損，拓時可及明初。柳書之合作，推其真書大字，煊赫之品，今惟存《神策軍碑》及此塔銘，其餘皆所不逮。《神策》意態偏穠，余更喜此銘多清疏之致。原石尚存西安碑

林，但石面以久拓磨損，字跡僅存間架而已。此本點畫無恙，血肉俱存，持比宋拓，略無軒輊；惟舊裝曾經濕霉，數處紙質敝殘，固無礙於臨池賞玩也。手自黏綴，以待他日遇良工，重加裝治。按：僧端甫蓋一梵僧之子，道行無聞。碑文出裴休手，亦以文字為金湯。休嗣法黃檗希運（見於《景德傳燈錄》），所撰《圭峰宗密碑》亦以文字為金湯。碑文出裴休手，而郭宗昌評此塔銘，病其但述寵遇人主，傾動貴眾，不知實獨具陽秋也。其寓意之微，已可見矣。夫舍利之事，佛典、僧傳中固常見之，得者皆以虔敬自致其誠，未聞吞食之惑時君，則曰「迎合上旨」；記其惑徒眾，則曰「夢吞舍利」。又誰見之？欺人之術，能證佛果，實吞尚無補於得道，況夢吞乎？且自言「夢吞」，又誰見之？欺人之術，亦云淺矣。碑文又云：「迎真骨於靈山，開法場於秘殿。」韓愈表諫，即為此事。余昔嘗謂韓愈諫迎佛骨，首以年壽修短立論，未免門外之談，宜無以勝僧家之辯。今按：端甫之導憲宗，與其說夢無異，俱不離舍利一事，其於佛法，蓋除舍利外，別無所知。以視韓愈，猶半斤之於八兩，惟端甫售其欺，憲宗受其欺，何預韓愈之痛癢？乃知汲汲封章，如非沽名，定屬多事耳。柳公權書，史稱其「體勢勁媚」，此論最為知言。但由史傳曾記其對穆宗有「心正筆正」一語，於是談柳書者，人人拈此，一似此外一無足道。夫書法之美惡，原與筆之敬正無關，公權不以筆法直告

其君，而另引出「心正筆正」之說，若曰：「吾筆既正，足證吾心之正。」其自譽

之術，亦云巧矣。按：神策軍腥彰史（原文衍一「史」字）冊，僧端甫佞比權奸，

試問其書此二碑時，心在肺腑之間邪？抑在肘腋之後邪？昔米芾多見法書墨跡，屢

稱公權為「醜怪惡札之祖」，然則自詡為心筆俱正者，又何救於醜怪乎？就碑論書，

吾但賞其體勢勁媚，而不計其曾為醜怪惡札之祖，更賞此拓之神采猶在，而不顧其

紙敝墨渝也。至於「大連」、「玄秘」諸稱，吾所不取，必也正名，改題如右云。

讚曰：端甫說夢欺癡愚，時君受惑堪軒渠。吞舍利外一技無，梵僧之子黔之驢。韓

愈多事抒虎鬚，沾名取逐非冤誣。依然列戟潮州居，畢竟遭殃唯鱷魚。裴休嗣法稱

佛徒，辯才每度驊騮趨。斯文振筆無阿諛，陽秋獨獲衣中珠。公權機巧工自譽，心

正筆正何關書。體勢勁媚姿態殊，醜怪之祖吾不如。精黏細校毫釐區，行觀坐對枕

臥具。當年人物同丘墟，殘煤敗楮成璠璵，性命以之何其迂。

（《啓功題跋書畫碑帖選》，北京師範大學出版社、文物出版社，下冊第五二頁。）

一九六三年

跋鄧馱仿沈石田山水畫卷

此卷有石田翁款，然畫筆實出捉刀人，沈畫當時已多仿本。祝枝山、李竹懶俱曾記之，而每苦不知仿者姓名。吾近於友人齋中，見常熟鄧馱裁山水一卷，自署「正德壬申秋撫石田老人」。意其樹石苔草，以至人物鬚眉，無不與此卷之筆吻合。乃知鄧氏好擬沈法，初無作偽之意，而遺蹟流傳，多為後世篡改款字以充石田，所謂兩傷者是也。按《畫史傳》記鄧馱亦作馱，字公度，亦作文度，號梓堂，又有松雲居士之號，正德年舉人。

戊辰夏五獲觀此卷，以鄧卷相證，谿然心胸為之大快，因詳記於此，並告藏家宜存沈款，俾後之鑒者知此公案。

啟功書於香江客次

（《啟功題跋書畫碑帖選》，北京師範大學出版社、文物出版社，上冊第四二頁。）

120

記式古堂朱墨書畫紀

《式古堂朱墨書畫紀》八十卷，卞永譽撰，原稿本，北平圖書館藏。卷前有「樸孫庚子以後所得」長方印，完顏景賢故物也。向無刊本，近人龍游余氏始著之於《書畫書錄解題》，謂其「甚足為知人論世之助」。其書分書紀、畫紀，自述凡例十二條，蓋先取《書畫匯考》曾經著錄之書畫家千一百餘人，又取題跋之家二千餘人，復採他書所載能書畫者三千七百餘人，各編年表。自生至卒，逐年排比。某朝某帝某年若干歲。不書事跡。其所歷官階，旁注於封授之年。每人後附傳略，皆錄《圖繪寶鑒》等書，無甚考訂。凡朝代、帝王用朱筆，年號用藍筆，餘皆墨筆，頗醒眉目。凡例之末，自云：「或為知人論世之助。」余氏之語，即原文。顧其語殊空洞。弗詳事跡，奚關論世？僅書年歲，何裨知人？其所以不憚繁瑣者，蓋有故焉。夫鑒定書畫之法多端，如辨紙素、校印章、證題跋，皆市買持為秘訣者。具眼之士，則必審筆墨之精粗，神氣之雅俗。且一人筆墨，幼而稚弱，壯而健勁，至於老境，或歸平淡，或成衰退，各有造詣。巧匠作偽，所難盡合。至於官階升黜，居處南北，

繫於史實，皆可以歲月索驥。故鑒賞家得名跡，於紙素、印章、題跋之外，尤須考核歲月，以相印證。卞令之以達官好古，有力收藏，審辨書畫，自當考其時代。以習見名家生卒，列為年表，干支歲月，一覽可得。省推計之勞，莫便於此。而是書之作，即據是法遍及諸家。試觀先取《匯考》著錄之家，其消息自見。夫購收書畫，既須取資於年表，則此千一百餘家年表，初稿之成，雖無歲月可稽，然亦決不在《匯考》成書之後，可斷言也。《匯考》著錄之跡，於卞氏自藏者外，尚及耳目見聞。此書於《匯考》著錄諸家之外，又採他書。推而廣之，取盈卷帙，正一例耳。竊意卞氏既欲以年表成書，又嫌體例未備，乃撮取各家傳略於後以實之。余氏怪其徵引別無僻書，且惜其未加剪裁，實未窺得卞氏之初衷。又持錢竹汀《疑年錄》、吳荷屋《歷代名人年譜》相較，不知立意不同，未可並論。鑒賞家善用其書，未嘗不足為考訂之助。至體例之得失，則吾欲附成事不說之義也。

丙子春日（一九三六）

乾隆內府摹刻落水蘭亭並跋

高士奇平生藏物，身後掃數歸於王鴻緒，其家自留一卷《蘭亭》，王尚指名索取，則高死前必有大禍為王所消弭者，此為賂謝；甚或高物為王覬覦，以至於死亦未可知。張得天跋故為惝恍之詞，而微意可見，致慨於古物如傳捨，正以諷嘆王之不能終有之也。於此見江邨之死，亦殊可疑，然亦無足怪者。　小乘客

翁覃溪據此底本以撰《蘇米齋蘭亭考》，並謂落水真本中趙子固所題「性命可輕，至寶是寶」（按：下文又作「保」）八字久已不存，其後復聞吳門汪氏藏有落水蘭亭，不但紙墨俱古，且有子固手題八字，自命為天下古今定武蘭亭本之玉尺者，貴於闕疑也。」於是斷斷所辨之偏旁點畫、自命為天下古今定武蘭亭本之玉尺者，竟完全動搖矣。至裴伯謙時又出一本，並翁跋俱偽，文明書局影印行世，至今又已四十年，所謂偽中之偽、歧中之歧，翁文厲公有知，必將赫然而怒，抑或啞然而笑也。不佞近亦撰得《蘭亭考》一篇，編排有關《蘭亭》之說而總考之，始見定武一石原已迷離，宋人所以貴之者，為其在石刻本中最見筆意，且拓本易得，較便於尋

求唐人向拓本耳。然倘非影印之法盛行，古本真面易見，則雖有文獻可徵，亦終不能明其真相。在覃溪時，何得有此方便，其錙銖辨析，僅憑手鈎目記，其精勤誠有不可及者，所考有執着處或不足處，實時代壓之，後之視我亦將如我之視翁覃溪耳。至於只言「將如」而不言「必如」者，蓋後之人未有再有傻人如翁與我之看透牛皮也。

近年世行影印落水蘭亭一本，乃裴伯謙故物，卷前有乾隆御題，帖前有王覺斯題字，後有姜白石二題及翁覃溪跋，卷中有孫退谷、高江邨、王儼齋諸印。無論諸題之偽，即各印亦無一真。今得此摹刻本證之，益見彼本之贗。昔聞方雨樓云：「觀彼本翁跋，字跡極似何昆玉手筆，殆即何氏兄弟所為。」其言近是。此本諸跋摹刻俱好，惟《褉帖》本身摹刻殊拙，當因原本字口模糊，無從鈎勒耳。余所見定武真本，如柯九思藏王黼等跋本，如焚餘獨孤本，無不字口模糊，吳炳本差可觀。而拓墨過重，字口又多淹漬，仍不能見筆鋒起止處。昔日無影印術，其摹刻失真原無足怪。快雪刻獨孤本後松雪十三跋，而遺其前帖，蓋有以也。此落水本有翁覃溪向拓本，見吳荷屋《辛丑消夏記》，余未嘗獲見，想其於字口模糊處，亦未必能與攝影同日而語。落水真本聞今尚在，但不知存於何處。展閱遺影，如帳後李夫人，令人

不無悵悵耳。

辛丑九月廿四日得此冊於市肆，燈下摩挲書此，距余撰《禊帖考》脫稿時又一年矣。　小乘客時居小乘巷兩方丈之室

翁氏向拓本無王覺斯題，亦無乾隆御題，是否石渠所藏，此卷亦不可知。翁氏借曹薌原藏本摹拓，並據以撰《蘇米齋蘭亭考》者，見《復初齋文集》廿七。翁集同卷，又記葉夢龍於吳門汪氏見落水本，有趙子固書「性命可輕，至寶是保」八字，疑塚又增其一矣。

（《啓功題跋書畫碑帖選》，北京師範大學出版社、文物出版社，下冊第九三頁。）

題范巨卿碑

此冊拓雖不甚舊，而前三行末字俱存，亦得略矜為善本矣。虞山邵海父先生舊藏，是考校者之藏，非好事者之藏也。　啓功

泛觀漢碑書法，碑各一風，各隨書人之意。逮至漢魏之際，漸有定式。波磔斬

截，如用褊筆劃成，有造作之氣。《孔羨碑》已開其先，《范式》、《曹真》以至晉代碑碣之作漢隸體者，無不如此。蓋漢碑書勢，是當時通行之體，漢末漸有圓便之真書，漢隸遂成舊體。非有定式，不足昭其典重。譬之填詞，在五代、兩宋，只是口頭小曲。故長短隨人，字句無妨增襯。及舊譜既不流行，詞調遂同鐵案。有其當然，無其所以然矣。世人常病唐人學漢隸之敝，不知魏晉之漢隸，亦有其敝也。時人用時法，操縱在己，故得左右逢源。後人效前法，體貌因人，易致按模脫墼，於是定型出而流弊見矣。顧又豈獨書法然哉！

（《啓功題跋書畫碑帖選》，北京師範大學出版社、文物出版社，下冊第一五九頁。）

啓功

懷素聖母帖跋

《聖母帖》舊題懷素書，詳繹其文，似為聖母廟碑文。篇末「蒸」、「氓」與「頌」聲為韻，疑是銘詞；而「蒸」字以上，語義不屬，當有闕文；首行以前，亦

有脱佚。「禮部尚書」以下，闕字更顯著，不待諦審。書人不著名氏，前人俱指為懷素，無異詞。余嘗謂：「其文既屬神仙家言，『九聖』二字又空格抬寫。藏真縱飲酒食魚，但於教典，不應捨己耘人，疑是羽流所書，而體近醉僧者也。」按：《寰宇記九十二》及《輿地紀勝·九》引劉遜之《神異錄》有云：「廣陵縣女杜，美，有道術。縣以為妖，桎梏之，忽變形，莫知所之，因以其處為立廟，曰『東陵』，號『聖母』。」《聖母帖》所言即此巫也。又，畢沅《關中金石記》卷四《東陵聖母帖》引王松年《仙苑編珠》曰：「聖母，杜氏妻也。學劉綱術，坐在立亡。杜氏不信，誣以姦淫，告官付獄。聖母入獄，即從窗中飛出，入雲中而去。」與《帖》所云正合。年署貞元，雖當藏真之世，然不得謂貞元時之草書皆出藏真。反足證同時書體，風習相近。余非故翻成案，實以道釋冰炭不相牽涉耳。至於其書法與《閣本》大令書氣息相通，在唐人中，確為合作。以素師之跡較之，格在陝刻《千文》之上，即《自敘》尤病糾繞也。張叔未《清儀閣題跋》釋文不識「氓」字；首行末字釋「世」，其字僅存上半，似是「有無」之「無」；非也；十二行「於」字，草法與此不同。俱確切。「家本廣陵」或釋「本」為「於」，非也；「青禽」誤釋「奇禽」，餘《漢書·楊惲傳》：「家本秦也。」謝靈運《擬魏太子鄴中集詩序》：「家本秦川

貴公子。」皆可為釋「本」之證。叔未又謂：「錢詹事云：『此碑不列書撰人。』

素師姓錢，此從叔父淮南節度觀察使禮部尚書。證之史，是杜祁公佑，則此即藏真

所書，撰者必別是一人。此論甚精。」按：錢說雖精，猶覺未盡也。

<div style="text-align: right">癸未止月（一九四三）</div>

<div style="text-align: right">（《啓功題跋書畫碑帖選》，北京師範大學出版社、文物出版社，下冊第一七頁。）</div>

跋董其昌行書小赤壁詩冊

香光書不於結構爭緊嚴，不於點畫爭富麗，博綜古法以就我腕，故不觸不背，

神存於心手之間。若以唐宋名家面目繩之，則所謂「蚊子叮鐵牛，無渠下嘴處」。

其敢與趙松雪較短長者，自恃正在於此。或有病其滑易者，蓋酬應既多，潦草誠

或不免。然善觀者必觀其率意處，方見其不為法縛之妙也。此金箋上書小赤壁

詩，紙滑筆柔，無意求工，而浩浩然任筆之所之，具見心在得失之外，亦書人之樂

境也。

思政同志見示，因臨一本並識於真跡之後。

（《啓功題跋書畫碑帖選》，北京師範大學出版社、文物出版社，上冊第九頁。）

一九七七年十月　啓功

跋朱竹垞先生家書

右朱竹垞先生應博學鴻詞科前後之家報及昆田稻孫之家稟合裝一卷，吳江唐長孺先生得之廠肆，考索甚詳。其稿尚未寫入卷中，去歲夏日出以見示，並指示其中故實。參讀諸札，益增嚮往。案：有清起於遼左，每稱以騎射為根本。然其所以垂世祚近三百年，恢華夏封圻數萬里，乃至同光殘局尚持數十年者，莫不有書生之力在，初不盡關弓馬焉。入關前則達海、范文程；稍降，則西域經聖祖親征；金川、台灣諸役，則阿桂、姚啓聖；下迄同光則有曾、左。己未詞科，實文治斡運之鈞樞。惟自知天地古今之君，始知書生之有其用，亦愛新覺羅氏之所以綿延於奇渥溫氏者也。昔宋太祖過朱雀門，見榜署「朱雀之門」，問「之」字何用？侍臣對以「語助」。

129

宋太祖曰：「之乎者也，助得甚事！」庸詎知陸秀夫、文天祥能使趙氏塊肉無忝所生者，豈非之乎者也之助乎！竹垞早年曾參預復明之舉，中歲之後應鴻博之徵，吏議以孔目待詔用，特簡拔為檢討，置之史局，進而為南書房行走。後人曾無責竹垞失據而議聖祖失察者，蓋徵者應者相忘於大化之中，亦足覘夫時勢已。史冊無情，口碑有據，康熙之治，今更為人艷說，豈偶然哉！竹垞此卷，攸關論世如此，不徒以三百年文物為足貴也。因題後以呈長孺先生，幸有以教之。

一九八零年春日　啓功

（《啓功題跋書畫碑帖選》，北京師範大學出版社、文物出版社，上冊第二六頁。）

跋梅村畫中九友歌

梅村《畫中九友歌》，乃擬少陵《飲中八仙歌》而作。九家俱梅村所曾奉手者，故其品目獨至，絕非泛泛評畫之語所能相擬，且詩格精嚴，視少陵頹唐重韻不啻

勝藍。

湖帆先生，近代藝苑宗師，筆墨修潔，與梅村韻語正屬同調。吾聞湖翁用印多出巨來先生鐵筆，如斯妙跡，非有徇知之合者豈可得哉！復有疆、劍丞、遐庵諸老簽籤題跋尾，和璧隋珠，復經鏤金錯彩，雖有連城，莫之能敵！服膺讚嘆，謹書其後。

（《啟功題跋書畫碑帖選》，北京師範大學出版社、文物出版社，上冊第六四頁。）

公元一九九一年夏日　啟功

跋麓山寺碑

《麓山寺碑》為唐代李邕撰書煊赫有名之碑，千載流傳，頗有剝蝕。世傳舊拓，無論為宋為明，其碑文之末，殘泐較多。存餘一字，價逾球璧，其為世重，蓋可知矣。光緒三十一年，南豐趙聲伯先生世駿，偶獲舊本，以校諸家藏本，存字獨多，且無訛誤之筆。因延裝池名手於家，親自釐正錯簡，煥然神明，首尾可讀。

乃付有正書局影印流通，與世共賞，鑒家莫不詫為奇寶。其後轉入東瀛，歸於三井氏聽冰閣秘笈。前數年東瀛大雨，聽冰藏寶之地下倉庫竟遭湮漬。及雨止清理，多件珍品受損，或有黏連堅若磚塊者，此冊其一也。高島義彥先生攜來見示，因為介紹張明善先生精心揭示，頓還舊觀，終無一點一畫之失，見者無不嘆詫。明善先生為燕生先生令嗣，燕翁有《善本碑帖經眼錄》，記其平生所見南北乃至海外流傳石墨珍本，為當今治金石目錄者所必讀。明善先生克傳家學，鑒別之外，傳拓裝池之術，無不精能。余嘗見豐碑巨碣，聳構高架，攀登而拓之，字口分明，墨色勻稱。每嘆為淩空巨掌，摩天割雲；孰知薄紙相黏，堅如磐石之冊，又能葉葉擘開，不啻庖丁解牛，刃入有間，是足奇也。謂其學其藝，與宋拓名碑無所軒輊，蓋無不可。三井氏嗣守主人見此重裝之妙，竟使古拓重生，不負義彥先生辛勤禹域之行，即以舉贈。此一冊也，展轉離合，奇緣有如此者。復承義彥先生之屬，志其始末於右。

時公元一九九五年歲次乙亥　暮春之初　啟功書於燕都寓舍　年第八十四歲矣

跋碑銘法帖雜冊（之二）

曹娥殉父，故曰「孝女」。其碑云：「哀姜哭市，杞崩城隅。」又云：「克面引鏡，劈耳用刀。」又云：「坐台待水，抱樹而燒。」繼之云：「於戲孝女，德茂此儔。何者大國，防禮自修。」皆擬非其倫。蓋古之名媛，殉死從夫者多，以身殉父，無事可徵，故牽附綴辭，勉成駢語。最可怪者，蔡中郎黃絹之題，直似未讀碑文者。乃知附會蔡題者，做賊心虛，設為夜暗手摸之言，以防人問難，可代中郎答之曰：「未甚看清耳。」

（《啓功題跋書畫碑帖選》，北京師範大學出版社、文物出版社，上冊第一五五頁。）

王伯祥先生補輯乾隆以來繫年要錄跋

史官為帝王所倔傭，其所書自必隱惡揚善，歌功誦（當為「頌」）德。春秋董

133

狐之筆，不過一時一事，其前其後，固不俱書趙盾弒其君也。後世秉筆記帝王事跡之書，號曰「實錄」，命名已堪失笑。夫人每日飲食，未聞言吃真飯喝真水，以其無待申明，而人所共知其非偽者。史書自名「實錄」，蓋已恐人疑其不實矣。

又，「實錄」開卷之始，首書帝王之徽號，昏庸者亦曰「神聖」，童騃者亦曰「文武」，是自第一行即已示人以不實矣。雖然，未嘗無真實者在，事跡排比，觀者自得，縱經諱飾，亦足心照；諱黿者稱為「硬雨」，諱蝗者稱為「不食禾稼」，而為黿為蝗，人無不喻。故排比得法，陽秋具於皮裏者，即為良史。伯祥先生以整理抄撮之《乾隆以來繫年要錄》排印殘本見示，仰見剪裁排比，具見匠心，所惜當年離亂，失墜不全，留此一冊，亦足以昭示方來。俾知取法，宋李心傳之書，不得專美於前矣。

一九七五年

（《啓功題跋書畫碑帖選》，北京師範大學出版社、文物出版社，下冊第五六頁。）

岔曲集跋

右《岔曲集》抄本，吳曉鈴兄錄自余家舊藏本。余家之本，則傳自曲師德壽山先生，然亦非其自撰者。曉鈴屬記其緣起，因書其後曰：「岔曲」之作，吾始見之於《霓裳續譜》，皆是簡短數句者；至余幼年所聽，則有至數十百句者。其短者曰「脆岔」；長者曰「長岔」；中間敷説，曲調較平衍者曰「趕板長岔」，亦曰「琴腔」；中間雜以各種曲牌者，曰「帶牌子長岔」，或一人唱而另一人彈，號曰「雙頭人」；伴奏用三弦，自彈自唱，號曰「單弦」；另人伴彈時，則唱者可持八角鼓節曲，後世無論一人二人所演雜牌子曲，俱蒙「單弦」之稱，已失其本義，此演奏之大略也。其曲詞通俗，或雜諧謔，此初期之作，亦岔曲之本色。漸後有人追求文雅，而力不能逮，乃或牽扯典故，搬弄詩文，常致非驢非馬，不文不白，每使聽者啼笑兩難。友人嘗語余曰：「岔曲雅的那麼俗」，應之曰：「子何高抬效顰雅語之岔曲乎？」夫俗者，通俗易曉，眾所同嗜之謂也；而「效顰雅語」之岔曲，聽其腔調，縱或鏗鏘；閱其詞句，則未嘗不肉麻而毛豎，「俗」之美諡，豈可誤加？今傳曲詞，有本色者，亦有令人肉麻而毛豎者，此曲詞

之大略也。此集傳自德壽山，卻非德氏所作，蓋積累傳抄，非出一手者。其中不乏本色之作，亦有「效顰雅語」之作，觀者自能分別。德氏以字行，遂失其名與姓氏，滿洲人，有清末葉為某旗佐領，以彈唱交遊。所謂子弟，或稱票友者，達官貴人，與之均禮。我先祖紹岑公延之客館最久，談諧風生，能自彈自唱，場上有所觸，隨口唱出，舉座歡笑。遭諷者竟無以難之，蓋深符滑稽之旨。此集乃其當日呈先祖乞為潤色者，實亦未嘗多加點定。辛亥後，德氏生計日貧，遂以藝餬口，流轉四方，此集竟置吾家。蓋其彈唱之本，多出自撰，固不珍視此套也。余年十餘歲時，猶及聆其奏藝於茶館中，腰佝僂，聲低啞，而坐客無嘩，凝神洗耳。時當北洋軍閥混戰之時，坐間有繫臂章之某軍閥士卒，聞其嘲諷某軍閥，亦竟為之同聲鼓掌。其佚事余幼年數聞之於長輩，當時不知記錄，今日遺忘已多。其所唱雜牌子曲詞，更無復傳本，深為可惜。後世讀此集者，但知其為清季流傳之岔曲可也，如於其中探求德氏之藝，則失之遠矣。此集原為四卷，為余表弟借與某曲師，遂失末卷。是卷為帶牌子長岔之後半，以此調之篇幅多長，一卷所不能容耳。

（《啟功題跋書畫碑帖選》，北京師範大學出版社、文物出版社，下冊第六零頁。）

偽託高士奇書畫總考跋

《書畫總考》又名《元畫考》，抄本二卷，舊題「平湖高士奇論次」。嘉慶間戴光曾跋云：「見於當湖高氏，為竹窗未刊之書，假歸手錄藏之，足與《消夏錄》並傳。」則士奇之名，疑即光曾所題。近人龍游余氏《書畫書錄解題》辨為偽託，而未及考其出處。功按：是書所錄，為元趙孟頫、高克恭、黃公望、吳鎮、王蒙、倪瓚六家書畫。其文俱見張丑《清河書畫舫》，字句悉同，僅篇段次序略有參差。

此書脫誤處，《書畫舫》皆不誤。《書畫舫》中闕字，此書無不闕也。吳長元刊《書畫舫·例略》云：「『管見』較真跡及前人緒論例低一字，覽者已一目了然。元本每段必註『管見』二字，似屬蛇足。今惟鶯字號第一段依元本存『張丑管見』四字，餘悉刪去。」此書仍間註「管見」二字。《例略》又言：「據米庵元稿及別本，別本頗多闕略，傳抄既久，訛以滋訛。」此書疑即昔日傳抄本中元人一節，或出江邨手錄，戴氏未察，遂誤為竹窗未刊之書耳。歲首謁霜根老人，以此見示，字多訛奪，老人朱墨校之，蠅頭細楷，彌堪珍愛，假歸披閱，悟其傳訛之故，書覆老人，

已疾篤不及見矣。

丁丑孟夏（一九三七）

（《啓功題跋書畫碑帖選》，北京師範大學出版社、文物出版社，下冊第一一頁。）

金石書畫漫談

金石書畫部份的內容比較多，這裏只能作一個簡括的介紹，談談個人的一點看法，研究方面的一點門徑，一點線索。

偉大的中華民族文化，我認為好比一朵花，花蒂、花蕊、花瓣等，都是它的重要組成部份。這個文化史講座的各個方面，好比是花的各個部份，金、石、書、畫也是其中的一個部份。

金、石、書、畫，本不是同一性質，同一用途，但在整個的中華民族文化中，這四項都成為中華民族藝術的特徵，也可說是中華民族藝術所特有的。以下按次序，作一些簡單的介紹。

一、金

金就是金屬，包括鋼、鐵等。這裏是指用銅、鐵等金屬所製的器皿、器物，特

別是古代的銅器。它們不管是作為實用的或是祭祀的，都是銅及其合金所製的器物。

這些在商、周──人們往往說「三代」，就是夏、商、周。其實夏到現在還沒有十分弄清楚，一般認為夏文化是相當於龍山文化這一系，但夏的文化究竟是甚麼程度，還不甚清楚。所以「三代」文化，有把握的只能指商、周。古代把商、周的銅器叫做「吉金」，就是好的金，吉祥的金。這種冶煉方法在當時已很發達，已能製造合金。製造出來的器皿，很多都有刻鑄的文字。現在一般說的「金」是指金文，又叫「鐘鼎文」）。

商、周時代，諸侯貴族常常大批地製作銅器，上面刻鑄銘文，現在陸續出土的不少。有時一個人只能鑄一個器，有時又可一次鑄好幾個器。當時參與這種勞動的人民，大部份就是當時的奴隸。他們創作了千變萬化的器形、裝飾圖案，雕鑄了種種文字銘記（記載誰、在哪年、為甚麼事情而製作這器）。這些器物，從商周以後長期沉埋在地下。許慎有「郡國亦往於山川得鼎彝」的話，可見漢朝時已有出土的。

這種陸續的出土，到清朝末年，成為研究的大宗。拓本、實物，日呈紛紜，使人眼花繚亂，非常豐富多彩。到了現在，對於這方面的研究探討就更加繁榮，方法

也更加科學。從前的收藏家，不是官僚就是有錢人，他們的收藏，往往秘不示人。偶然有拓本流傳出來，也不是人人可得而見之的。現在印刷術方便了，從器形到文字，大家都能看到，具有研究的條件，所以研究日見深入。發掘的方式，也愈有經驗，愈加科學。從前出土的器物，輾轉於古董商人與收藏家之間。它是哪裏出土的？不知道。甚至一個器的蓋子在一個人手裏，而器本身則到另一個人手裏。這種情況很多。一批出土有多少銅器？也不知道，都零零星星地散出去了。這在研究上是很費事的，因為缺乏許多輔助證據。許多奸商為了貪圖得利，多賣錢，還賣到外國去。

我們現在從發掘到整理、考定、印刷、編輯，都是有系統的，對於研究者有莫大的方便。可以取各個角度：器形、花紋、文字，以至它的歷史背景、製作的人物、各方面（包括生活習慣），就能有更清楚、更詳細、更豁亮的了解。近年來在陝西發掘了許多成套成批的窖藏青銅器，大多是同一人或同一家族的，這樣研究起來就

來說，往往一個人所製的不止一件，我們只要看到各器上都有同一個人的名字，便可知道它們是屬於同一個人製作的一套器物。這樣，我們對於古代歷史、古代人的諸侯封國的地理等等，或者是有人想學寫古篆字，也可以用來作範本。例如從製作

很方便了。

從宋代到清代，大都把這類器物叫做「古董」，也叫「古玩」，是文人鑒賞的玩物。即或考證點文字，也是瞎猜。我們當然不能否認他們的考證功勞，但那是極其有限，遠遠不夠的，還有許多錯誤。稍進一步的，把它們當作藝術品。西洋人、日本人買去中國的古銅器，研究它們的花紋。中國人也有研究花紋的。這種情形，大約始於六十多年前，這仍是停留在局部的研究，偶然有幾個器皿作點比較。談到全面地着手研究，我們不能不佩服近代的容庚容希白先生，他對於銅器研究的功勞是很大的。他著有《商周彝器通考》，連器形、花紋帶銘文都加以研究；還著有《金文編》，把青銅器上的字按類按《說文》字序編排，例如不同器皿上的「天」字，都放在一塊。這是近代真正下大氣力全面地介紹和研究青銅器及金文的。此外，羅振玉的《三代吉金文存》，也是很重要的資料。現在已有人着手重新把至今出土的商周銅器銘文加以統編，這就更加全面了，只是現在還沒有出版。

對於文字的考釋，能令人心服口服的，首推不久前故去的于思泊（省吾）先生。他的考釋最為扎實，決不穿鑿附會。他還用古文字考證古書，成就比清末孫詒讓等人大得多了。到今天為止，容、于兩先生的著作以及羅的《三代吉金文存》等，仍是我們研究銅器和金文的重要參考材料。隨着條件的改善，今後在這方面的研究一

142

定會愈來愈完備，愈來愈深入。

甲骨文也被附在金文之後，講金石的書往往連帶講甲骨，不是附在前頭就是附在後頭。其實甲骨應和銅器同樣看待，甲骨文是金文的前身。商代刻在甲骨和銅器上的文字，往往有很大的相似，所以甲骨也應放在我們現在談「金」的範圍。現在出版了《甲骨文合集》。非常完備，研究起來不愁沒有材料，不會被人壟斷了。但甲骨文我不懂，不能隨便說，只能談到這裏。

二、石

金、石常常並稱。事實上金、石的性質、作用並不完全一樣。古代的石刻有各方面的用途，所以它的形式和內容也就不同，文字因時代的關係也不同。漢朝也有銅器，但那上面的文字和商周銅器的文字迥然不同，一看就是漢朝的東西。此外，花紋和刻法也各不相同（商周銅器上的字，大部份是鑄的，小部份是刻的）。

大批石刻的出現，應該說是從漢朝開始的。漢朝以前有沒有石刻？有的，譬如說《石鼓文》。石鼓甭管它是甚麼年代的，總是秦統一天下以前的產物。唐朝人說

是周宣王時作的，也有人說是北周即宇文周時候製作的。後來馬衡先生經過全面考證，確定它是秦的刻石。這個秦，不是統一中國的秦朝，而是在西北地方未統一中國以前的秦國。可是還有問題：秦甚麼公？這個公那個公，眾說紛紜，到今天尚無定論。

漢以前的石刻，起碼石鼓是比較完整的，有一個石鼓的文字已經脫落，但是拓本還保留着。近年在河北滿城古代中山國的地區，發掘出古代中山王的墓，裏頭有中山王的銅器，外邊有一塊石頭，上面有兩行字，也是戰國時的刻石，比石鼓晚一些，但也是漢朝以前的刻石。所以古代石刻應追溯到石鼓和中山王墓刻石。《三代吉金文存》後面附有一小塊刻石，文字和銅器文字很相像。甚麼時候刻的？不知道。這塊石頭現在也不知道哪兒去了。

現在所謂的「石」，大致是指漢代及漢代以後的石刻。講求、探討的也比較多。漢朝的碑是比較多。其實，秦碑也有，只是不作碑形，常常是在山岩上磨平一塊石頭刻字。現在秦碑的原刻幾乎沒有，流傳的大多是翻刻的。原石保留下來的只有《琅邪台刻石》，保存在歷史博物館，上面的每個字都已經模糊了。還有《泰山刻石》，只剩下了幾個字，殘石還在泰山的岱廟裏擺着。其餘的都已毀掉了，只有漢碑算是

大宗。

甚麼是碑？碑本來是墳墓豎立的一種標誌。碑石有大有小，記載著墓主人的生平事跡。後來推而廣之，不光是為死者立碑，也應用到生人，譬如一個官員調離，當地有人立碑為他歌功頌德。事實上這種大塊的碑，就是石頭做的大塊佈告牌，譬如修一座廟，前面立一塊碑，說明廟的緣起；皇帝辦了一件事，臣下恭維，或者皇帝自吹自擂，也刻一塊，豈不是佈告牌？像秦始皇、唐明皇，都曾經在摩崖上讓臣下給刻上大塊歌功頌德的文章，比後世大張紙貼的佈告結實得多，意在流傳千古，但事實上後來有的讓人鑿掉了，有的是山崖崩塌了。當初立碑的本意不過是歌頌、吹捧死者、官員乃至皇帝，但後來意料之外地被人注意。我說，字少了，美術於它那歌功頌德的內容，已無人注意，而在於它保存了許許多多的書法。他們吹捧的內容，有人見到石刻殘損文字而惋惜。我說，字少了，美術品少了一部份是壞事，但文詞少了，念不全了，未必不是被吹捧者的幸事，因為他可以少出些醜。從前人製作拓本，往往是為了碑上頭刻的字寫得好，或者是時代早，寶貴得不得了。比如漢朝在華山立了一塊碑，叫《華山廟碑》，在清朝末年只保留下來三本拓本，後來又發現了一本，這四本都價值連城，後面有許多人的題跋。這

也不在於它的內容（當然也有人考證），而在於它的字。許多古碑也是如此。以前人對於碑只是着眼於先拓後拓，多一字少一字，稍後對碑形、花紋、製作乃至於刻工等方面，也加以研究。這與上述對於商周銅器的研究過程很有相似之處。

漢碑這種字，不管它刻得精不精，畢竟是用刀刻出來之後，用墨拓下來的，從前得到一本都很難。今天我們看到出土的多少萬支竹木簡，都是漢朝人的墨跡，直接用墨寫的。這在書法藝術上、史料價值上，比起漢碑來又不相同了，這待下面再說。所以說，以前的人很可憐，看到一本墨拓，就那麼幾個字，多一筆少一筆，這裏壞一塊，那裏不壞，爭論個不休。這是因為時代和條件都有其局限，出土的東西也少。

還有一種叫墓誌，也是一大宗。墳裏頭埋塊石頭，寫上這人是誰，預備日後墳讓人不知道是誰了，挖開一瞧，知道是誰，人家好給他埋上。這用意是很天真的，沒想到後來人家正因為他墳裏有墓誌，就來挖他的墳，這種情形多得很。墓誌有長條的，也有方塊的，漢朝還沒有這種東西，從南北朝一直到唐宋，都是很盛行的。墓誌也和碑的性質一樣，記載着死者的事跡，也屬碑刻的性質。

再有一方面是「帖」。甚麼叫帖？本來很簡單，指的是一張紙條兒或紙片兒，

多是彼此的通信。現在還有便條兒，隨便的紙條兒（今天的名片，也是紙條兒）。上邊的字，寫得比較隨便，不像寫碑那麼鄭重其事，確實另有趣味，大家比較重視，把這些有趣味的東西匯集起來。因為古代沒有影印技術，只好鈎摹下來刻在石頭上或木板上，再用紙和墨拓下來，等於刻木板印書的辦法，這種印刷品被人稱作「帖」。事實上帖本來不是指墨拓的東西，而是指被刻的內容，即沒刻以前的原件（紙條兒）叫「帖」。好比這是一部書，叫做《詩經》或《左傳》。不是說它這個書套子或部頭叫《詩經》或《左傳》，而是指它的文字內容。所以「帖」也是指的所摹刻的內容。這個意義擴大了。如有人說「我這兒有一本帖」，被人作為字樣子來寫，作為參考品的，都被稱為「帖」。這個意義擴大了。如有人說「我這兒有一條，裱成本，被人作為習字的範本，所以也被稱作「帖」。因此說，「帖」的意義已經擴大了，凡是墨拓的、石刻的、裱成本的，大家都管它叫做「帖」。

帖寫的多半是行書，隨便寫的；而碑版多半是很規矩很鄭重的。所以一般又管寫行書一派的叫「帖學」，管寫楷書一派的叫「碑學」。這種說法，我認為是不太科學的。

現在，印刷技術方便了，碑帖的印本也多起來了，這裏無法多舉例，因為太多了。要論起整部的書來，比較方便查閱的，有清末民初的楊惺吾（守敬）編的一本《寰宇貞石圖》。把整篇整幅的碑文影印出來，可以使我們看到碑版的全貌，很有用處。但是它是縮小的，碑有一丈、八尺，它也只能印成這麼一張紙片兒，而且碑版的數量及文字說明也不多。近代趙萬里先生輯有一部《魏晉南北朝墓誌考釋》，都是墓誌，既影印拓本，也考釋文詞，是很好的。討論石刻，有一部書也很重要，就是清朝末年葉昌熾所編的《語石》。它從各個角度、各個方面來論述石刻：多少種類，多少樣子，多少用途，多少文字，多少書家⋯⋯份量不多，但內容極其豐富。所遺憾的是沒有附插圖，要是每談一個問題每舉一個例子，都附上插圖，就方便多了。今天要是想給《語石》補插圖，就有很大的困難。《語石》這種書，現在的人不是不能做，因為現在所出土的漢魏六朝隋唐的碑和墓誌極多，比當年葉昌熾所能看到的要多出若干倍，想將來會有人給它進行擴充的。要是加以統編，細細研究，附上插圖，那就太好了。最近上海要出一本「擴大石刻文字彙編」之類的書（名字還未定），不久出版，最為方便了。

葉昌熾在他的《語石》一書中說：我研究這些石刻，主要地是為了它們的字寫

得好（大意）。字好，是碑存在的一個重要因素。立碑刻碑的人是為了歌頌他自己。人家保存這個碑，卻是為了它寫的字好。這是立碑、刻碑的人始料所不及的。由此可見，書法藝術自有它獨立的、不能磨滅的藝術價值。

三、書

「書」本是文字符號。現在提的「書」不是從文字符號講，也不是從文字學講，而是從書法藝術講。書法在中華民族有很深遠的影響，由於漢字不僅被漢族，也被少數民族不同程度地使用著，所以，書法在中華民族文化中佔很重要的位置。曾經有人提出，書法不是藝術，理由是西洋古代沒有一個國家、一個民族把書法當藝術的。其實，中國特有而外國沒有的東西太多了，難道都不算藝術了嗎？如《紅樓夢》是中國特有的，外國沒有，就不算文學了嗎？現在，這種觀點逐漸糾正過來了。大家知道，書法是一種藝術，並且是廣大人民喜聞樂見、非常愛好的藝術。

中國的漢字（各個有文字的民族都一樣）一出現，寫字的人就有要「寫得好看」的要求和慾望。如甲骨文就是如此，不論單個字還是全篇字，結構章法都很好看。

可見，自從有寫字的行動以來，就伴隨着藝術的要求，美觀的要求。

秦漢以來的墨跡，近年出土的非常多。這裏面豐富多彩，字形、筆法、風格，變化極多。從前只看到漢簡，現在可以看到秦代的了。如湖北睡虎地的秦簡，全是秦隸。從前人看見一本殘缺不全的漢碑拓本，便視為珍寶。現在可以看見漢朝人的親筆墨跡。日本人用過一個詞，把墨跡叫做「肉跡」，即有血有肉，痛癢相關，我很欣賞這個詞，經常借用。現在可以看到成千上萬的秦漢人的「肉跡」，這是我們研究文學、研究書法、研究古代歷史的莫大的幸福。

不論是秦隸還是漢隸，都是剛從篆體演變過來的，寫起來單調而且費事。所以到了晉朝後，真書（又叫楷書、正書）開始定型。雖然各家寫法不同，風格不同，但字形的結構形式是一致的。各種字體所運用的時間都不如真書時間久，真書至今仍在運用。為甚麼真書能運用這麼久，因為這種字形在組織上有它的優越性。字形準確，寫起來方便，可連寫，甚至多寫一筆少寫一筆也容易被人發現。字形準確，轉折自然，可連寫，再寫得快一點就是草書。當然，草書另有一個來源，真書寫得繁連一點就是行書，再寫得快一點就是草書。當然，草書另有一個來源，是從漢朝的章草演變而來的。但到東晉以後就與真書合流了，是用真書的筆法寫草書，與用漢隸的筆法寫章草不同。

真書行書的系統既是多有方便，所以千姿百態的作品不斷出現，風格多種多樣，出現了各種字體（藝術風格上被稱為字體），比如顏體、柳體、歐體、褚體等。為甚麼以前沒有？因為以前沒有人專職寫字、專以書法著名的，就連王羲之也不是專職寫字的人。古代也沒有「書法藝術家」這個稱呼。當時許多碑都是刻碑的工人寫的，到了唐朝才有文人寫碑。唐太宗自己愛寫字，自己寫了兩個碑《晉祠銘》、《溫泉銘》，還把這兩個碑的拓本送外國使臣。當時的文人和名臣，如虞世南、歐陽詢、褚遂良、薛稷、薛曜以及後來的顏真卿、柳公權等人都寫碑。這樣，書法的風格流派也逐漸增多了。其實，今天看見的敦煌、吐魯番等地出土的文書、寫經等，其水平真有遠遠超過寫碑版的。唐朝一般人的文書裏，行書的書法也有比《晉祠銘》好得多的，但那些皇帝、大官寫出來的就被人重視。我們要知道，唐朝有許多無名的書法家的水平是很高的，寫的字非常精美。晉唐流傳下來的作品（不論是刻石還是墨跡）非常多，我們的眼福實在不淺。

附帶說一下名稱問題：古代稱好的書法作品為「法書」，是說這件作品足以為法；書法、書道、書藝是指書寫的方法，現在合二而一了，一律叫作「書法」。把寫的字也叫作「書法」，省略了「作品」二字，可以說是「約定俗成」了。

如把「書」平列在「金」、「石」、「畫」之間，那它的作用和用途就大多了，廣多了。生活中的各個地方，沒有與書法無關的，沒有用不上書法的。也可以說，書法已經出現在任何地方，也發揮着極大的效用。從書法作品、實用的裝飾品到書信往來，作為交際語言的記錄工具，兩人以至兩國的信用證明（簽字）都要用書法。

書法活動既可以鍛煉藝術情操，又可以調心養氣，收到健身的效果。總而言之，今天看到書法有這樣廣大的愛好者，原因很簡單，就是它和人們生活的關係十分密切。

這種密切的關係又非常長久，北朝人曾經說過「尺牘書疏，千里面目」。給人寫封信（尺牘）、寫個條（書疏）等於相隔千里之遠的兩個人見面。現在有傳真照相，可以寄照片，這是「千里面目」。但古代沒有，看一封信，感到很親切，如見其人。

書法被人作為人格、形象的代表，自古以來就是這樣。

有人常常問到甚麼是書法知識，說明需要抓緊編寫學習書法的參考書。碑帖影印的很多了，但系統的講解、分析是不很夠的。怎麼去寫？大家很願意了解。大家了解了書法的沿革，再多參考古代的碑帖，各家有各家的心得，這裏就不多談了。大家了解了書法的沿革，再多參考古代的碑帖，各家多看古代的墨跡，這樣對書法的了解自然就會深刻，這樣對寫也有很多方便的地方。

四、畫

畫的起源，不用詳談。初民怎麼畫，只要看小孩怎麼畫就會明白。畫很簡單，可是有新鮮的趣味。看見甚麼就畫甚麼，生活裏面遇到甚麼，就隨手畫、刻到牆上，這是很自然的。值得特別注意的是，自從繪畫成熟以後，形體逐漸地準確了，顏色也逐漸地豐富了。繪畫成熟在甚麼時代？我們的估計往往是不對的。從近代科學考古發掘出的成果，可以看到這一點。畫成熟的時代應該很早。古代的文化，從商周以來，不知經過多少次毀滅性的破壞，使後世無法看到。商周的銅器的鑄造方法，近代很多人奇怪，那時就有那麼高的合金技術！透光鏡（銅鏡子，可以透出光照到牆上），經過多少人研究，現代才發現有兩種方案，但古人用哪一種方案，至今也不清楚。這說明我們有許多的科學發明、科學成就隨着毀滅性的破壞而消失了。古代的繪畫更脆弱了。一種是畫在牆上，以為牆是結實的，但隨着牆的毀壞，畫也沒有了。畫在帛上的也不延年。唐宋人沒見過古代的繪畫，只看過武梁祠畫像，根據這些推測判斷漢朝繪畫，以為漢朝繪畫就是這樣的。這樣推論的起點太低了。不止繪畫一種，我們對古代文化不了解的太多了。近代發現了漢朝墓壁裏的壁畫，大家

的看法才有所改觀，覺得從前的推測是錯的。近年長沙馬王堆出土了帛畫，使人看到出喪幡上的帛畫，精緻極了，比武梁祠的畫不知高出多少倍。假定帛畫是一百分，武梁祠的畫只能算不及格。人們看到馬王堆的帛畫，無不驚詫變色，這才知道古代繪畫水平已達到甚麼地步。我們應該以這（西漢初年）作為起點，往上推溯商周繪畫應該有甚麼樣的成就。看到了馬王堆出土的帛畫以後，有人說，我們的繪畫史應重新寫，已寫出的全錯了。因為起點（最低點）定錯了。

今天我們研究古代繪畫，有這麼豐富的材料，但我們必須有正確的看法，這才能進行研究。看法和起點要是錯了，研究就得不到正確的結論。唐以前和唐人的好畫，多畫在牆壁上，大多數已隨着建築物的毀壞而無存了。幸虧西北有許多乾燥的洞窟壁畫。首先是敦煌，敦煌壁畫給我們提供了極豐富的寶貴的材料。敦煌許多畫在綢帛上的畫被外國人掠奪走了。國內流傳下來的只是一部份。現在西北出土的一些殘缺的絹畫，即使是零塊，都是非常精美的。這些東西的保存，對今天探討古代繪畫的源流有很大的作用。現在有沒有流傳下來的古畫算是唐代或唐以前的呢？有。但這些畫事實上都是經過第二手摹下來的，很少有真正的唐朝人直接畫了留下來的。即使這些畫稿、形象，是某名家的作品，但畫上的墨跡也不是作者本人的。古代

沒有別的辦法，幸虧摹下副本，否則今天一點影子也看不到了。

我們對待古畫要持科學態度：哪些是可信的古代人直接畫下來的，哪些是後代人的複製品。但許多古董商人，不是從學術出發，而是從價值觀念出發，順口說這是唐朝的，那是宋朝的，時代越早越貴，可以多賣錢。事實上與學術無關。我們參考畫風，研究畫派，看這些摹本、仿本、臨本是不是可以，但要知道是甚麼時代人臨的、仿的，如果聽信大古董商的説法，把宋元的硬説成唐宋的，這樣科學系統就亂了。譬如看京戲，如果真承認那位男演員扮女角即是一個女子，一個花臉角色的演員本人就長得臉上花紅柳綠的，這便成了小孩或傻子了。

宋朝人的畫，多半是室內裝飾品，很大的大張掛在屋裏，比畫在牆上進了一步。元朝才多卷冊小品，在桌上擺着，作為案頭玩賞的東西。這如同戲劇底本由舞台到案頭一樣。原來劇本是舞台上唱的，實用的，後來成為文人創作後擺在案頭欣賞，並不是在舞台上演的。有許多只能在案頭看，是舞台上唱不了的。我們明白了這個道理，知道哪是牆壁上的畫，哪是案頭上的畫，這樣才能探索宋元以來的畫派、畫風。大家總是談論宋朝畫如何，元朝畫又怎麼變，哪是匠人畫，哪是畫家畫，哪是文人畫，我們今天研究古代繪畫的沿革，必須考慮到這一點：在牆上畫是甚麼樣子？畫

在絹上貼在牆上是甚麼樣子？案頭畫的小品又是甚麼樣子？這些問題必須弄清楚。

到了元朝以後出現一種文人畫——案頭的玩賞的小品（不管它多大張幅也是這個系統）。牆壁上的畫，實際上和裝飾畫是一派。文人案頭畫是一派，對這一派也有許多爭論，但它也有它的新趣味，不能一筆抹煞。這一種風格的影響有幾百年。宋朝已經開始了，如蘇東坡喜歡隨便畫點竹子，畫樹，畫塊石頭。按照畫家的要求，這畫畫得非常外行，非常不及格，但這是真的。米芾畫的《珊瑚筆架圖》，筆道七扭八歪。這一派，這種創作方法，至今尚佔很大的比重。跡，樹畫一個圈兒，底下是石頭。現在還有一件真到了元朝才逐漸出現精美的文人畫，影響一直到現在。這是文人遊戲的筆墨，

今天研究繪畫確實方便多了，印刷品愈來愈精了，愈來愈多了。我們現在要想研究，有幾點特別要注意。現在研究古代繪畫，研究繪畫沿革歷史，必須從實物出發，得看到真正的原作（包括影印品），客觀地比較，虛心地分析。只看書本上說的不夠，只聽別人講的也不夠，必須從實物出發，真正地客觀地作了比較，我們才能得出正確的論斷和新穎的見解。這種比較在古代，在從前印刷困難、地下出土的東西不多時是沒有辦法的。在今天，我們確實是方便多了。

現在研究古代的繪畫，又出現了兩種困難。一是出現了太窄的現象。我認為，研究繪畫，研究繪畫沿革，不論在中國在外國都出現了這樣一個現象；研究一家，只抱住一家，翻來覆去地考證探索。須知這個作家不能獨立存在，必須和當時的環境，當時的時代聯繫起來。「窄」還表現在只研究一家的一個方面，如一個畫家又會畫蘭竹，又會畫山水，又會畫松樹，卻只是專門研究他畫的竹子。這樣就鑽進了牛角尖而不自覺。另一方面，論據必須是真品。有許多是假的，是古董商人瞎吹的。

你根據的真偽還不分，不能「去偽存真」，又怎麼能「去粗取精」呢？首先要辨別真偽。這裏就出現一個問題，今天辨別真偽的標準，也被古董商人攪亂了。從明清以來就有這種情況：真畫換假跋，真跋配假畫，哪個名氣大、哪個大、哪個早、哪個值錢就寫哪個。後來研究者也常陷入古董商人的這個標準。如評論是紙本還是絹本，質地顏色潔白還是昏黑，黑了就用漂白粉拚命沖洗，畫的筆墨都不清楚了，底子可白了，那也要，因為「紙白版新」。這是古董商的標準。常見著錄的書上說「這是上品」，但筆墨畫法並不高明。為甚麼是上品？就因為「紙白」，其實那是用化學藥品沖洗白的。又如完整還是破碎，中國藏還是外國藏等，有許多人認為是外國藏的就好，其實這是令人很痛心的事。我雖然也忝被列入了「鑒定家」的行列，但

我「知物不知價」。「『紙白版新』就好」、「這個值錢多」……這些我一點兒也不懂，因為我沒做過古董商人。

總之，今天研究繪畫，必須根據可靠的、可信的資料，要辨別真偽。真到甚麼程度，是作者親筆還是複製品？我們為研究一種風格，複製品也有價值。當然，從古董的價錢説，複製品與原作不同，但如從學術上講，是有研究價值的。現在印刷品很多，有了彩色印刷，雖然比起原作還有差距，但無論如何比黑白的好多了。我們受近代科學的嘉惠，受近代科學之賜，研究繪畫更方便了。

今天研究金石書畫的條件已千倍萬倍地優於前人，我們研究的便利比古人要大得多。只要我們的觀點是正確的，從實物而不是從現象出發，博學、廣問、慎思、明辨，自己有一定的立腳點而不隨聲附和，我們的成績會是無限的。

關於法書墨跡和碑帖

一

　　談起這方面的事，首先碰到書法問題。

　　中國的漢字，雖然有表形、表聲、表意種種不同的構成部份，但總的成為——可以姑且叫作——「方塊字」，辨認起來，仍是以這整塊形狀為主。因此這種形狀的語言符號的書寫，便隨着中國（包括漢族和用漢字的各族人民）的文化發展而日趨美化。所以凡用這種字體的民族，都在使用過程中把寫法美化放在一個重要位置。

　　這個道理並不奇怪，即使是使用拼音符號的字種，也沒見有以特別寫得不好看為前提的，同時生活習慣不同的民族之間，他們文化傳統不同，不能相比，也不必硬比。比方西洋人不用筷子吃飯，而筷子並沒失去它在用它的民族中的作用和地位。又如不是手寫的字，像木刻版本或鉛字印模，尚且有整齊、清晰、美觀這些最起碼的要求。就像純粹用聲音的口頭語言，也還要求字音語調的和諧。我們人類沒有一

天離得開文字，它是人類文化的標識，是社會生活中一個重要的交際工具，和服裝、建築、器具等一樣，有它輝煌的歷史，並且人類對它有美化的迫切要求。

當然，只為了追求字體的美觀，以致妨礙書寫的速度及文字及時表達思想的效用，是「因噎廢食」，是應該反對的。同時所謂書法美的標準，雖在我們今天的觀點下，也可能有某些好惡的不齊，但是那些不調和的筆畫和使人認不清的字形，總歸不會受人歡迎。難道專寫過份難辨的字，使讀稿或排字的人花費過多的猜度時間，可以算得藝術的高手嗎？

有人說漢字正在改革簡化，逐漸走上拼音化的道路，人們都習用鋼筆，還談甚麼書法！其實這是不相悖觸的。研究成為文化遺產和歷史資料的古人書寫遺蹟，和文字改革固不相妨，而且將來每字即便簡化到一點一畫，以及只用機器記錄，恐怕在點畫之間未嘗沒有美醜的區別，何況簡體或拼音符號還不見得都是一個點兒或一個零落的筆道兒呢。

以前確也有些人把書法說得過份神秘：甚麼晉法、唐法，甚麼神品、逸品，以及許多奇怪的比喻（當然如果作為一種專門技術的分析或評判的術語，那另是一回事，只是以此要求或教導一切使用漢字的人，是不必要的）；在學習方法上，提倡

機械的臨摹或唯心的標準；在蒐集範本、辨別時代上的煩瑣考證；這等等現象使人迷惑，甚至引人厭惡。從前有人稱碑帖拓本為「黑老虎」，這個語詞的涵義，是不難尋味的。但我們不能因此遷怒而無視法書墨跡和碑帖本身的真正價值。相反的，對於如何批判地接受這宗遺產，在書寫上怎樣美化我們祖國的漢字，在研究上怎樣充份利用這些遺物，並給它們以恰當的評價，則是非常重要的。

二

對於書法這宗遺產的精華，在今天如何汲取的問題，不是簡單篇幅所能詳論，現在試就墨跡和碑帖談一下它們在藝術方面、文獻方面的價值和功用。

法書墨跡和碑帖的區別何在？法書這個稱呼，是前代對於有名的好字跡而言。墨跡是統指直接書寫（包括雙鈎、臨、摹等）的筆跡，有些寫的並不完全好而由於其他條件被保存的。以上算一類。碑帖是指石刻和它們的拓本。這兩種，在我們的文化史上都具有悠久傳統和豐富的數量。先從墨跡方面來看：

殷墟出土的甲骨和玉器上就已有朱、墨寫的字，殷代既已有文字，保存下來，

並不奇怪，可驚的是那些字的筆畫圓潤而有彈性，墨痕因之也有輕重，分明必須是一種精製的毛筆才能寫出的。筆畫的力量的控制，結構疏密的安排，都顯示出寫者是具有深湛的鍛煉和豐富的經驗。可見當時書法已經絕不僅僅是記事的簡單號碼，而是有美化要求的。戰國的帛書、竹簡的字跡，更見到書寫技術的發展。至於漢代墨跡，近年出土更多，我們從竹簡、陶器以及紙張上看到各種不同用途、不同風格的字跡：精美工整的「名片」（「春君」等簡）；倉皇中的草寫軍書；陶製明器上公文律令式的題字；簡冊上抄寫的古書籍（《論語》、《急就章》等）；等等。筆勢和字體都表現不同的精神，使我們很親切地看到漢代人一部份生活風貌。

漢以後的墨跡，從埋藏中發現的更多。先就地上流傳的法書真跡來看：從晉、唐到明、清，各代各家的作品，真是五光十色。書法的美妙，自然是它們的共同條件之一，而通過各件作品，不但可以看到寫者以及他所寫給的對方的形象，還可以提供我們了解古代社會生活多方面的資料。至於因不同的用途而書寫成不同的字體，不同的時代有不同的書風，更可以作考古和文物鑒別上許多有力的證據。

舉故宮博物院現存的藏品為例：像張伯駒先生捐獻的一批古法書裏的陸機《平復帖》，以前人不太細認那些字，幾乎視同一件半磨滅的古董，現在看來，他開篇

就說：「彥先羸瘵，恐難平復。」陸機的那位好友賀循的病況消息，彷彿今天剛剛報到我們耳邊，而在讀過《文賦》的人，更不難聯想到這位大文豪兼理論家在當時是怎樣起草他那些不朽作品的。王珣《伯遠帖》、王獻之《中秋帖》，在當時不過是一封普通的信札，簡單的程度，彷彿現在所寫的一般「便條」，但是寫得那樣不究，一個個的字都像是有血有肉有個性的人物。這種信札寫法的傳統，直到近代還沒有完全失掉。較後的像五代楊凝式《夏熱帖》和宋代蘇軾、米芾，元代趙孟頫等名家所寫的手札，不但件件精美，即在流傳的他們的作品中，都佔絕大數量。這種手札歷代所以多被人保存，原因當然很多，其一便是書法的賞玩。

文學作家親筆寫的作品，我們讀着份外能多體會到他們的思想感情。從唐杜牧的《張好好詩》，宋范仲淹的《道服贊》，林逋、蘇軾、王詵等的自書詩詞看到他們是如何嚴肅而愉快地書寫自己的作品。黃庭堅的《諸上座帖》，是一卷禪宗的語錄，雖然是狂草所書，但那不同於潦草亂塗，而是紙作氍毹，筆為舞女，在那裏跳着富有旋律、轉動照人的舞蹈。南宋陸游自書詩，從自跋裏看到他謙詞中隱約的得意心情，字跡的情調也是那麼輕鬆流麗，誦讀這卷真跡時，便覺得像是作者親手從旁指點一樣。這又不僅只書法精美一端了。再像張即之寸大楷字的寫經，趙孟頫

163

寫的大字碑文或長篇小楷，動輒成千累萬的字，則首尾一致，精神貫注，也看見他們的寫字功夫，甚至可以恭維一下他們的勞動態度……

至於雙鈎臨摹，雖不是原來的真跡，但鈎摹忠實的仍有很高的價值。像王羲之的《蘭亭序》，原本早已不存，而故宮博物院所藏有「神龍」半印的那卷，便是唐人摹本中最好的一個。無論「行氣」、「筆勢」的自然生動，就連墨色都填出濃淡的分別。大家都知道王羲之原稿添了「崇山」二字，塗了「良可」二字，還改了「外、於今、哀、也、作」的「每」字原來是個「一」字，就是「每」字中間的一大橫畫，覽昔人興感之由」的六字為「因、向之、痛、夫、文」，現在從這個摹本上又見到「每覽」這筆用的重墨，而用淡墨加上其他各筆。在文章的語言上，「一覽」確是不如「每覽」所包括的時間廣闊，口氣靈活而感情深厚。所以說，明明是複製品，也有它們的價值。同時著名作家的手稿，雖然塗改得狼藉滿紙，卻能透露他們構思的過程。甚至有人說，愈是草稿，書寫愈不矜持，字跡愈富有自然的美。所以縱然塗抹縱橫的字紙，也不宜隨便輕視，而要有所區別。

怎麼說書法上能看出書者的個性呢？即如「十年一覺揚州夢，贏得青樓薄幸名」的杜牧，筆跡也是那麼流動；而能使「西賊聞之驚破膽」的范仲淹，筆跡便是那麼

164

端重；佯狂自晦的楊瘋子（凝式），從筆跡上也看到他「抑塞磊落」的心情；玩世不恭的米顛（芾），最擅長運用毛筆的機能，自稱為「刷字」，筆法變化多端，而且寫着寫着，高起興來便畫個插圖，如《珊瑚帖》的筆架。這把戲他還不止搞過一次，相傳他給蔡京寫信告幫求助，說自己一家行旅艱難，只有一隻小船，隨着便畫一隻小船，還加說明是「如許大」，使得蔡京啼笑皆非。至於林逋字清疏瘦勁；蘇軾字的豐腴開朗，而結構上又深深表現出巧妙的機智。這等等例子，真是數不完的。尤其是人民所景仰的偉大人物，他們的片紙隻字，即使寫得並不精工，也都成了巍峨的紀念塔。像元代農民保存文天祥字的故事，便是一個例證。

三

　　談到碑帖，碑、帖同是石刻，而有區別。分別並不在石頭的橫豎形式，而在它們的性質和用途。刻碑（包括墓誌等）的目的主要是把文詞內容告訴觀者，比如名人的事跡、名勝的沿革，以及政令、禁約等等。這上邊書法的講求，是為起美化、裝飾甚至引人閱讀、保存作用的。帖則是把著名的書跡摹刻流傳的一種複製品。凡

碑帖石刻裏當然並不完全是夠好的字，從前「金石家」收藏多是講求資料，「鑒賞家」收藏多是講求字跡、拓工。我們現在則應該兼容並包，一齊重視。

先從書法看，古碑中像唐宋以來著名的刻本，多半是名手所寫，而唐以前的署名的較少，但字法的精美多彩，卻是「各有千秋」。帖更是為書法而刻的，所以碑帖的價值，字跡的美好，先佔一個重要地位。

其次刻法、拓法的精工，也值得注意，看從漢碑到唐碑原石的刀口，是那麼精確，看唐拓《溫泉銘》幾乎可以使人錯認為白粉所寫的真跡。古代一般的碑誌還是直接寫在石上，至於把紙上的字移刻到石上去就更難了，從油紙雙鈎起到拓出、裝裱止，要經過至少七道手續，但我們拿唐代僧懷仁集王羲之字的《聖教序》、宋代的《大觀帖》、明代的《真賞齋帖》、《快雪堂帖》等等來和某些見到墨跡的字來比較，都是非常忠實，有的甚至除了墨色濃淡無法傳出外，其餘幾乎沒有兩樣。這是我們文化史、雕刻史、工藝史上成就的一個組成部份，是不應該忽視的。

碑帖的文獻性（或說資料性）是更大的，用「石經」校經，用碑誌證史、補史，以及校文、補文的，前代早已有人注意作過，但所作的還遠遠不夠。何況後來繼續發現的愈來愈多！例如：唐歐陽詢寫的《九成宮醴泉銘》的「高閣周建，長廊四起」

的「四」字，所傳的古拓本都殘損了下半，上邊還有一個泐痕，很像「穴字頭」（翻造偽本，雖有全字，而不被人相信）。於是有人懷疑也許是「突起」吧？我也覺得有些道理。最近張明善先生捐獻國家一冊最早拓本，那「四」字完整無缺，回想起來，所猜十分可笑，「長廊」焉能「突起」呢？這和唐摹蘭亭的「每」字正有同類的價值（而這本筆畫精神的豐滿更是說不盡的）。古拓本是如何的可貴！

其次像唐李邕寫的《岳麓山寺碑》，到了清代，雖然有剝落，而存字並不太少。所以一本普通常見的碑，也有校訂的用處。又如其他許多文學家像庾信、賀知章、樊宗師等所撰的墓誌銘，也都有發現，有的和集本有異文，有的便是集外文，如果把無論名家或非名家的文章一同抄錄起來，那麼「全各代文」不知要多出多少！還有名家所寫的，也有新發現，在書法方面，即非名家所寫，也常多有可觀的。即是不夠好的，也何嘗不可作研究書法字體沿革的資料呢！

清修《全唐文》把它收入，但字數竟自漏了若干。

至於從碑誌中參究史事的記錄，更是非常重要，也多到不勝列舉，姑且提一兩個：歐陽修作《五代史》不敢給他立傳的「韓瞠眼」（通），到了元代修《宋史》才被表彰，列入「周三臣傳」，而他們夫婦的墓誌近年出土，還完好無缺。這位並

不知名的撰文人，真使歐陽公向他負愧。又如「旗亭畫壁」的詩人王之渙，到今天詩只剩了六首，事跡也茫無可考，已經不幸了。而旗亭這一次吐氣的事，又還被明胡應麟加以否定，現在從他的墓誌裏得到有關詩人當日詩名和遭遇的豐富材料。

至於帖類裏，更是收羅了無數名家、多種風格的字跡。從書法方面看，自是豐富多彩。尤其許多書跡的原本已經不存，只靠帖來留下個影子。再從它的文獻性（或說資料性）方面，也足以驚人的。宋代的《鐘鼎款識》帖，刻了許多古金文，《甲秀堂帖》縮摹了《石鼓文》，保存了古代的金石文字資料。又如宋《淳熙秘閣續帖》所刻的李白自寫的詩，龍蛇飛舞，使我們更得印證了詩人的性格。白居易給劉禹錫的長信，也是集外的重要文章。《鳳墅帖》裏刻有岳飛的信札，是可信的真筆。其他名人的集外詩文，或不同性質的社會史、藝術史的資料更是豐富，只看我們從甚麼角度去利用罷了。我常想：假如把歷代的墨跡和石刻的書札合攏起來，還不用看書法，即僅僅抄文，加以研究，已經不知有多少珍奇寶貴的礦藏了。

從墨跡上可以看到書寫的時代特徵，碑帖上的字跡自然也不例外，同時刻法上也有各時代的風氣。兩方面結合起來看，條件更加充足，這在對文物的時代鑒定上是極為重要的一個環節。比如試拿敦煌寫本看，各朝代都有其特點，即僅以唐代一

朝，初、盛、中、晚也不難分別。現在常聽到從畫風上研究敦煌畫的各個時代，這自然重要，其實如果把畫上題字的書法特點來結合印證，結論的精確性自必更會增強的。再縮小到每個人的筆跡，如果認清他的個性，不管甚麼字、甚麼體，也能辨別。要不，為甚麼簽字在法律上會能夠生效呢？

四

總起來說，書法的技藝、法書墨跡、碑帖的原石和拓本這一大宗遺產，是非常豐富而重要，研究整理的工作在我們的文化事業中關係也是很大。我個人不成熟的看法，以為這方面大家應做、可做而且待做的，至少有三點：

1、書法的考查，分析它的發展源流，影印重要墨跡、碑帖，以供參考。

2、文字變遷的研究。整理記錄各代、各體以至各個字的發展變遷。編成專書。

3、文獻資料的整理。將所有的法書墨跡（包括出土的古文件）、碑帖（包括甲骨、金文）逐步地從編目、錄文，達到攝影、出版。

當然這絕非一朝一夕和一人所能做到的事，但是問題不在能不能，而在做不做。

169

現在對於書法有研究的人，是減多增少，而碑帖拓本逃出「花炮作坊」漸向不同的各地圖書文物的庫房集中，這是非常可喜的。但跟着發生的便是利用上如何方便的問題，當然今天在人民的庫房中根本上絕不會「歲久化為塵」，只是能使得向科學進軍的小卒們不至於望着有用的資料發生「盈盈一水間，脈脈不得語」的感覺，那就更好了！

從河南碑刻談古代石刻書法藝術

最近，我國應日本的邀請，選擇河南省保存着的漢畫像石和古代碑刻的部份拓本，到日本展出。這些都是具有代表性的精美作品。現在就其中碑刻部份談一談古代的石刻書法藝術。

石刻文字，是中國歷史文化中的一大宗寶貴遺產。在中國的古代石刻文字中，碑誌佔了絕大多數。人們常常統稱為「碑刻」。這種碑刻遍佈全國各個地區，從中原腹地到遙遠的邊疆，幾乎沒有哪一個省、區沒有的。

這些古代的碑刻，絕大多數是歷代封建統治者按照他們的需要而寫刻的。它的內容，我們自然需要批判地對待。但是，它也保存了不少有價值的古代階級鬥爭和生產鬥爭的歷史資料。更普遍為人重視的，是由這些碑刻保留下來的極其豐富的古代書法藝術。我們試看宋代歐陽修的《集古錄》，這是古代著錄金石最早的一部書，其中固然談到了有關史事、文詞等等方面，但有很多處是涉及書法的。又如清末葉昌熾的《語石》，是從種種角度介紹古代石刻的一部書，其中談到時代、地區、碑

171

石的形狀、所刻的內容、書家、字體以及摹拓、裝裱，可稱詳細無遺了。但在卷六的一條中，作者說：

> 吾人搜訪著錄，究以書為主，文為賓……若明之弇山尚書（王世貞）輩，每得一碑，惟評騭其文之美惡，則嫌於買櫝還珠矣。

可見他收藏石刻拓本的動機，仍然是從書法出發的。

中國自商周至現代，各種書法一直在發展、變化、革新、進步。從形式方面講，有篆、隸、草、真、行種種字體。在藝術風格方面，各個不同時代乃至各個不同的書家又各有其特點，這便構成了書法藝術史上繁榮燦爛的局面。可是，由於年代的久遠，這些書法的真跡存留到今天的已經極少，有些只有從一些碑刻中才能見到它們的面目。所以，碑刻不但是珍貴的歷史文物，而且又是一座燦爛奪目的藝術寶庫。

特別值得提出：在看碑刻的書法時，常常容易先看它是甚麼時代、甚麼字體和哪一書家所寫，卻忽略了刻石的工匠。其實，無論甚麼書家所寫的碑誌，既經刊刻，立刻滲進了刻石者所起的那一部份作用（拓本，又有拓者的一部份作用）。這些石刻

匠師，雖然大多數沒有留下姓名，卻是我們永遠不能忽略的。

古代碑刻的寫和刻的過程是：先用朱筆寫在石面上（因為石面顏色灰暗，用朱筆比較明顯），稱為「書丹」，然後刻工就在字跡上刊刻。最低的要求是把字跡刻出，使它不致磨滅；再高的要求便要使字跡更加美觀。因此，書法有高低，刻法有精粗，在古代碑刻中便出現種種不同的風格面貌。這種通過刊刻的書法，一般有兩種類型：一種是注意石面上刻出的效果，例如用毛筆工具，不經描畫，一下絕對寫不出來。但經過刀刻，可以得到方整厚重的效果。這可以《龍門造像》為代表。一種是盡力保存毛筆所寫點畫的原樣，企圖摹描精確，其總的效果，必然都已和書丹的筆跡效果有距離、有差別。這種經過刊刻的書法藝術，本身已成為書法藝術中的例如《升仙太子碑額》等。但無論哪一類型的刻法，其總的效果，必然都已和書丹另一品種。它在書法史上，數量是巨大的，影響是廣泛而深遠的。

河南地區，是殷、東周和後來的東漢至北宋王朝的政治文化中心，這裏留下的碑刻也是比較豐富的。按碑刻的種類，隨着它的內容和用途，本有多種，但其中主要以碑銘、造像記、墓誌銘為大宗。下面所談河南地區自漢至元的各體書法，即從筆寫與刀刻結合的效果來考查。所舉的例子，也涉及展品以外的碑刻。

古代碑誌，在元代以前都是在石上「書丹」，大約到元代才出現和刻帖方法一樣的寫在紙上，摹在石上，再加刊刻的辦法。古代既然是直接寫在石上，那麼原來的墨跡和刻後的拓本便永遠無法對照比較了。相傳曹魏《王基碑》當時只刻了一半就埋在土中，清代出土時發現另一半還是未刻的朱筆字跡，這本是極好的對照材料。但即使這半個碑上朱畫字跡幸未消滅，也仍然不能代替其他墨跡和石刻的比較研究。所以我們今天作這方面的研究，只好就字體風格相近的古代墨跡和石刻作品來比較了。

在河南的碑刻中，篆、隸、草、真、行五種字體都各有精品。下面試按類作初步的評述：

篆類中所謂「蝌蚪」一體，原是「古文」類手寫體的，它的點畫下筆重，收筆尖，這在《正始石經》中的「古文」一體表現得最突出。但我們從近代出土的許多殷代甲骨、玉器上朱筆、墨筆畫寫的字跡和戰國竹簡上墨寫的這類「蝌蚪」字跡來比較，不難看到《正始石經》上的「古文」筆法的靈活變化方面，當然有不如墨跡的地方，但每字之間風格是那麼統一，許多尖鋒的筆畫，刻在碑行上，經過多年的風雨侵蝕和捶拓磨損，仍然不失它的風度，這不能不使我們欽佩這些寫者和刻者手法的精妙。

至於「小篆」一體的特點，在於圓轉勻稱。它的點畫，又多是一般粗細。寫的

碑版中，似乎不易表現甚麼宏偉的氣魄，其實卻並不如此。例如《袁安碑》，即字形並不寫得滾圓，而把它微微加方，便增加了穩重的效果。這種寫法，其實自秦代的刻石，即已透露出來，後來若干篆畫的好作品，都具有這種特點。像《正始石經》中小篆一體，也是如此。後來的不少碑額、志蓋，這種特點常常是更為突出。河南石刻中還有特別受人重視的一件篆書，即是李陽冰所寫《崔祐甫墓誌蓋》。李氏是唐代篆書大家，被人稱為可以直接秦代李斯筆法的。唐人賈耽題李陽冰碑後云：

有人，吾不得知之；後千年無人，當盡於斯。嗚呼郡人，為吾實之！

（李）斯去千載，（李陽）冰生唐時，冰今又去，後來者誰？後千年

可見他的篆書在當時聲價之高。但他傳世的篆書碑版，多數已經磨損，或經翻刻。這件嶄新的志蓋，卻是光彩射人，筆法刀法都十分精美。傳世李陽冰的篆字，以福州《般若台題名》為最大，以張從申書《李玄靜碑》中「李陽冰篆額」款字一行為最小，至於北宋的《嘉祐二體石經》，裏邊「小篆」一體，和《李碑》那幾個字大小相等，而它的氣勢開張，並不縮手縮腳，這比之李陽冰，不但並無遜色，而

且是一種新的境界。《嘉祐二體石經》中篆書中有章友所寫的一部份，我們再拿故宮所藏唐人《步輦圖》後章氏用篆書所寫的跋尾墨跡來比，更覺得石刻字跡效果的厚重。從前講書法的人，常常以為後人趕不上前人，現在從《袁安碑》、《崔祐甫墓誌蓋》到《宋石經》來看篆書的發展，分明見到後者未必遜於前者。對舊時代的評書觀點，正是一個有力的反駁。同時也算給那位賈耽一個滿意的答覆，即「後千年有人」！

隸書，最初原是小篆的簡便寫法。把圓轉的筆跡，改成方折。原來連續不斷處，大部份拆開；再陸續加工。點畫都具備了固定的樣式和輕重姿態。這便是今天所見的「漢隸」。河南原有許多漢碑，像《孔廟碑》、《韓仁銘》等，常為書家所稱道，但解放後出土的《張景碑》從書法藝術水平上講，實屬「後來居上」。按漢隸字體的點畫，多是在定型中有變化，因字立形，並沒有死板的寫法，又能端重統一。今天我們看到的漢代簡牘墨跡極多，也有許多和某些碑刻字體一致的，但它們之間的藝術效果，是究竟有所不同的。往下看去，曹魏時的《受禪表》、《上尊號碑》等，便漸趨方整，變化也比較少了。這大概是因為這個時期日常通用的字體，已漸漸進入真書（又稱「今隸」、「正書」、「楷書」）的領域，漢隸是在特定的場合應用

176

的，所以也是作為一種特定的字體來書寫的。到了晉代人所寫漢隸字體，又有變化，大的像《三臨辟雍碑》，小的像《徐義墓誌》那一類的晉隸，雖然筆畫比較靈活，但似用一種扁筆所寫，這大概是為了達到某種效果而改製了書寫工具。到了唐代，隸體出現了一次大革新，它的點畫盡力遵用漢碑的筆法，要求圓潤而有頓挫。結字比漢隸稍微加高，多數成為正方形。在用筆和結體上，都成為唐隸的特有風格。後世喜好「古樸」風格的，常常輕視唐隸。但一種字體，隨着時代的變遷，是不能不變的。自漢代以後，各時代都有新的探索。從具體的作品看，也有較優較差的不同。唐代人用隸書體，是使用舊字體，但能在漢隸的基礎上開闢途徑，追求新效果，不能不說是一種創新。我們試看徐浩寫的《嵩陽觀碑》和他的兒子徐琘寫的《崔祐甫墓誌》，這些碑和誌的書法就給人以整齊而不板滯、莊嚴而又姿媚的感覺。如果按漢隸的尺度來要求唐人，當然不會符合，但從隸書的發展來看，唐隸畢竟算是一種創造。

草書原有「章草」、「今草」之分。「章草」是漢代人把當時的隸書簡寫、快寫而成的。「今草」是晉代以來的人逐步把「真書」簡寫、快寫而成的。章草不但字形結構和點畫姿勢與今草有不同，而字與字之間常常獨立而不牽連，也是章、今

177

差別中的一種突出的現象。

草書到了唐代，已是今草的世界，唐人寫章草本來只是模擬一種古體罷了。河南的《升仙太子碑》卻有出人意表的現象。首先，用草體寫碑文，在這以前是沒有的，它是一個創例。其次這碑上的草字從偏旁結構到點畫形態都屬於今草的範疇，而從前卻有人誤認它為章草，或說它有章草筆法，這是為甚麼呢？按這個碑文有橫豎方格，每字納入格中，因而字字獨立，並無牽連的地方，便與章草的體勢十分接近；其次是字形分寸比一般簡筍加大，又是寫碑，用筆就更不能不特加沉重；最後看到刻工刀法的精確，每筆起伏俱在，拓出來看，白色一律調勻，那些光滑石面上墨色濃淡不勻的痕跡一律改觀。我們試把日本保存着的唐代賀知章草書《孝經》和這個碑中字跡相比，可以看出二者之間是多麼相似。但《孝經》的藝術效果卻遠遠不如碑字的雄厚。這固然由於《孝經》字跡較小，墨色濃淡不勻，而碑字既大，又經刻、拓，所以倍覺醒目。可見刻工的作用，不能不列入每件碑刻藝術品的成功因素之內。

　　真書是從隸書演變來的。結構比隸書更加輕便，點畫比隸書更加柔和。從較繁密的筆畫中減削筆畫，也非常方便，而其形體並不因減筆而有所損傷。端莊去寫，從較繁

178

便是真書；略加連貫，便是行書。在如此優越的條件下，真書一體從形成後直到今天，一直被用作通行的字體。

真書的藝術風格，成熟約在晉唐之間。

這種字體的藝術風格的發展，大體有兩大階段，一是南北朝到隋，一是唐代和以後。前一時期，真書的結構寫法，逐步趨於定型，例如橫畫起筆不向下扣，收筆不向上挑等等。但這時究竟距離用隸書的時間尚近，人們的手法習慣以至書寫工具的製作方法上，都存留前代的影響較深，所以雖然是寫真書，而這種真書字跡中往往自然地含有隸書的澀重味道，甚至還有意無意地保存着某些隸書筆畫。我們仔細分析它們的藝術結構，是常常隨着字形的結構而自然地來安排筆畫的，例如：哪邊偏旁筆畫較多，便把它寫密一點。並不把一字中的筆畫平均分配，所以清代鄧石如形容這類結體說：「字畫疏處可以走馬，密處不使透風。」我們又看到北碑結字常把一個字的重心安排偏上，字的下半部常使寬綽有餘，架勢比較莊重穩健。再加上刻工刀法的方整，又增添了許多威嚴的氣氛。這在北魏的碑銘墓誌中是隨處可見的。例如《嵩高靈廟碑》、《元懷墓誌》、《元詮墓誌》、《龍門造像》以及宋代重摹

的《弔比千文》等等，都可以充份地説明這一點。

　　清朝中葉以來，許多書家由於厭薄「館閣體」的書風，想從古碑刻中找尋新的途徑，於是群起研習北朝書法，特別是北魏的書法。包世臣著《藝舟雙楫》更作了大力的鼓吹。當時古代墨跡發現極少，大家所能見到的只有碑刻，於是有人在北碑中經過刀刻的筆畫上尋求「筆法」。例如包世臣在《藝舟雙楫·述書上》裏記述他的朋友黃乙生的話説：「唐以前書，皆始艮終乾，南宋以後書，皆始巽終坤。」我們知道古代把「八卦」配合四方的説法是西北為乾，東北為艮，東南為巽，西南為坤。這裏説「艮乾」，不言而喻是代表四角中的兩個角，不等於説從東到西一條細線。譬如築牆，如果僅僅築一道北牆，便只説「從東到西」就夠了，既然提出「艮乾」，那麼必是指一個四方院的牆。這不難理解，黃氏是説，一個橫畫行筆要從左下角起，填滿其他角落，歸到右下角。這分明是要寫出一種方筆畫，但圓錐形的毛筆，不同於扁刷子，用它來寫北碑中經過刀刻的方筆畫，勢必需要每個角落一一填到。這可以説明當時的書家是如何地愛好、追求古代刻石人和書丹人相結合的藝術效果。這種用筆方法的嘗試，在包世臣的字跡中表現得還不夠明顯（黃乙生的字跡，我沒見過），到了清末的陶浚宣、李瑞清等可説是這種用筆方法的實行者。後來有

不少人曾對於黃乙生這種說法表示不同意，以為北朝的墨跡與刀刻的現象有所不同。但我們知道，某一個藝術品種的風格，被另一個藝術品種所汲取後，常使後者更加豐富而有新意。舉例來說：商周銅器上的字，本是鑄成的，後人把它用刀刻法摹入印章，於是在漢印繆篆之外又出了新的風格。又如一幅用筆畫在紙上的圖畫，經過刺繡工人把它繡在綾緞上，於是又成了一種新的藝術品。如果書家真能把古代碑刻中的字跡效果，通過毛筆書寫，提煉到紙上來，未嘗不是一個新的書風。同時我們試看今天見到的北朝墨跡，例如一些北朝寫經、北魏司馬金龍墓中漆屏風上的字跡，以及一些高昌墓碑上的字跡，它們的筆勢和結體，無不足與北碑相印證，但從總的藝術效果看，那些墨跡和碑刻中的字跡，給人的感受畢竟是不同的。

這裏附帶談一下拓本的效果問題。我們知道，石刻必用紙墨拓出才能更清楚地看出字跡，那麼一件碑刻除書者、刻者的功績外，還要算上拓者和裝裱者的功績。世行影印清至於古代石刻因年久字口磨禿，拓出的現象，又構成另一種藝術效果。世行影印清代楊澥舊藏的《瘞鶴銘》有何基題識二段說：「覃溪（翁方綱）詩云：『曾見黃庭肥拓本，憬然大字勒崖初。』此語真知《鶴銘》亦真知《黃庭》者。」按《黃庭經》字小而多扁，《瘞鶴銘》字大而多長，筆勢也並非一路，翁、何二人何以這樣比喻？

拿這兩種拓本對看，也就憬然而悟，何氏所謂「真知」，只是真知它們同等模糊而已。明代祝允明、王寵等所寫的小楷，即是追求一些拓禿了的「晉唐小楷」帖上的效果，因而自成一種風格。這些是古石刻在書寫、刊刻之外，因較晚的拓本而影響到書法藝術創作和評論的一個例子。

到了唐代，真書風格漸趨勻圓整齊，在藝術結構上，疏密漸勻，上下左右也常以勻稱為主。每個點畫，出現有意地追求姿媚的現象。行筆更加輕巧，往往真書中帶有行書的顧盼筆勢。清末康有為在《廣藝舟雙楫》中特別提出「卑唐」一章，大約是嫌唐人書法的「古樸」風格不如北朝。但事物是發展的，唐人的真書我們無法否認有它的新氣象。河南的碑刻中，如《伊闕佛龕記》的方嚴，《夏日遊石淙詩》的爽利，《少林寺碑》的緊密，《八關齋記》、《元結墓碑》的渾厚，如此等等，各有特殊的境界。回頭再看北朝的字跡，大體上並未超出唐人的範圍。

宋代的真書，除某些人的個人風格上有所不同外，但也不是沒有新風格出現。例如《大觀聖作碑》，把筆畫非常纖細的「瘦金體」刻入碑中。與「大書深刻」恰恰相反，然而它卻能撐得起碑面，並不覺得單薄，這固然由於書法的筆力健拔，而刀法的穩準深入也有絕大關係。

至於行書，自唐代僧懷仁所謂「集王羲之書」的《聖教序》出來以後，若干行書作品都受它的影響。即唐人「自運」的行書，也同樣具有這種格調。這裏如褚庭誨寫的《程伯獻墓誌》便可算是唐代一般行書的代表。到宋代「集王」行書成了御書院書寫詔令、官告的標準字體，被稱為「院體」。於是蘇米一派異於「集王」的字體，便經常出現在宋代碑刻中，也可以說是一種革新相對「院體」熟路的否定。

至於刻法刀工，到了唐宋以來比唐以前也有新的發展。刻工極力保存字跡的原樣，如有破鋒枯筆，也常盡力表現。當然這種表現方法與後世摹刻法帖來比，還是比較簡單甚至可說是比較粗糙的，但從這點可以看到刻碑人的意圖，是怎樣希望如實地表現字跡筆鋒的。所以唐宋碑中儘管有些纖細筆畫的字跡，例如《大觀聖作碑》雖經八百多年的時間，卻與古碑面磨損一層的例如隋《常丑奴墓誌》舊拓本那種模糊效果絕不相同，這不能不說是刻法的一大進步。雖然說刻法這時注意「存真」，但我們如果把唐人各種墨跡和碑刻拓本來比，它的效果仍然不盡相同，這在前邊草書部份裏已經談到。唐人真書流傳更多，如果一一比較，真有「應接不暇」之感，現在舉一件新出土的唐《程伯獻墓誌》來看。書者褚庭誨的字跡，我們除了在《淳化閣帖》中見到幾行之外，這是一個新發現。這種行書體和舊題所謂《柳公權書蘭

亭詩》非常相似。但《蘭亭詩》寫在絹上，筆多燥鋒，它的輕重濃淡處我們是一目了然的。而這個墓誌刻本，當然無法表現燥鋒，也不知褚氏原跡有沒有燥鋒，但誌石字跡在豐滿勻圓中卻仍然表現了輕重頓挫。由此知道不但唐代書人寫行書是非凡地擅長，而唐代石工刻行書也是異常出色的。只要看懷仁的《聖教序》、李邕《李思訓碑》以至這個《程伯獻墓誌》等，便可以得到充份的證明。

最後略談北宋的《十善業道經要略》和《嘉祐石經》中的真書部份，寫的字體橫平豎直，刻的刀法也方齊勻整，這樣寫法和刻法的風格，已開了「宋板書」的先路，這是時代風氣所趨，也不妨說宋代刻書曾受這種刻碑方法影響的。我們從這裏可以看到今天每日印刷若干億字的「宋體字」，是怎樣從晉唐真書中發展而來的，這也是字體、書法的發展史上一項重要的資料。

談詩書畫的關係

首先說明，這裏所說的詩是指漢詩，書指漢字的書法，畫指中國畫。

大約自從唐代鄭虔以同時擅長詩書畫被稱為「三絕」以後，這便成了書畫家多才多藝的美稱，甚至成為對一個書畫家的要求條件。但這僅只是說明三項藝術具備在某一作者身上，並不說明三者的內在關係。

古代又有人稱讚唐代王維「詩中有畫，畫中有詩」，以後又成了對詩、畫評價的常用考語。這比泛稱三絕的說法，當然是進了一步。現在擬從幾個不同的角度，探索一下詩書畫的關係。

一

「詩」的涵義。最初不過是徒歌的謠諺或帶樂的唱辭，在古代由於它和人們的生活有着密切的關係，又發展到政治、外交的領域中，起着許多作用。再後某些具

185

有政治野心、統治慾望的「理論家」硬把古代某些歌辭解釋成為含有「微言大義」的教條，那些記錄下來的歌辭又上升為儒家的「經典」。這是詩在中國古代曾被扣上過的幾層帽子。

客觀一些，從哲學、美學的角度論的「詩」，又成了「美」的極高代稱。一切山河大地、秋月春風、巍峨的建築、優美的舞姿、悲歡離合的生活、壯烈犧牲的事跡等等，都可以被加上「詩一般的」這句美譽。若從這個角度來論，則書與畫也可被包羅進去。現在收束回來，只談文學範疇的「詩」。

二

詩與書的關係。從廣義來說，一個美好的書法作品，也有資格被加上「詩一般的」四字桂冠，現在從狹義討論，我便認為詩與書的關係遠遠比不上詩與畫的關係深厚。再縮小一步，我曾認為書法不能脫離文辭而獨立存在，即使只寫一個字，那一個字也必有它的意義。例如寫一個「喜」字或一個「福」字，都代表着人們的願望。一個「佛」字，在佛教傳入以後，譯經者用它來對梵音，不過是一個聲音的符號，

而紙上寫的「佛」字，貼在牆上，就有人向它膜拜。所拜並非寫的筆法墨法，而是這個字所代表的意義。所以我曾認為書法是文辭以至詩文的「載體」。近來有人設想把書法從文辭中脫離出來而獨立存在，這應怎麼辦，我真是百思不得其法。

但轉念書法與文辭也不是隨便抓來便可用的瓶瓶罐罐，可以任意盛任何東西。一個出土的瓷虎子，如果擺在案上插花，懂得古器物的人看來，究竟不雅。所以即使瓶瓶罐罐，也不是沒有各自的用途。書法即使作為「載體」，也不是毫無條件的；文辭內容與書風，也不是毫無關聯的。唐代孫過庭《書譜》說：「寫《樂毅》則情多怫鬱，書《畫贊》則意涉瑰奇，《黃庭經》則怡懌虛無，《太師箴》又縱橫爭折。暨乎蘭亭興集，思逸神超；私門誡誓，情拘志慘。所謂涉樂方笑，言哀已嘆。」王羲之的這些帖上是否果然分別表現着這些種情緒，其中有無孫氏的主觀想像，今已無從在千翻百刻的死帖中得到印證，但字跡與書寫時的情緒會有關係，則是合乎情理的。這是講寫者的情緒對寫出的風格有所影響。

還有所寫的文辭與字跡風格也有適宜與否的問題。例如用顏真卿肥厚的筆法、圓滿的結字來寫李商隱的「昨夜星辰昨夜風」之類的無題詩，或用褚遂良柔媚的筆法、俊俏的結字來寫「殺氣衝霄，兒郎虎豹」之類的花臉戲詞，也使人覺得不是滋味。

歸結來說，詩與書，有些關係，但不如詩與畫的關係那麼密切，也不如那麼複雜。

三

書與畫的關係問題。這是一個大馬蜂窩，不可隨便亂捅。因為稍稍一捅，即會引起無窮的爭論。但題目所逼，又不能避而不談，只好說說純粹屬於我個人的私見，並不想「執途人以強同」。

我個人認為「書畫同源」這個成語最為「書畫相關論」者所引據，但同「源」之後，當前的「流」還同不同呢？按神話說，人類同出於亞當、夏娃，源相同了。為甚麼後世還有國與國的爭端，為甚麼還有種族的差別，為甚麼還要語言的翻譯呢？可見「當流說流」是現實的態度，源不等於流，也無法代替流。

我認為寫出的好字，是一個個富有彈力、血脈靈活、寓變化於規範中的圖案，一行一篇又是成倍數、方數增加的複雜圖案。寫字的工具是毛筆，與作畫的工具相同，在某些點畫效果上有其共同之處。最明顯的，例如元代柯九思、吳鎮，明清之間的龔賢、漸江等等，他們畫的竹葉、樹枝、山石輪廓和皴法，都幾乎完全與字跡

188

的筆畫調子相同，但這不等於書畫本身的相同。

書與畫，以藝術品種說，雖然殊途，但在人的生活上的作用，卻有共同之處。一幅畫供人欣賞，一幅字也無二致。我曾誤認文化修養不深的人、不擅長寫字的人必然只愛畫不愛字，結果並不然。一幅好字吸引人，往往並不亞於一幅好畫。

書法在一個國家民族中，既具有「上下千年、縱橫萬里」的經歷，直到今天還在受人愛好，必有它的特殊因素。又不但在使用這種文字的國家民族中如此，而且愈來愈多地受到並不使用這種文字的兄弟國家民族的藝術家們注意。為甚麼？這是個值得探索的問題。

我認為如果能找到書法藝術所以能起如此作用，能有如此影響的原因，把這個「因」和畫類同樣的「因」相比才能得出它們的真正關係。這種「因」是兩者關係的內核，它深於、廣於工具、點畫、形象、風格等等外露的因素。所以我想與其說「書畫同源」，不如說「書畫同核」，似乎更能概括它們的關係。

有人說，這個「核」究竟應該怎樣理解，它包括哪些內容？甚至應該探討一下它是如何形成的。現在就這個問題作一些探索。

1、民族的習慣和工具：許多人長久共同生活在一塊土地上，由於種種條件，

使他們使用共同的工具。

2、共同的好惡：無論是先天生理的或後天習染的，在交通不便時，久而蘊成共同心理、情調以至共同的好惡，進而成為共同的道德標準、教育內容。

3、共同表現方法：用某種語辭表達某些事物、情感，成為共同語言。用共同辦法來表現某些形象，成為共同的藝術手法。

4、共同的傳統：以上各種習慣，日久成為共同的各方面的傳統。

5、合成了「信號」：以上這一切，合成了一種「信號」，它足以使人看到甲聯想乙，所謂「對竹思鶴」、「愛屋及烏」，同時它又能支配生活和影響藝術創作。合乎這個信號的即被認為諧調，否則即被認為不諧調。

所以我以為如果問詩書畫的共同「內核」是甚麼，是否可以說即是這種多方面的共同習慣所合成的「信號」。一切好惡的標準，表現的手法，敏感而易融的聯想，相對穩定甚至寓有排他性的傳統，在本民族（或集團）以外的人，可能原來無此感覺，但這些「信號」是經久提煉而成的，它的感染力也絕不永久限於本土，它也會感染別人，或與別的信號相結合，而成新的文化藝術品種。

當這個信號與另一民族的信號相遇而有所比較時，又會發現彼此的不足或多

190

餘。所謂不足、多餘的範圍，從廣大到細微，從抽象到具體，並非片言可盡。姑從縮小範圍的詩畫題材和內容來看，如把某些詩歌中常用的詞彙、所反映的生活，加以統計，它的雷同重複的程度，會使人吃驚甚至發笑。某些時代某些詩人、畫家，總有愛詠、愛畫的某些事物，又常愛那樣去詠、那樣去畫。也有絕不「入詩」、「入畫」的東西和絕不使用的手法。彼此影響，互相補充，也常出現新的風格流派。

這種彼此影響，互成增減的結果，當然各自有所變化，但在變化中又必然都帶有其固有的傳統特徵。那些特徵，也可算作「信號」中的組成部份。它往往頑強地表現着，即使接受了乙方條件的甲方，還常能使人看出它是甲而不是乙。

再總括來說，前所謂的「核」，也就是一個民族在文化藝術上由於共同工具、共同思想、共同方法、共同傳統所合成的那種「信號」。

四

詩與畫的關係。我認為詩與畫是同胞兄弟，它們有一個共同的母親，即是生活。具體些說，即是它們都來自生活中的環境、感情等等，都有美的要求、有動人力量

的要求等等。如果沒有環境的啟發、感情的激動，寫出的詩或畫，必然是無病呻吟或枯燥乏味的。如果創作時沒有美的要求，也必然使觀者、讀者味同嚼蠟。

這些相同之處，不是人人都同時具備的，也就是說不是畫家都是詩人，詩人也不都是畫家。但一首好詩和一幅好畫，給人們的享受則是各有一定的份量，有不同而同的內核。這話似乎未免太籠統、太抽象了。但這個原則，應該是不難理解的。

從具體作品來說，略有以下幾個角度：

1、評王維的「詩中有畫，畫中有詩」這兩句名言，事實上已把詩畫的關係縮得非常之小了。請看王維詩中的「畫境」名句，如「山中一夜雨，樹杪百重泉」，「竹喧歸浣女，蓮動下漁舟」等等著名佳句，「草枯鷹眼疾，雪盡馬蹄輕」，「坐看紅樹不知遠，行盡青山忽見人」等等著名佳句，也不過是達到了情景交融甚或只夠寫景生動的效果。其實這類情景豐富的詩句或詩篇，並不止王維獨有，像李白、杜甫諸家，也有許多可以媲美甚至超過的。李白如「朝辭白帝彩雲間」、「天門中斷楚江開」，《蜀道難》諸作；杜甫如「吳楚東南坼」、「無邊落木蕭蕭下」，《奉觀嚴鄭公廳事岷山沱江畫圖十韻》諸作，哪句不是「詩中有畫」？只因王維能畫，所以還有下句「畫

中有詩」，於是特別取得「優惠待遇」而已。

至於王維畫是個甚麼樣子，今天已無從得以目驗。史書上說他「雲峰石跡，過出天機；筆思縱橫，參乎造化」。這兩句倒真達到了詩畫交融的高度，但又誇張得令人難以想像了。試從商周刻鑄的器物花紋看起，中經漢魏六朝，隋唐宋元，直到今天的中外名畫，又哪一件可以證明「天機」、「造化」是個甚麼程度？王維的真跡已無一存，無從加以證實，那麼王維的畫便永遠在「詩一般的」極高標準中「缺席判決」地存在着。以上是說詩與畫二者同時具備於一人筆下的問題。

2、畫面境界會因詩而豐富提高。畫是有形的，而又有它的先天局限性。畫某人的像，如不寫明，不認識這個人的觀者就無從知道是誰。一個風景，也無從知道畫上的東西南北。等等情況，都需要畫外的補充。而補充的方法，又不能在畫面上多加小註。即使加註，也只能註些人名、地名、花果名、故事名，卻無從註明其中要表現的感情。事實上畫上的幾個字的題辭以至題詩，都起着註明的作用，如一人騎驢，可以寫「出遊」、「吟詩」、「訪友」甚至「回家」，都可因題名而喚起觀者的聯想，豐富了圖中的意境，題詩更足以發揮這種功能。但那些把圖中事物摘出排列成為五、七言有韻的「提貨單」，則不在此內（不舉例了）。

杜甫那首《奉觀嚴鄭公廳事岷山沱江畫圖十韻》詩，首云：「沱水流中坐，岷山到北堂。」這幅畫我們已無從看到，但可知畫上未必在山上註寫「岷山」，在水中註寫「沱水」。即使曾有注字，而「流」和「到」也必無從註出，再退一步講，水的「流」可用水紋表示，而山的「到」，又豈能畫上兩腳呢！無疑這是詩人賦予圖畫的內容，引發觀畫人的情感，詩與畫因此相得益彰。今天此畫雖已不存，而讀此詩時，畫面便如在眼前。甚至可以說，如真見原畫，還未必比得上讀詩所想的那麼完美。

再如蘇軾《題虔州八境圖》云：「濤頭寂寞打城還，章貢臺前暮靄寒，倦客登臨無限思，孤雲落日是長安。」我生平看到宋畫，敢說相當不少了，也確有不少作品能表達出很難表達的情景，即此詩中的濤頭、城郭、章貢臺、暮靄、孤雲、落日都不難畫出，但蘇詩中那種過腸蕩氣的感情，肯定畫上是無從具體畫出的。

又一首云：「朱樓深處日微明，皂蓋歸來酒半醒。薄暮漁樵人去盡，碧溪青嶂繞螺亭。」和前首一樣，景物在圖中不難一一畫出，而詩中的那種惆悵心情，雖荊、關、李、范也必無從措手的。這分明是詩人賦予圖畫以感情的。但畫手竟然用他的圖畫啟發了詩人這些感情，畫手也應有一份

功勞。更公平地說，畫的作用並不只是題詩用的一幅花箋，能引得詩人題出這樣好詩的那幅畫，必然不同於尋常所見的污泥濁水。

3、詩畫可以互相闡發。舉一個例：曾見一幅南宋人畫的紈扇，另一面是南宋後期某個皇帝的題字，筆跡略似理宗。畫一個大船停泊在河邊，岸上一帶城牆，天上一輪明月。船比較高大，幾佔畫面三分之一，相當充塞。題字是兩句詩，「沉寥明月夜，淡泊早秋天」，不知是誰作的。也不知這兩面紈扇，是先有字後補圖，還是為圖題的字。這畫的特點在於詩意是冷落寂寞的，而畫面上卻是景物稠密的，妙處在即用這樣稠密的景物，和盤托給觀者。足使任何觀者都不能不承認畫出了以上四項內容，而且了無差錯。如果先有題字，則是畫手善於傳出詩意，這定是深通詩意的畫家；如詩非寫者作，則是一位善於選句的書家。總之或詩中的情感被畫家領悟，或畫家的情感被題者領悟，這是「相得益彰」的又一典範。

其實所見宋人畫尤其許多紈扇小品，一入目來便使人發生某些情感的不一而足。有人形容美女常說「一雙能說話的眼睛」，我想借喻好畫說它們是一幅幅「能

說話的景物，能吟詩的畫圖」。

可以設想在明清畫家高手中如唐六如、仇十洲、王石谷、惲南田諸公，如畫沈寥淡泊之景，也必然不外疏林黃葉、細雨輕煙的處理手法。更特殊的是那幅畫大船紈扇的畫家，是處在「馬一角」的時代，卻不落「一角」的套子，豈能不算是豪傑之士！

4、詩畫結合的變體奇蹟。元代已然是「文人畫」（借用董其昌語）成為主流，在創作方法上已然從畫幀上貼絹立着畫而轉到案頭上鋪紙坐着畫了。無論所畫是山林丘壑還是枯木竹石，他們最先的前提，不是物象是否得真，而是點畫是否舒適。換句話說，即是志在筆墨，而不是志在物象。物象幾乎要成為舒適筆墨的載體，而這種舒適筆墨下的物象，又與他們的詩情相結合，成為一種新的東西。倪瓚那段有名的題語說他畫竹只是寫胸中的逸氣，任憑觀者看成是麻是蘆，他全不管。這並非信口胡說，而確實代表了當時不僅只倪氏自己的一種創作思想。能夠理解這個思想，再看他們的作品，就會透過一層。在這種創作思想支配下，畫上的題詩，與物象是合是離，就更不在他們考慮之中了。

倪瓚畫兩棵樹一個草亭，硬說它是甚麼山房，還振振有詞地題上有人有事有情

196

感的詩。看畫面只能說它是某某山房的「遺址」，因為既無山又無房，一片空曠，豈非遺址？但收藏著錄或評論記載的書中，卻無一寫它是「遺址圖」的，也沒人懷疑詩是抄錯了的。

到了八大山人進一步，畫的物象，不但是「在似與不似之間」，幾乎可以說他簡直是要以不似為主了。鹿啊、貓啊，翻着白眼，以至魚鳥也翻白眼。哪裏是所畫的動物翻白眼，可以說那些動物都是畫家自己的化身，在那裏向世界翻着白眼。在這種畫上題的詩，也就不問可知了。具體說，八大題畫的詩，幾乎沒有一首可以講得清楚的，想他原來也沒希望讓觀者懂得。雅言之，可說是在猜謎；俗言之，好像巫師傳達神語，永遠無曾見有人為它詮釋。奇怪的是那些「天曉得」的詩，居然法證實的。

但無論倪瓚或八大，他們的畫或詩以及詩畫合成的一幅幅作品，都是自標新義、自鑄偉辭，絕不同於欺世盜名、無理取鬧。所以說它們是瑰寶，是傑作，並不因為作者名高，而是因為這些詩人、畫家所畫的畫，所寫的字，所題的詩，其中都具有作者的靈魂、人格、學養。紙上表現出的藝能，不過是他們的靈魂、人格、學養昇華後的反映而已。如果探索前邊說過的「核」，這恐怕應算核中一個部份吧！

5、　詩畫結合也有庸俗的情況。南宋鄧椿《畫繼》記載過皇帝考畫院的畫手，以詩為題。甚麼「亂山藏古寺」，畫山中廟宇的都不及格，有人畫山中露出鴟尾、旗杆的才及了格。「萬綠叢中紅一點」，畫綠葉紅花的都不及格，有人畫竹林中美人有一點絳唇的乃得中選。「踏花歸去馬蹄香」，畫家無法措手，有人畫馬蹄後追隨飛舞着蜜蜂蝴蝶，便奪了魁。如此等等的故事，如果不是記錄者想像捏造的，那只可以說這些畫是「畫謎」，謎面是畫，謎底是詩，庸俗無聊，難稱大雅。如果是記錄者想像出來的，那麼那些位記錄者可以說「定知非詩人」（蘇軾詩句）了。

從探討詩書畫的關係，可以理解前人「詩禪」、「書禪」、「畫禪」的說法，「禪」字當然太抽象，但用它來說詩、書、畫本身許多不易說明的道理，反較繁徵博引來得概括。那麼我把三者關係說它具有「內核」，可能辭不達意，但用意是不難理解的吧？我還覺得，探討這三者之間的關係，必須對三者各自具有深刻的、全面的了解。在了解的扎實基礎上再能居高臨下去探索，才能知唐宋人的詩畫是密合後的超脫，而倪瓚、八大的詩畫則是游離中的整體。這並不矛盾，引申言之，詩書畫三者間，也有其異中之同和同中之異的。

一九八五年四月十八日

198

晉代人書信中的句逗

今年二月下旬，有一位兄弟院校的教師寄來一封信，説到王羲之寫的《快雪時晴帖》中有一處句逗難斷，據説問過兩位朋友，所説不一，因來函垂詢。帖文如下：

> 羲之頓首，快雪時晴，佳想安善。未果為結力不次，王羲之頓首。山陰張侯。

這裏除後面寫信的人名和受信人張侯（侯是尊稱）外。「快雪」等八個字，也很明白。只有「未果」等七個字不易點斷。這正是那位朋友垂詢的問題。我學書法，也曾不止一次地臨寫這個帖，也曾對這七個字的句逗感到困惑。後來從「力不次」得到初步的解釋：回憶幼年時，家中有婚、喪諸事，有親友送來禮物，例由管賬的人填寫一張「謝帖」，格式是用一張信箋一樣的空紙，右邊印一個「領」字（如不能接受的禮物，即改「領」，寫一個「璧」字，表示璧還），中間上端印一個「謝」

字，下半印受禮家的主人姓名，左邊空處由管賬者臨時寫「力若干（付給力的酬勞錢數）」。這個「力」即指送禮人。當時世俗稱賣勞力的人甚至稱為「苦力」，文書上即寫一「力」字。聯想到帖中的「力」字，應該即指送信人。又按古代旅行，走到某處停下來，稱為「次」，表示旅程的段落。杜甫詩有「行次昭陵」一首，即是「行到昭陵」。那麼「不次」當是不能停留，需要趕快回去，所以王羲之寫這短札作答覆。

再看「未果」，當然是未能達到目的，未能實踐約會一類事情的用語，事未實現，自然心懷不暢，那麼「結」字應是指心情鬱結。這樣聯繫的解析，大致可能差不多了。只是對方究竟要約王羲之做甚麼？就無從猜測了。

又有傳為王獻之寫的《中秋帖》墨跡，在清代曾被列入「三希」的第二件。帖文是：

中秋不復不得相還為即甚省如何，然勝人何，慶等大軍……（勉強句

逗，仍不解其意。）

這段話，從來沒見有人給它點出句逗，也就無論讀懂語義了。按宋代米芾得到晉代謝安、王羲之、王獻之的手札各一件，是真原跡，不是向拓（用蠟紙勾摹）的，因題他的書室為「寶晉齋」，又曾把這些字跡刻石拓，號稱《寶晉齋帖》。王獻之一帖被稱為《十二月割至帖》。原文如下：

十二月割至不，中秋不復（或釋「復」）不得相未復還慟深反即甚省

如何，然勝人何，慶等大軍……

這帖既經米芾鑒定不是勾摹本，也沒說過帖有殘損情況，但語義仍然無法解釋。拿這帖的拓本和《中秋帖》相比較，非常明顯，《中秋帖》實是米芾自己摘臨這帖中的字。為甚麼摘臨？大約米氏也不全懂帖文吧。

摹刻古代法書，常只保留完整的字，刪去有殘缺的字。例如宋代《淳化閣帖》卷九有王獻之《廿九日帖》。有一句「遂不奉恨深」，非常奇怪。按書面語詞，有「奉呈」、「奉賀」、「奉祝」一類的「敬語」，卻沒見過「奉打」、「奉罵」、「奉仇」、「奉贈」、「奉怨」一類反面詞彙的。那麼，「遂不奉恨深」究竟怎講？後來看到《萬

帖云：

於古雅，字跡有些潦草處，讀起來也頗費推敲。現在也試作句逗，就正於鑑賞方家。

珣《伯遠帖》。這帖確非勾摹，也沒有殘損的字，而且字句連貫，只是有些詞句偏

前面談了清代尊為「三希」的《快雪》、《中秋》兩帖，還有第三「希」的王

晉人書札多難句逗的緣故之一了。

摹入句中。這與前邊刪去殘字的「奉恨」恰相對照。從這類例證，可知古代法帖中

字相同，才得知原是帖中行間姚懷珍的押字，誤被摹帖人認為句旁邊添加的字，便

王羲之《喪亂帖》中有南朝姚懷珍鑑定押字，「珍」字草書正與王洽帖中不可識的

一字，字體既不一致，語氣亦不連貫（有人釋為「豫」字，也並不像）。後見唐摹

又《閣帖》卷三王洽《不孝帖》有一句云：「備□嬰荼毒」，「備」下有草書

釋。此外，還有刪除殘字以致詞句難通處，這裏的「奉恨」即是一證。

最多，有很多詞句難懂處，其中當然有書家自己的暗語，或習用的省略俗語不易解

把「奉」字和「恨」字接連在一處，便成了這等怪話。宋代法帖中摹刻二王的書札

缺了右半，只剩下「另」、「忄」兩個左旁半字。淳化刻帖時，便刪去兩個殘字，

歲通天帖》卷中有唐人摹拓這一帖，原來「奉」字下有「別恨」二字，但這二字殘

珣頓首頓首：伯遠（人名）勝業情期，群從之寶（此字潦草），自以

羸患，志在優游，始獲此出，意不剋（克）申。分（此字微殘）別如昨，

永為疇（此字潦草）古。遠隔嶺嶠，不相瞻臨。（此帖尾原已不全。）

按伯遠不知是否王珣的弟兄，「群從」也可能指伯遠的弟兄，他在弟兄之間特

別優秀。「此出」不知是說王珣遠遊，還是伯遠外出。「分別」當然是王珣與伯遠

分別，「疇古」，如云「古昔」，說伯遠作了古人。當時的語言環境，我們無法了

解，所以只能看帖文表面大意了。

二零零零年三月

《蘭亭帖》考

東晉永和九年（公元三五三年）三月三日，大文學家、大書家王羲之和他的朋友、子弟們在山陰（今紹興縣）的蘭亭舉行一次「修禊」盛會，大家當場賦詩，王羲之作了一篇序，即是著名的《蘭亭序》。這篇文章，歷代傳誦，成為名篇。王羲之當日所寫的底稿，書法精美，即是著名的《蘭亭帖》，又是書法史上的一件名作。原跡已給唐太宗殉了葬，現存的重要複製品有兩類：一是宋代定武地方出現的石刻本；一是唐代摹寫本。

宋代有許多人對於《蘭亭帖》的複製作者提出種種揣測，對於定武石刻本的真偽也紛紛辯論。到了清末，有人索性認為文和字都不是王羲之的作品。

這篇〈《蘭亭帖》考〉是試圖把一些舊說加以整理歸納，並對存在的問題進行一些分析，然後從現存的唐代摹本上考察原跡的真面目，以備讀文章和學書法者作研究參考的資料。不夠成熟，希望獲得指正。

一

論真行書法，以王羲之為祖師，《蘭亭序》又是王羲之生平的傑作，自南朝以來，久已成為法書的冠冕。這個帖的流傳過程中，曾伴有種種傳說，而今世最流行的概念，大略如下：唐太宗遣蕭翼從僧辯才賺得真跡，當時摹拓臨寫的人，有歐陽詢和褚遂良。這種觀念，流行數百年，幾成固定的歷史常識。但一經鈎核諸説，比觀眾本，則千頭萬緒，不可究詰，而上述的觀點，殊屬無稽。如細節詳校來談，非數十萬字不能盡，茲姑舉要點來論，論點相同的材料，僅舉其一例。

甲、唐太宗獲得前的流傳經過：(1)原在梁御府，經亂流出，為僧智永所得，又入陳御府。隋平陳，歸晉王（煬帝）。僧智果從王借拓不還，傳給他的弟子辯才（見唐張彥遠《法書要錄》卷三載唐何延之《蘭亭記》）。(3)「元草唐劉餗《隋唐嘉話》卷下）。(2)真跡在王氏家，傳王羲之七代孫僧智永，智永傳他的弟子僧辯才（見唐張彥遠《法書要錄》卷三載唐何延之《蘭亭記》）。(3)「元草為隋末時五羊一僧所藏」（宋俞松《蘭亭續考》卷一引宋鄭價跋。《蘭亭續考》以下簡稱《俞續考》）。

乙、唐太宗賺取的經過：(1)「太宗為秦王日……使蕭翼就越州求得之。」（《隋唐嘉話》卷下）(2)唐太宗遣御史蕭翼偽裝商客，與辯才往還，乘隙竊去（見《蘭亭記》，趙彥衛《雲麓漫鈔》卷六引《唐野史》事略同）。(3)「武德四年歐陽詢就越州訪求得之，始入秦王府。」（宋錢易《南部新書》卷四）

丙、隋唐時的摹拓臨寫：按雙鈎廓填叫做響拓，罩紙影寫叫做摹，面對真跡仿寫叫做臨，其義原不相同。而古代文獻，對於《蘭亭帖》的摹本，三樣常自混淆，現在也各從原文，合併舉之。(1)智果有拓本（見《隋唐嘉話》卷下）。(2)趙模等四人有拓本。何延之云：「太宗命供奉拓書人趙模、韓道政、馮承素、諸葛貞等四人各拓數本。」（《蘭亭記》）(3)褚遂良有臨寫本。張彥遠云：「貞觀年，河南公褚遂良中禁西堂臨寫之際便錄出。」（《法書要錄》卷三載褚遂良《王羲之書目》後跋，「錄出」者，指義之各帖之文，其中有《蘭亭序》）(4)唐翰林書人劉秦妹臨本。寶錢易云：「蘭亭貌奪真跡。」（《法書要錄》卷六載《述書賦》卷下）(5)麻道嵩有拓本。等有拓本。武平一云：「麻道嵩奉教拓二本……嵩私拓一本。」（《南部新書》卷四）(6)湯普徹等有拓本。武平一云：「（太宗）嘗令湯普徹等拓《蘭亭》賜梁公房玄齡已下八人。」（《法書要錄》卷三載唐武平一《徐氏法書記》）(7)歐、虞、褚有臨拓本。何延之

云：「歐、虞、褚諸公皆臨拓相尚。」（《蘭亭記》）（8）陸柬之有臨拓本。李之儀

「一時書如歐、虞、褚、陸輩，人皆臨拓相同。」（宋桑世昌《蘭亭考》卷五引宋

李之儀跋，按「陸」指陸柬之。桑世昌《蘭亭考》以下簡稱《桑考》）（9）智永有臨

本。吳說云：「《蘭亭修禊前敍》，世傳隋僧智永臨寫、後敍唐僧懷仁素麻箋所書，

凡成一軸。」……（《桑考》卷五引宋吳說跋）王承規有模本。米友仁云：「汪氏所藏《三

米蘭亭》……殆王承規模也。」（《桑考》卷五引宋米友仁跋）另有太平公主借拓

之說，乃是誤傳，不具列[1]。後世仿習臨摹和輾轉傳損的，也不詳舉。

以上甲、乙、丙三項中多屬得自傳說和揣度意必之論，並列出來，以見他們的

矛盾分歧。宋以後人的話，更無足舉了。

丁、隋唐刻本：(1)智永臨寫刻石本。《桑考》云：「隋僧智永亦臨寫刻石，間

以章草，雖功用不倫，粗彷彿其勢，本亦稀絕。」（《桑考》卷五，未註出處。又

卷七引宋蔡安強跋謂智永本為貞觀中摹刻）(2)唐勒石本。《桑考》云：「天禧中，

相國僧元靄曾進唐勒石本一卷，卷尾文皇署「勅」字，傍勒「僧權」二字，體法既臻，

鑴刻尤工。」（《桑考》卷五，未註出處）(3)唐刻版本。米芾云：「泗州山南杜氏……

收唐刻板本《蘭亭》。」（《桑考》卷五引宋米芾跋）(4)褚庭誨臨本。黃庭堅云：……

「褚庭誨所臨極肥，而洛陽張景元剜地得闕石極瘦，定武本則肥不剩肉，瘦不露骨，猶可想見其風。三石刻皆有佳處。」（《桑考》卷六引宋黃庭堅跋）這都是宋人所指為隋唐刻本的，並未註明根據，大概也多意必之見。至於後世輾轉摹刻，或追加古人題署，或全出偽造的，更無足述。而所謂開皇本的，實在也屬這類東西，所以不舉。

戊、定武本問題：定武石刻，宋人說的極多，細節互有出入，其大略如下。石晉末，契丹自中原輦石北去，流落於定州，宋慶曆中被李學究得到。李死後，被州帥得着，留在官庫裏。熙寧中薛向帥定州，他的兒子薛紹彭翻刻一本，換去原石。大觀中，原石自薛家進入御府（《桑考》卷三引宋趙桱、榮芑、何薳等跋，卷六引宋沈揆、洪邁等跋）。

這塊石刻，宋人認為是唐代所刻，趙桱云：「此文自唐明皇」之誤」）（《桑考》卷三引趙桱定武本）周勳引《墨藪》云：「唐太宗得右軍《蘭亭敘》真跡，使趙模拓，以十本賜方鎮，惟定武用玉石刻之。文宗朝舒元輿作《牡丹賦》刻之碑陰。事見《墨藪》，世號定武本。」（《桑考》卷六引宋周勳跋。功按「明皇」為「文皇」之誤，已見趙桱跋，顯宗當即玄宗，

宋人諱玄所改者。）

定武石刻出自何人摹勒，約有以下種種説法：(1)出於趙模（見周勳跋）。(2)出於王承規（見鄭價跋）。(3)出於歐陽詢。李之儀云：「蘭亭石刻，流傳最多，嘗有類今所傳者，參訂獨定州本為佳，似是以當時所臨本模勒，其位置近類歐陽詢，疑是詢筆。」（《桑考》卷五引李之儀跋）又樓鑰云：「今世以定武本為第一，又出歐陽率更所臨。」（《桑考》卷五引宋樓鑰跋）又何薳云：「唐太宗詔供奉臨《蘭亭序》，惟率更令歐陽詢所拓本奪真，勒石留之禁中，他本付之於外，一時貴尚，爭相打拓，禁中石本，人不可得，石獨完善。」（宋曾宏父《石刻鋪敍》卷下引子楚跋，子楚，薳之字）(4)出於褚遂良。米友仁云：「昨見一本於蘇國老家，後有褚遂良檢校字，世傳石刻，諸好事家極多，悉以定本為冠，此蓋是也。」（《桑考》卷五引宋米友仁跋）又宋唐卿云：「唐貞觀中……詔內供奉摹寫賜功臣，時褚遂良在定武，再模於石。」（《俞續考》卷一引宋唐卿跋）(5)出於智永。榮芑云：「定武《蘭亭敍》，凡三本，其一李學究本，傳為陳僧法極字智永所模，」（《桑考》卷七引榮芑跋）(6)出於懷仁。米友仁云：「定本，懷仁模思差拙。」（《桑考》卷五引米友仁跋）

從以上諸說看來，定武本是何人所模，也矛盾紛歧，莫衷一是，所謂某人臨摹，某人勒石，同是臆測罷了。

定武石本，宋人已有翻刻偽造的，它的真偽的區別，自宋人到清翁方綱的《蘇米齋蘭亭考》，辨析已詳，現在不加重述。而歷代翻刻定武本，複雜支離，不可究詰，現也不論。

己、褚臨本問題：《蘭亭》隋唐摹拓臨寫的各種傳說，已如上述，綜而觀之，不下十餘人。北宋時，指唐摹本為褚筆之說，流行漸多。米芾對於刻本，很少提到定武本，對於摹本，常題為褚筆。例如他對於王文惠本，非常鄭重地題稱：「有唐中書令河南公褚遂良，字登善，臨晉右將軍王羲之《蘭亭宴集序》。」好似有十足的根據似的。但那帖上原無褚款，所據只在筆有褚法就完了。他說：「浪字無異於書名。」（見《寶晉英光集》卷七）浪字書名，是指「良」字。當時好事者也多喜好尋求褚摹，米芾又有詩句云：「彥遠記模不記褚，《要錄》班班記名氏。後生有得苦求奇，尋購褚模驚一世。寄言好事但賞佳，俗說紛紛哪有是。」（見《寶晉英光集》卷三）則又否定了褚摹之說，米氏多故弄狡獪，不足深辨。但從這裏可見當時以無名摹本為褚筆，已成為一種風氣了。

自此以後，凡定武本之外唐摹各本，逐漸地聚集而歸列褚遂良一人名下。至翁方綱《蘇米齋蘭亭考》（以下簡稱《翁考》）卷二《神龍蘭亭考》說：「乃若就今所行褚臨本言之，則此所號稱神龍本者，尚是褚臨之可信者矣。何以言之？計今日所稱褚臨本，曰神龍本，曰蘇太簡本，曰張金界奴本，曰潁上本，曰郁岡齋、知止閣、快雪堂、海寧陳氏家所刻領字從山本，皆云褚臨之支系也。」又說：「要以定武為歐、褚這兩個偶像，雖然早已定成，但是「同龕香火」，至此才算是「功德圓滿」！

綜觀以上資料，我們得知，圍繞《蘭亭》一帖，流行若干故事傳說，而定武一石，至宋又成為《蘭亭》帖的定型，自宋人至翁方綱，辨析點畫，細到毫芒，而搜集傳本的，動輒至百數十種。但是一經鈎稽，便看到矛盾百出。到了清末李文田氏，便連這篇序文和這帖上的字，都提出了懷疑，原因與這有一定的關係。現在剝去種種可疑的說法和明顯附會無關重要的事，概括地說來，大略如下：

王羲之書《蘭亭宴集詩序》草稿，唐初進入御府，有許多書手進行拓摹臨寫。北宋時發現一個石刻本在定武，摹刻較後來真跡殉葬昭陵，世間只流傳摹臨之本。唐代摹臨之本，也和定武石當時所見的其他刻本為精，就被當時的文人所寶惜，而歐、褚為褚臨本，神龍為褚臨本，自是確不可易之說。」功按化零為整，這時總算到了極端。

刻本並行於世。定武本由於屢經捶拓的緣故，筆鋒漸禿，字形也近於板重；而摹臨的墨跡本，筆鋒轉折，表現較易，字形較定武石刻近於流動，後人揣度，便以定武石刻為歐臨，其他為褚臨，《蘭亭》的情況，如此而已。

我又曾疑宋代所傳唐人鈎摹墨跡本，自然比今天所存的要多得多，以傳真而言，摹本也容易勝過石刻，何以諸家聚訟，單獨在定武一石呢？豈是這一石刻果然超過一切摹本嗎？後來考察，唐人摹本中的上品，宋人本來也都寶重，但唐摹各本中，亦有精粗之別。即看《桑考》所記，知道粗摹墨跡本有時還不如精刻石本，並且摹本數量又少，而定武摹刻精工，又勝過當時流傳的其他的刻本，再說拓本等於印刷品，流傳也容易廣泛，能夠滿足學者的需求，這大概也是定武本所以聲譽獨高的緣故吧！

現在唐摹墨跡本和定武原石本還有保存下來的，而影印既精，毫芒可鑒，比較觀察，又見宋人論述所未及的幾項問題，以材料論，古代所存固然比今天的多，但以校核考訂的條件論，則今天的方便，實遠勝於古代，《蘭亭》的聚訟，結案或將不遠了。

二

清末順德李文田氏對於《蘭亭》的文章和字跡，都提出懷疑的意見，見於所跋汪中舊藏定武[2]之後，跋云：

唐人稱《蘭亭》，自劉餗《隋唐嘉話》始矣。嗣此何延之撰《蘭亭記》，述蕭翼賺《蘭亭》事如目睹，今此記在《太平廣記》中。第鄙意以為定武石刻未必晉人書，以今見晉碑，皆未能有此一種筆意，此南朝梁、陳以後之跡也。按《世說新語‧企羨篇》劉孝標注引王右軍此文，稱曰《臨河序》，今無其題目，則唐以後所見之《蘭亭》，非梁以前《蘭亭》也。可疑一也。《世說》云：人以右軍《蘭亭》擬石季倫《金谷》，右軍甚有欣色，是序文本擬《金谷序》也。今考《金谷序》文甚短，與《世說》注所引《臨河序》篇幅相應，而定武本自「夫人之相與」以下多無數字，此必隋唐間人知晉人喜增老莊而妄增之，不知其與《金谷序》不相合，可疑二也。即謂《世說》注所引或經刪節，原不能比照右軍文集之詳，然「錄其

所述」之下，《世說》注多四十二字，注家有刪節右軍文集之理，無增添右軍文集之下，此又其與右軍本集不相應之一確證也。可疑三也。

有此三疑，則梁以前之《蘭亭》與唐以後之《蘭亭》，文尚難信，何有於字。且古稱右軍善書，曰「龍跳天門，虎臥鳳闕」，曰「銀鈎鐵畫」。故世無右軍之書則已，苟或有之，必其與《爨寶子》、《爨龍顏》相近而後可，以東晉前書與漢魏隸書相似，時代為之，不得作梁、陳以後體也。

功按，這派懷疑之論，在清末影響很廣，因為當時漢、晉和北朝碑版的發現，一天天地多起來，而古代簡牘墨跡的發現還少，談金石的，常據碑版的字懷疑行草各帖的字，各帖裏固然並非絕無偽託的，況且翻刻失真的也很多，但不能執其一端，便一概懷疑所有各帖。現在先從《世說》註文說起。

《世說新語·企羨篇》一條云：

王右軍得人以《蘭亭集序》方《金谷詩序》，又以己敵石崇，甚有欣色。

劉峻註云：

王羲之《臨河敍》曰：永和九年，歲在癸丑，暮春之初，會於會稽山陰之蘭亭，修禊事也。群賢畢至，少長咸集。此地有崇山峻嶺，茂林修竹。又有清流激湍，映帶左右，引以為流觴曲水，列坐其次。是日也，天朗氣清，惠風和暢，娛目騁懷，信可樂也。故列序時人，錄其所述。右將軍司馬太原孫承公等二十六人，賦詩如左，前餘姚令會稽謝勝等十五人，不能賦詩，罰酒各三斗。

今傳《蘭亭帖》二十八行，三百餘字，乃王羲之的草稿，草稿未必先寫題目，這是常事，也是常識。況且《世說》本文稱之為《蘭亭集序》，註文稱之為《臨河敍》，已自不同，能夠說劉義慶和劉峻所見的本子不同嗎？

至於當時人用它比方《金谷序》的原因，必有根據的條件，《世說》略而未詳。

但絕不見得只是以字數相近，便足使右軍「甚有欣色」。譬如今天說某人可比諸葛亮，理由是因為他體重若干斤、衣服若干尺和諸葛亮有相同處，豈不是笑話！《世

說》曰「人」曰「方」是別人的品評比況。李跋改「方」為「擬」，以為右軍撰文，本來即欲模擬《金谷序》，真可以說差之毫釐謬以千里了。且詩文草創，常非一次而成，草稿每有第一稿、第二稿以至若干次稿的分別。古人文集中所載，與草稿不相應和墨跡或石刻不相應的極多。且註家有對於引文刪節的，也有節取他文或自加按語補充說明的。以當時的右軍文集言，序後附錄諸詩，詩前有說明的話四十二字，抑或有之，劉註多這四十二字，原不奇怪。何況右軍文集《隋志》著錄是九卷，今本只二卷，可見亡佚很多，劉峻所見的本子有這四十多字，極屬可能。又匯錄《蘭亭詩》多有傳本，俱註明某某若干人成詩若干首，某某若干人詩不成，罰酒若干。劉註或據此等傳本而綜括記述，也很可能。總之序文草稿（《蘭亭帖》）對於全部修褉盛會的文件，僅僅是一部份，今本文集又不是全豹，註家又常有刪有補，在這三種情況下來比較它的異同，蘭亭帖和《世說》註的不相應，自是必然的事。抓住這一種現象來懷疑《蘭亭序》文章草稿，在邏輯上，殊難成立。

以上是本證。再看旁證：三代吉金，一人同作數器，或一器底蓋同有銘文，其文互有同異的很多；韓愈的文章，集本與石刻不同的也很多；歐陽修《集古錄》，集本與墨跡本不同也很多，並且今天所見墨跡各篇俱無篇題；蘇軾《定惠院寓居月

夜偶出》詩二首，流傳有草稿本，前無題目，第二首末較集中亦少二句，蓋非最後的定稿。翁方綱曾考之，見《復初齋文集》卷二十九，這都是金石家、文學家所習知的事，博學的李文田氏，何至不解此例？於是再讀李跋，見末記此為浙江試竣北還時所書。因憶當日科學考試，雖草稿也必須寫題目，稿文必與謄正相應，否則以違式論，甚至科以舞弊的罪名。我才恍然明白李氏這時的頭腦中，正糾纏於這類科場條例，並且還要拿來發落王右軍罷了！

至於書法，簡札和碑版，各有其體。正像同在一個碑上，碑額與碑文字體也常有分別，因為它們的作用不同。並且同屬晉代碑版，也不全作《二爨》的字體。如果必方整才算銀鈎鐵畫，那麼周秦金石、漢魏碑版俱不相副，因為它們還有圓轉的地方。不得已，只有所謂歐體宋板書和宋體鉛字，才合李氏的標準。且今西陲陸續發現漢晉簡牘墨跡，其中晉人簡牘，行草為多，就是真書，也與碑版異勢，並且也不作《二爨》之體，越發可以證明，其用不同，體即有別。且出土簡牘中，行書體格，與《蘭亭》一路有極相近的，而筆法結字的美觀，卻多不如《蘭亭》，才知道王羲之所以獨出作祖的緣故，正是因為他的真、行、草書，變化多方，或剛或柔，各適其宜。簡單地說，即是在當時書法中，革新美化，有開創之功而已。後來「崇

「古」的人，常常以「古」為「美」，認為風格質樸的高於姿態華麗的，這是偏見，已不待言。而韓愈詩說：「羲之俗書趁姿媚。」雖然意在諷譏。卻實在說出了真相，如果韓愈和王羲之同時，而當面說出這話，恐怕王羲之正要引為知己的。

李跋稱何延之記「事如目睹」，並且特別提出它收於《太平廣記》中，意謂這篇《蘭亭記》是小說家言，不足為據，遂並疑《蘭亭帖》為偽。不知小說即使增飾故實，和《蘭亭帖》的真偽是無關的。正如同不能因為疑蚓髯客、霍小玉的事情是否史實，便說唐太宗、李益並無其人。

三

世傳《蘭亭帖》摹本刻本，多如牛毛，大約說來，不出五類：(1)唐人摹拓本。意在存真，具有複製原本的作用。(2)前人臨寫本。出於臨寫，字形行款相同，而細節不求一一吻合。(3)定武石刻本。(4)傳刻本。傳刻唐摹或復刻定武，意在複製傳播，非同蓄意作偽。(5)偽造本。隨便拼湊，妄加古人題署，或翻刻，或臨拓，任意標題，源流無可據，筆法無足取，百怪千奇，指不勝屈，更無足論了！

功見聞寡陋，所見的《蘭亭》尚不下百數十種，足見傳本之多。現就所見的幾件真定武本和唐臨、唐摹本，略記梗概於後。

（一）定武本

甲、柯九思本

故宮藏，曾見原卷。五字已損，紙多磨傷，字口較模糊。隔水有康里巎巎、虞集題記，後有王繕、忠侯之系、公達、鮮于樞、趙孟頫、黃石翁、袁桷、鄧文原、王文治諸跋。有影印本。

乙、獨孤本

原裝冊頁，經火燒存殘片若干，今已流入日本。我見到西充白氏影印本。這帖五字已損，趙孟頫得於僧獨孤長老的。帖存三片，字口亦較模糊。後有吳說、朱敦儒、鮮于樞、錢選跋，趙孟頫十三跋並臨《蘭亭》一本，又柯九思、翁方綱、成親王、榮郡王諸家跋。冊中時有小字註釋藏印之文，乃黃鉞所寫。

丙、吳炳本

仁和許乃普氏舊藏，今已流入日本。我見到影印本。五字未損，拓墨稍重，時侵字口，還有後人塗墨的地方（如「悲也」改「悲夫」字，「也」字的鈎；「斯作」改「斯文」，「作」字痕跡俱塗失）。後有宋人學黃庭堅筆體的錄李後主評語一段，又有王容、吳炳、危素、熊夢祥、張紳、倪瓚、王彝、張適、沈周、王文治、英和、姚元之、崇恩、吳郁生、陳景陶、褚德彝諸跋。

其他如真落水本確聞還在某藏家手中，惜不詳何人何地。文明書局影印一落水本，是裴景福氏所藏，本帖、題跋、藏印，完全是假的（其他偽本極多，不再詳辨。這本名氣甚大，故特提出）。

（三）唐臨本

甲、黃絹本

高士奇、梁章鉅舊藏，今已流入日本。我見到影印本。其帖絹本，「領」字上加「山」字，筆畫較豐腴，有唐人風格而不甚精彩，字形不拘成式3（如「群」字

220

權腳之類），是臨寫的，非摹拓的。

書令河南公」云云，末曰「壬年八月廿六日寶晉齋舫手裝」。款曰「襄陽米芾審定真跡秘玩」。再後有莫雲卿、王世貞、周天球、文嘉、俞允文、徐益孫、王穉登、沈威、翁方綱、梁章鉅等跋。

故宮藏宋游似所題宋拓褚臨《蘭亭》卷，經明晉府、清卜永譽、安岐遞藏。原帖後連米跋，即是此段。但《蘭亭》正文與此黃絹本不同。且「領」字並不從「山」。裝潢隔水紙上有游似跋尾墨跡，云：「右褚河南所摹與丙袚第三同，但工有功拙，遠過前本爾。」下押「景仁」印，又有「趙氏孟林」印。可知黃絹之卷，殆後人湊配所成。不是米跋的那件原物。

乙、張金界奴[4]本

故宮藏，曾屢觀原卷。《戲鴻堂》、《秋碧堂》等帖曾刻之。乾隆時刻《蘭亭八柱帖》，列此為第一柱。原卷白麻紙本，墨色晦暗，筆勢時見鈍滯的地方，大略近於定武本，細節如「群」腳权筆等，又不盡依成式。帖尾有小字一行曰：「臣張金界奴上進。」後有楊益、宋濂、董其昌、徐尚寶、張弼、蔣山卿、楊明時、朱之

蕃、王衡、王應侯、楊宛、陳繼儒、楊嘉祚諸家跋，前有乾隆題識。董跋云：「似虞永興所臨。」梁清標遂鑒實題籤曰：「唐虞永興臨《禊帖》。」此後《石渠寶笈》著錄和《八柱》刻石，直到故宮影印本，俱標稱為虞臨了。《翁考》云：「至於潁上、張金界奴諸本，則皆後人稍知書法筆墨者，別自重摹。」其說可算精識。我頗疑它是宋人依定武本臨寫者。如「激」字，定武本中間從「身」，神龍本從「𣬽」，此本從「身」，亦與定武本同。

丙、褚臨本

故宮藏，曾屢觀原卷。此帖乾隆時刻入《三希堂帖》，又刻入《蘭亭八柱帖》為第二柱。原卷淡黃紙本，前後隔水有舊題「褚模王羲之《蘭亭帖》」一行，帖後有米芾題「永和九年暮春月」七言古詩一首。後有「天聖丙寅年正月二十五日重裝」一款，乃蘇耆所題，又范仲淹、王堯臣、米黻、劉涇諸家觀款（以上五題共在一紙）。再後龔開、朱葵、楊載、白珽、仇几、張澤之、程嗣翁等題（以上各題共紙一段）。再後陳敬宗、卞永譽、卞岩跋。前有乾隆題識。此帖字與米詩筆法相同，紙也一律，實是米氏自臨自題的。此詩載《寶晉英光集》卷三，題為「題永徽中所模《蘭亭

敍》」，未有「彥遠記模不記褚」等句，知米芾並不認為這帖是褚臨本。後人題為褚本，是並未了解米詩的意思。

《翁考》卷四云：「此一卷乃三帖也。其前《蘭亭帖》及米元章七言詩為一事，此則米老自臨《褚蘭亭》，而自題詩於後。雖其帖前有蘇氏印，然亦不能專據矣。此自為一事也。其中間天聖丙寅蘇耆一題及范、王、米、劉四段，此五題自為一事，是乃真蘇太簡家《蘭亭》之原跋也。至其後龔開等跋以後又為一事，則不知某家所藏《蘭亭帖》之後尾也。」翁氏剖析，可稱允當。他所見的是一個油素鈎本，參以安岐《書畫記》所記的。今諦觀原卷，帖前「太簡」一印，四邊紙縫掀起，蓋後人將原紙挖一小洞，別剪這印，襯入貼補。年久糊脫，漸致掀起。曾見古書畫中常有名人收藏印甚至作者名號印都是挖嵌的，就在影印本裏也可以看出。這都是古董家作偽伎倆。至於《蘭亭帖》中「快然」作「快（快慢之「快」）然」，米詩中「昭陵」作「昭淩」（從兩點水旁），都分明是誤字[5]，或者是米跡的重摹本。

其他宋代摹刻唐人臨摹（或稱褚臨、褚摹）的《蘭亭帖》，也有時見到善本，但流傳未廣，不再記述。至於明清匯帖中摹刻《蘭亭》的更多，也不復一一詳論。

穎上本名雖較高，實亦唐臨本中粗率一路的，《翁考》中已先論及了。

(三) 唐摹本

所謂摹拓的，是以傳真為目的。必要點畫位置、筆法使轉以及墨色濃淡、破鋒賊毫，一一具備，像唐摹《萬歲通天帖》那樣，才算精工。今存《蘭亭帖》唐摹諸本中，只有神龍半印本足以當得起。

神龍本，故宮藏，曾屢觀原卷。白麻紙本，前隔水有舊題「唐模《蘭亭》」四字，郭天錫跋説這帖定是馮承素等所摹，項元汴便鑿實以為馮臨，《石渠寶笈》、《三希堂帖》、《蘭亭八柱》第三柱，俱相沿稱為馮臨。帖的前後紙邊處各有「神龍」二字小印之半。又有「副駢書府」印（這是南宋末駙馬楊鎮的藏印）。後有許將至石蒼舒等觀款八段；再後永陽清叟、趙孟頫題；鮮于樞題詩；鄧文原、吳炳、王守誠、李廷相、文嘉、項元汴跋。前有乾隆題識。

這帖的筆法穠麗得體，流美甜潤，迥非其他諸本所能及。破鋒和剥落的痕跡，俱忠實地摹出。有破鋒的是：「歲」、「群」、「畢」、「觴」、「靜」、「然」、「不」、「矣」、「死」各字；有剥痕成斷筆的是：「足」、「仰」、「同」（此字並有針孔形）、「游」、「可」、「興」、「攬」各字；有賊毫的是「暫」字；而「每攬」

224

的「每」字中間一橫劃，與前各字同用重墨，再用淡墨寫其餘各筆。原來原跡為「一攬昔人興感之由，若合一契」，後改「一攬」為「每攬」。這是從來講《蘭亭帖》的人都沒有見到的。

並且這「每」字在行中距其上的「哉」及其下的「攬」字，俱甚逼仄，這是因為原為「一」字，其空間自窄。定武本上下從容，不見逼仄的現象。可知定武不但加了直欄，即行中各字距離亦俱調整勻淨了。若非見唐摹善本，此秘何從得見！

（影印本墨色俱重，改跡已不能見）惟懷仁《聖教序》中「間」字、「跡」字，俱集自《蘭亭》，而俱有破鋒，神龍本中卻沒有，可知神龍本也還不是毫無遺漏的。

這一卷的行款，前四行間隔頗疏，中幅稍勻，末五行最密，但是帖尾本來並非沒有餘紙，可知不是因為摹寫所用的紙短，而是王羲之的原稿紙短，近邊處表現了擠寫的形狀。又摹紙二幅，也是至「欣」字合縫，這可見不但筆法存原形，並且行式也保存了起草的常態。若定武界畫條格，四平八穩，則這種情狀，不復能見了。

至於蠒紙原跡的樣子，今已不可得見，摹拓本哪個最為得真，也無從比較，但是從摹本的忠實程度方面來看，神龍本既然這樣精密，可知它距離原本當不甚遠。郭天錫以為定是於《蘭亭》真跡上雙鈎所摹，實不是駕空之談，情理俱在，真是有目共

睹的。自世人以定武本為《蘭亭》標準的觀念既成之後，凡定武本所能傳出的筆法細節，都以為是褚臨失真所致。今觀「每」字的改筆，即屬定武本所無，而不能說是褚臨所改的，那些成見，可以不攻自破了。

這一卷明代藏於烏鎮王濟家，四明豐坊從王家鈎摹，使章正甫刻四明天一閣，見文嘉跋中（卷中有「吳興」及「王濟賞鑒過物」諸印）。其石後歸四明天一閣，近代尚存，拓本流傳甚多，當是豐氏攜歸故鄉的。摹刻很精，但附加了「貞觀」、「開元」、「褚氏」、「米芾」等許多古印，行式又調劑停勻，俱是美中不足。《翁考》糾纏於《蘭亭》流傳及太平公主借拓諸問題，至以翻本《星鳳樓帖》所刻無印章的神龍本為正，都是由於豐氏這一刻本妝點偽印所誤。今見原卷，豐氏的秘密才被揭穿（翁方綱之說又見《涉聞梓舊》所刻《蘇齋題跋》卷下，他說翻本《星鳳樓帖》的無印神龍本圓潤在范氏石本之上，這是因翻本筆鋒已禿，遂似圓潤，比觀自可見）。這卷由王氏歸項元汴家，項氏之子德弘曾刻石，見朱彝尊跋（《曝書亭集》卷四十六）。未見拓本。

文嘉跋中，更推重荊溪吳氏所藏唐摹本，其帖有蘇易簡題「有若像夫子」一詩，並宋人諸跋，清初吳升尚見到，載在《大觀錄》。是明清尚存，並且確知是一個善

226

本，可與神龍本並論的，不知原帖今天是否尚在人間？倘得匯合而比較，則《蘭亭帖》的問題或者可以沒有餘蘊了。

註釋

1　關於借拓之說，《唐會要》卷三十五：「《蘭亭》一本，相傳云將入昭陵。又一本長安神龍之際，太平安樂公主奏借出入（外）拓寫。因此遂失所在。」宋董逌《廣川書跋》卷六云：「《蘭亭序》在唐貞觀中舊有二本，其一入昭陵，其一當神龍中，太平公主借出拓摹，遂亡。」按太平公主借拓的事，見韋述所記，《會要》及董逌所謂又一本的，大概是另一個摹本，或是由於誤讀韋述的話。《法書要錄》卷四載唐韋述《敍書錄》云：「自太宗貞觀中，搜訪王右軍等真跡……凡得真行二百九十紙，裝為七十卷，草書二千紙，裝為八十卷。其後《蘭亭》一時相傳云將入昭陵玄宮。長安神龍之際，太平安樂公主奏借出外拓寫《樂毅論》，因此遂失所在。」其後拓出二種：一時相傳將入昭陵的，是《蘭亭》帖；奏借出外拓寫的，是《樂毅論》。蓋真行七十卷，草書八十卷，是總述全數。俱因其亡失而特加記述的。

2　汪中藏的定武本實是宋人翻刻的。有文明書局影印本。

3 定武程式中尚有「崇」字「山」下三點一事，按各摹臨本「崇」字「山」下只有一橫，並無一本作三點的，可知定武「山」下的左二點俱是泐痕。

4 張金界奴，宛平人，張九思之子。元文宗建奎章閣時任為都主管工事，又曾任提調織染雜造人匠，其父子事跡見虞集所撰神通碑。金界奴即如僧家奴之類。王芑孫《題秋碧堂蘭亭》曾為詳考，見《惕甫未定稿》卷二十五。

5 「快然自足」的「快」字，《晉書‧王羲之傳》已作快慢的「快」，但帖本無論墨跡或石刻，俱作從中央之「央」的「快」，知《晉書》是傳寫或版本有誤的。

舊題張旭草書古詩帖辨

　　法書名畫，既具有史料價值，更具有藝術價值。由於受人喜愛，可供玩賞，被列入「古玩」項目，又成了「可居」的「奇貨」。在舊社會中，上自帝王，下至商賈，為它都曾巧取豪奪，弄虛作假。於是出現過許多離奇可笑的情節，卑鄙可恥的行徑。

　　即以偽造古名家書畫一事而言，已經是千變萬化，譎詐多端。這裏只舉一件古代法書的公案談談，前人作偽，後人造謠，真可謂「匪夷所思」了！

　　有一個古代狂草體字卷，是在五色箋紙上寫的。五色箋紙，每幅大約平均一尺餘，各染紅、黃、藍、綠等等不同的顏色，當然也有白色的。所見到的，早自唐朝，近至清朝的「高麗箋」，都有這類製法的。這個卷子即是用幾幅這種各色紙接連而成的。寫的是庾信的詩二首和謝靈運的贊二首。原來還有唐人絕句二首，今已不存。也不曉得原來全卷共用了多少幅紙，共寫了多少首詩，也沒留下寫者的姓名。卷中用的字體是「狂草」，十分糾繞，猛然看去，有的字幾乎不能辨識，紙色又每幅互不相同，作偽的人就鑽了這個空子。

為了便於説明，這裏將現存的四幅按本文的順序和寫本的行款，分幅錄在下邊，並加上標點：

第一幅：東明九芝蓋，北燭五雲車。飄飄入倒景，出沒上煙霞。春泉下玉霤，青鳥下金華。漢帝看桃核，齊侯

第二幅：問棘（棗）花。應逐上元酒，同來訪蔡家。北闕臨丹水，南宮生絳雲。龍泥印玉榮（策），

大火鍊真文。

上元風雨散，

中天哥（歌）吹分。

虛駕千尋上，

空香萬里聞。

謝靈運王

岂若上登天。

儲宮非不貴，

難之以百年。

淑質非不麗，

子晉贊

第三幅：子晉贊

區中實諠譁（此字誤衍）

醜（囂）喧。既見浮

丘公，與爾

共紛繻。

第四幅：岩下一老公

四五少年贊：

衡山採藥人，

路迷糧亦絕。

回息岩下坐，

正見相對說。

一老四五少，

仙隱不別

可（可別二字誤倒）。其書非

世教，其人

必賢哲。

作偽者把上邊所錄的那第二幅中末一個「王」字改成「書」字。他的辦法是把「王」字的第一小橫挖掉，於是上邊只剩了豎筆，與上文「運」字末筆斜對，便像個草寫的「書」字。恰巧這一行是一篇的題目，寫得略低一些，更像是一行寫者的

名款。再把這一幅放在卷末，便成了一卷有「謝靈運書」四字款識的真跡了。

這個「王」字為止的卷子，宋代曾經刻石，明代項元汴跋中說：

余又嘗見宋嘉祐年不全拓墨本，亦以為臨川內史謝康樂所書。

卷中項跋已失，汪珂玉《珊瑚網》卷一曾錄有全文。又豐坊在跋中也說：

右草書詩贊，有宣和鈐縫諸印……世有石本，末云「謝靈運書」。《書譜》[1]所載「古詩帖」是也……石刻自「子晉贊」後闕十九行，僅於「謝靈運王」而止，卻讀「王」為「書」字，又偽作沈傳師跋於後。

按現在全文的順序，「王」字以後還有二十一行，不是十九行，這未必是豐坊計算錯誤，據項元汴說：

可惜裝背錯序，細尋繹之，方能成章。

那麼豐坊所說的行數，是根據怎樣的裱本，已無從查考。只知道現在的這一卷，比北宋石刻本多出若干行。它是怎樣分合的？王世貞在《王弇州四部稿》卷一五四《藝苑卮言》中說：

> 陝西刻謝靈運書，非也，乃中載謝靈運詩耳。內尚有唐人兩絕句，亦非全文。真跡在蕩口華氏，凡四十年購古蹟而始全，以為延津之合。屬豐道生鑒定，謂為賀知章，無的據。然道俊之甚，上可以擬知章，下亦不失周越也。

華夏字中甫，號東沙子，是當時有名的「收藏家」，豐坊字道生，號人叔，又稱人翁，是當時著名的文人，做過南京吏部考功主事，精於鑒別書畫，華家許多古書畫，都經過他評定的。從王世貞的話裏可以明白，全卷在北宋時拆散，一部份冒充了謝靈運，其餘部份零碎流傳。華夏費了四十年的工夫，才算湊全，但那兩首殘缺的唐人絕句，華夏仍然沒有買到。不難理解，華夏購買時，仍是謝靈運的名義，買到後豐坊為他鑒定，才提出懷疑的。賣給華夏的人，如果露出那二首唐人絕句，

便無法再充謝書，所以始終沒有再出現。華夏購得後，王世貞未必再見。至於是否王世貞誤認庾謝諸詩為唐人句呢？按卷中現存四首詩，第一首十句，其他三首各八句，並無絕句。又都是全文，並無殘缺。王世貞的知識那樣廣博，也不會把六朝人的一些十句和八句的詩誤認為唐人絕句。根據這些理由，可以斷定是失去兩首殘缺的唐人絕句。

這卷草書在北宋刻石之後，曾經宋徽宗趙佶收藏，《宣和書譜》卷十六說：

謝靈運，陳郡陽夏人……今御府所藏草書一：《古詩帖》。

從現存的四幅紙上看，宋徽宗的雙龍圓印的左半在「東明」一行的右紙邊，知為宣和原裝的第一幅。「政和」、「宣和」二印的右半在「共紛繙」一行的左紙邊，知為宣和原裝的末一幅。可見宣和時所裝的一卷已不是以「王」字收尾的了。這可能是宣和有續收的，也可能宣和裝裱時次序還沒有調整。總之，自北宋嘉祐到明代嘉靖時，都被認為是謝靈運的字跡。

以上是作偽、搞亂、冒充的情況。

下面談董其昌的鑒定問題。

在這卷中首先看出破綻的是豐坊，他發現了卷中四首詩的來源，他說：

按徐堅《初學記》載二詩二贊，與此卷正合。

又說：

考南北二史，靈運以晉孝武太元十三年生，宋文帝元嘉十年卒。庾信則生於梁武之世，而卒於隋文開皇之初，其距靈運之沒，將八十年，豈有謝乃豫寫庾詩之理。

當時又有人疑是唐太宗李世民寫的，豐坊說：

或疑唐太宗書，亦非也。按徐堅《初學記》……則開元中堅暨韋述等奉詔纂述，其去貞觀，又將百年，豈有文皇豫錄記中語乎？

這已足夠雄辯的了。他還和《初學記》校了異文，只是沒談到「玄水」寫作「丹水」的問題而已。

古代詩文書畫失名的很多，世人偏好勉強尋求姓名，常常造成憑空臆測。豐坊在這方面也未能例外，他說：

> 唐人如歐、孫、旭、素，皆不類此，惟賀知章《千文》、《孝經》及「敬和」、「上日」等帖，氣勢彷彿。知章以草得名……棄官入道，在天寶二年，是時《初學記》已行，疑其雅好神仙，目其書而輒錄之也。又周公謹《雲煙過眼集》[2]載趙蘭坡與勰所藏有知章《古詩帖》，豈即是歟？

他歷舉歐陽詢、孫過庭、張旭、懷素的書法與此卷相較，最後只覺得賀知章最有可能，恰巧周密的《雲煙過眼錄》中曾記得有賀知章的《古詩帖》，使他揣測的理由又多了一點。但他的態度不失為存疑的，口氣不失為商量的。但「好事家」的收藏目的，並不是為科學研究，而是要標奇炫富。尤其貴遠賤近，寧可要古而偽，不肯要近而真。豐坊的揣測，當然不合那個富翁華夏的意圖，藏家於是提出並不存

237

在的證據，使得豐坊隨即收回了自己的意見，説：

> 然東沙子謂卷有神龍等印甚多，今皆刮減……抑東沙子以唐初諸印證之，而卷後亦無蘭坡、草窗等題識，則余又未敢必其為賀書矣。俟博雅者定之。

這些話雖是為搪塞華夏而説的，但他並沒有翻回頭來肯定謝書之説。豐坊這篇跋尾自己寫了一通，後又有學文徵明字體的人用小楷重錄一通，略有刪節，末尾題「鄞豐道生撰並書」。

這卷後來歸了項元汴，元汴死後傳到他的兒子項玄度手裏，又請董其昌題，董其昌首先説：

> 唐張長史書庾開府步虛詞，謝客[3]王子晉、衡山老人贊，有懸崖墜石急雨旋風之勢，與所書「煙條」、「宛溪詩」同一筆法。顏尚書、藏真[4]皆師之，真名跡也。

這段劈空而來，就認為是張旭所點，隨後才舉出「煙條」、「宛溪」二帖的筆法相同。但二帖今已失傳，從記載上知道，並無名款，前人也只是看筆法像張旭而

238

已。董其昌又説：

自宋以來，皆命之謝客……豐考功、文待詔皆墨池董狐，亦相承襲。

後邊在這問題上他又説：

豐人翁乃不深考，而以《宣和書譜》為證。

這真是瞪着眼睛說瞎話！豐坊的跋，兩通具在，哪裏有他舉的這樣情形呢？又文徵明為華夏畫《真賞齋圖》、寫《真賞齋賦》和跋《萬歲通天帖》時，都已是八十多歲了，書法風格與這段抄寫豐跋的秀嫩一類不同。即使是文徵明的親筆，他不過是替豐坊抄寫，並非他自己寫鑒定意見，與「承襲」謝書之說的事無關。董其昌又説：

顧《庚集》自非僻書，謝客能預書庚詩耶？

他只舉《庚開府集》，如果不是為泯滅豐坊發現四詩見於《初學記》的功勞，

便是他以為《初學記》是僻書了。他還為名款問題掩飾説：

> 或疑卷尾無長史名款，然唐人書如歐、虞、褚、陸，自碑帖外，都無名款，今《汝南志》、《夢奠帖》等，歷歷可驗。世人收北宋畫，政不需名款乃別識也。

按歐陽詢、虞世南、褚遂良都有寫的碑刻流傳，陸柬之就沒有碑刻流傳下來。陸寫的帖，《淳化閣帖》中所刻的和傳稱陸寫的《文賦》、《蘭亭詩》，也都無款。「自碑帖外」這四字所指的人，並不能包括陸柬之。他還不敢提出「煙條」二帖為什麼便是衡量張旭真跡的標準，而另以其他無款的字畫解釋，實因這二帖也是僅僅從風格上被判斷為張書的。他這樣來講，便連二帖也遮蓋過去了。

董其昌又説：

> 夫四聲始於沈約，狂草始於伯高，謝客皆未有之。

「始於」不等於「便是」，文字始於倉頡，但不能説凡是字跡都是倉頡寫的。

沈約撰《宋書》，特別在《謝靈運傳》後發了一通議論，大講浮聲切響。可見謝靈運在聲調上實是沈約的先導。這篇傳後的論，也被蕭統選入《文選》，董其昌即使沒讀過《宋書》，何至連《文選》也沒讀過？不難理解，他忙於要誣蔑豐坊，急不擇言，便連比《庾開府集》更常見、更非僻書的《文選》也忘記了。

董其昌後來在他摹刻出版的《戲鴻堂帖》卷七中刻了這卷草書，後邊自跋，再加自我吹噓説：

　　項玄度出示謝客真跡，余乍展卷即定為張旭。卷末有豐考功跋，持謝書甚堅。余謂玄度曰：四聲定於沈約，狂草始於伯高[5]，謝客時都無是也。且東明二詩乃庾開府《步虛詞》，謝客安得預書之乎？玄度曰：此陶弘景所謂元常老骨再蒙榮造者矣。遂為改跋，文繁不具載。

這是節錄卷中的跋，又加上項玄度當面捧場的話，以自增重。跋在原卷後，由於收藏家多半秘不示人，見到的人還不多。即使一見，也不容易比較兩人的跋語而

看出問題。刻在帖上，更由得他隨意捏造，觀者也無從印證。

宋朝作偽的人，研究「王」字可當「書」字用，究竟還費了許多心；挖去小橫，改成草寫的「書」字，究竟還費了許多力。在宋代受騙的不過是一個皇帝趙佶，在明代受騙的不過是一個富翁華夏。至於董其昌則不然，不費任何心力，搖筆一題，便能抹煞眼前的事實，欺騙當時和後世億萬的讀者。董其昌在書畫上曾有他一定的見識，原是不可否認的。但在這卷的問題上，卻未免過於卑劣了吧！

有人問，這樁輾轉欺騙的公案既已判明，還有這卷字跡本身究竟是甚麼時候人所寫的？算不算張旭真跡？我的回答如下：按古代排列五行方位和顏色，是東方甲乙木，青色；南方丙丁火，赤色；西方庚辛金，白色；北方壬癸水，黑色；中央戊己土，黃色。庚信原句「北闕臨玄水，南宮生絳雲」，玄即是黑，絳即是紅，北方黑水，南方紅雲，一一相對。宋真宗自稱夢見他的始祖名叫「玄朗」，命令天下諱這兩字，凡「玄」改為「元」或「真」，「朗」改為「明」，或缺其點畫。這事發表在大中祥符五年十月戊午（見宋李攸《宋朝事實》卷七）。所見宋人臨文所寫，除了按照規定改寫之外也有改寫其他字的，如紹興御書院所寫《千字文》，改「朗曜」為「晃曜」，即其一例。這裏「玄水」寫作「丹水」，分明是由於避改，也就

不管方位顏色以及南北同紅的重複。那麼這卷的書寫時間，下限不會超過宣和入藏。《宣和書譜》編訂的時間，而上限則不會超過大中祥符五年十月戊午。

這卷原本，今藏遼寧省博物館，已有各種精印本流傳於世，董其昌從今也難將一人手，掩蓋天下目了！

註釋

1 《書譜》指《宣和書譜》。
2 「集」是「錄」的誤字。
3 「客」是謝靈運的小字。
4 藏真，即懷素。
5 伯高，即張旭。

山水畫南北宗說辨

我們繪畫發展的歷史，現在還只是一堆材料。在沒得到科學的整理以前，由於史料的真偽混雜和歷代批評家觀點不同的議論影響，使得若干史實失掉了它的真相。為了我們的繪畫史備妥科學性的材料基礎，對於若干具體問題的分析和批判，對於偽史料的廓清，我想都是首先不可少的步驟。在各項偽史料中比較流行久、影響大的，山水畫「南北宗」的謬說要算是一個。

這個謬說的捏造者是晚明時的董其昌，他硬把自唐以來的山水畫很簡單地分成「南」、「北」兩個大支派。他不管那些畫家創作上的思想、風格、技法和形式是否有那樣的關係，便硬把他們說成是在這「南」、「北」兩大支派中各有一脈相承的系統，並且抬出唐代的王維和李思訓當這「兩派」的「祖師」，最後還下了一個「南宗」好、「北宗」不好的結論。

董其昌這一沒有科學根據的謠言，由於他的門徒眾多，在當時起了直接傳播的作用，後世又受了間接的影響。經過三百多年，「南宗」、「北宗」已經成了一個

「口頭禪」。固然，已成習慣的一個名詞，未嘗不可以作為一個符號來代表一種內容，但是不足以包括內容的符號，還是不正確的啊！這個「南北宗」的謬說，在近三十幾年來，雖然有人提出過考訂，揭穿它的謬誤[1]，但究竟不如它流行的時間長、方面廣、進度深，因此，在今天還不時地看見或聽到它在創作方面和批評方面起着至少是被借作不恰當的符號作用，更不用說仍然受它蒙蔽而相信其內容的了。所以這件「公案」到現在還足有重新提出批判的必要。

一、「南北宗」說的謬誤

「南北宗」說是甚麼內容呢？董其昌說：

> 禪家有南北二宗，唐時始分；畫之南北宗，亦唐時分也。但其人非南北耳。北宗則李思訓父子（思訓、昭道）着色山水，流傳而為宋之趙幹、（趙）伯駒、（趙）伯驌，以至馬（遠）、夏（珪）輩；南宗則王摩詰（維）始用渲淡，一變鈎斫之法，其傳為張璪、荊（浩）、關（仝）、郭忠恕、

董（源）、巨（然）、米家父子（芾、友仁），以至元之四大家。亦如六祖（慧能）之後有馬駒、雲門、臨濟兒孫之盛，而北宗（神秀一派）微矣。東坡讚吳道子、王維畫壁亦云：「吾於維也無間然。」知言哉！

這段話也收在題為莫是龍著的《畫説》中，但細考起來，實在還是董其昌的作品[2]，所以「南北宗」說的創始人，應該是董其昌。董其昌又説：

> 文人畫自王右丞始，其後董源、巨然、李成、范寬為嫡子。李龍眠、王晉卿、米南宮及虎兒皆從董、巨得來。直至元四大家——黃子久、王叔明、倪元鎮、吳仲圭皆其正傳。吾朝文、沈，則又遠接衣鉢。若馬、夏及李唐、劉松年又是大李將軍之派，非吾曹所當學也。

陳繼儒是董其昌的同鄉，是他的清客，他們互相捧場。《清河書畫舫》中引他的一段言論説：

山水畫自唐始變，蓋有兩宗：李之傳為宋王詵、郭熙、張擇端、趙伯駒、伯驌，以及于李唐、劉松年、馬遠、夏珪皆李派；王之傳為荊浩、關仝、李成、李公麟、范寬、董源、巨然，以及于燕肅、趙令穰、元四大家皆王派。李派板細乏士氣，王派虛和蕭散，此又慧能之禪，非神秀所及也。至鄭虔、盧鴻一、張志和、郭忠恕、大小米、馬和之、高克恭、倪瓚輩，又如方外不食煙火人，另具一骨相者。

他的《畫塵》中「分宗」條說：

稱董其昌為「年伯」（見《曝畫記餘》）。他在這個問題上，完全附和董的說法。

比董、陳稍晚的沈顥，是沈周的族人，稱沈周為「石祖」。和董家也有交誼，

禪與畫具有南北宗，分亦同時，氣運復相敵也。南宗則王摩詰，裁構淳秀，出韻幽淡，為文人開山，若荊、關、宏、璪、董、巨、二米、子久、叔明、松雪、梅叟、迂翁，以至明與沈、文，慧燈無盡。北則李思訓風骨

奇峭，揮掃躁硬，為行家建幢。若趙幹、伯駒、伯驌、馬遠、夏珪，以至戴文進、吳小仙、張平山輩，日就狐禪，衣鉢塵土。

歸納他們的說法，有下面幾個要點：1、山水畫和禪宗一樣，在唐時就分了南北二宗；2、「南宗」用「渲淡」法，以王維為首，「北宗」用着色法，以李思訓為首；3、「南宗」和「北宗」各有一系列的徒子徒孫，都是一脈相傳的；4、「南宗」是「文人畫」，是好的，董其昌以為他們自己應當學，「北宗」是「行家」，是不好的，他們不應當學。

按照他們的說法推求起來，便發現每一點都有矛盾。尤其「宗」或「派」的問題，今天我們研究繪畫史，應不應按舊法子去那麼分，即使分，應該拿些甚麼原則作標準？現在只為了揭發董說的荒謬，即使根據唐、宋、元人所稱的「派別」舊說——偏重於師徒傳授和技法風格方面——來比較分析，便已經使董其昌那麼簡單的只有「南北」兩個派的分法不攻自破了。至於更進一步把唐宋以來的山水畫風重新細緻地整理分析，那不是本篇範圍所能包括的了。現在分別談談那四點矛盾：

第一，我們在明末以前，直溯到唐代的各項史料中，絕對沒看見過唐代山水分

南北兩宗的說法，唐張彥遠《歷代名畫記》中「敘師資傳授南北時代」與董其昌所談山水畫上的問題無關。更沒見有拿禪家的「南北宗」比附畫派的痕跡。

第二，王維和李思訓對面提出，各稱一派祖師的說法，晚明以前的史料中也從沒見過。相反地，在唐宋的批評家筆下，王維畫的地位還是並不穩定的。固然有許多推崇王維的議論——王維也確有許多可推崇的優點——同時含有貶義的也很不少。即是那些推崇的議論中，也沒把他提高到「祖師」的地位。我們且看那些反面意見：唐朱景玄《唐朝名畫錄》把王維放在吳道子、張璪、李思訓之下。《歷代名畫記》以為「山水之變」始於吳道子，成於李思訓、昭道父子，對於王維只提出「重深」二字的評語。到了宋朝，像郭若虛《圖畫見聞志》以及《宣和畫譜》等，都特別推重李成，以為是「古今第一」，說他比前人成就大，是具有發展進化的觀念，不但沒把王維當作「祖師」，更沒說李成是他的「嫡子」。王維和李思訓在宋代被同時提出的時候，往往是和其他的畫家一起談起，並且常是認為不如李成的。

我們承認王維和李思訓的畫在唐代各有他們的地位，也承認王維畫中可能富有詩意，如前人所說的「畫中有詩」。但他們都不是甚麼「祖師」，更不是「對台戲」

的主角。

至於作風問題，「渲淡」究竟怎麼講？始終是一個概念迷離的詞。從「一變鈎斫之法」和「着色山水」對稱的線索來看，好像是指用水墨輕淡渲染的方法，與勾勒輪廓填以重色的畫法不同。我們承認唐代可能已有這樣所謂渲淡的畫法，可是王維是否唯一用這一法的人，或創這一法的人，以及用這一法最高明的人，都成問題。張彥遠說王維「重深」，米友仁說這王維的畫「皆如刻畫不足學」更是董其昌自己所引用過的話，都和「渲淡」的概念矛盾。董其昌記載過董羽的《晴巒蕭寺圖》說「大青綠全法王維」，又《山居圖》舊題是李思訓作，董其昌把它改題為王維，說：「圖中松針石脈無宋以後人法，定為摩詰無疑。向傳為大李將軍，而拈出為輞川者自余始。」又《出峽圖》最初有人題籤說是小李將軍，後有人以為是王維，陸深見《宣和畫譜》著錄有李升的《出峽圖》，因為李升學李思訓，也有「小李將軍」的諢號，又定它為李升畫（見《佩文齋書畫譜》引陸深的題跋）。我們且不問他們審定的根據如何，至少王和李的作風是曾經被人認為有共同點而且是容易混淆的，以致董其昌可以從李思訓的名下給王維撥過幾件成品。如果兩派作風截然不同，前人何以能那樣隨便牽混，董其昌又何以能順手撥回呢？舊畫冒名改題的很多，我卻從來沒見

過把徐文長畫改題仇十洲的。

第三，董其昌、陳繼儒、沈顥所列傳授系統中的人物，互有出入，陳繼儒還提出了「另具骨相」的一派，這證明他們的論據並不那麼一致，但在排斥「北宗」問題上卻是相同的。另一方面，他們所提的「兩派」傳授系統那樣一脈相承也不合實際。前面談過唐人說張璪畫品高於王維，怎能算王維的「嫡子」？再看宋元各項史料，知道關仝、李成、范寬是學荊浩，荊浩是學吳道子和項容的，所謂「採二子之長，成一家之體」分明載在《圖畫見聞志》，與王維並無關係。董、巨、二米又是一個系統。即一個系統之間也還各有自己的風格和相異點。郭若虛又記董源畫風有像王維的，也還有像李思訓的。並且《宣和畫譜》更特別提到他學李思訓的成功，又怎能專算王維的「嫡子」呢？再看他們所列李思訓一派，只趙伯駒、伯驌學李氏畫法見於《畫鑒》，雖屬異代「私淑」，風格上還可說是接近，至於趙幹、張擇端、劉、李、馬、夏，在宋元史料中都沒見有源出二李的說法。夏文彥《圖繪寶鑒》記宋高宗題李唐的《長度江寺》雖有過「李唐可比唐李思訓」的話，但「可比」和「師承」在詞義上是不能混為一談的。相反地，《圖繪寶鑒》又說夏珪「雪景全學范寬」，說張擇端「別成家數」。即以董其昌自己的話來看，他說夏珪畫「若滅若沒，寓二

米墨戲於筆端」，陳繼儒也隨着說：「夏珪師李唐、米元暉拖泥帶水皴。」（見《畫學心印》）董又說：「米家父子宗董、巨，稍刪其繁複，獨畫雲仍用李將軍鈎筆，如伯駒、伯驌輩。」又說：「見晉卿瀛山圖，筆法似李營丘，而設色似李思訓。」

至於影印本很多的那幅《寒林重汀圖》，董其昌在橫額上大書道：「魏府收藏董源畫天下第一」，我們再看故宮影印的趙幹《江行初雪圖》，樹石筆法，正和那「天下第一」的董源畫極端相近。這些矛盾，董其昌又當怎樣解嘲呢？僅僅從這幾個例子上來看，他們所列的傳授系統，已經可以不攻自破了。

第四，董其昌也曾「學」過或希望「學」他所謂「北宗」的畫法，不但沒有實踐他自己所提出的「不當學」的口號，而且還一再向旁人號召。他說：「柳則趙千里，松則馬和之，枯樹則李成，此千古不易。」又說：「石法用大李將軍《秋江待渡圖》，松則趙令穰、伯駒、承旨三家合併，雖妍而不甜；董源、米芾、高克恭三家合併，雖縱而有法。兩家法門，如鳥雙翼，吾將老焉。」他還說仿過趙伯駒的《春山讀書圖》，正是他所規定的「北派」吧！既「不當學」，怎麼他又想學呢？可見另有緣故，我們應該作進一步的探討。

二、「南北二宗」的借喻關係

　　至於董其昌所說的「南北」，他究竟想拿甚麼作標準呢？我們且看董其昌自己的說法：「禪家有南北二宗，唐時始分；畫之南北二宗，亦唐時分也，但人非南北耳。」好像他也知道南北二字易被人誤解為畫家籍貫問題，因此才加了一句「人非南北」的聲明。雖然聲明，還沒解決問題。

　　綜合明清以來各家對於「南北宗」的涵義和界限的解釋，不出兩大類。一是從地域來分，一是從技法來分。第一類中常見的是以作者籍貫為據，這顯然與「人非南北」相抵牾。或以所畫景物的地區為據，這與董其昌等人所提出的原意也不相符，至少沒見董其昌等人說到這層關係上。第二類在技法、風格上看「南北宗」，是從董其昌等人所提出的那些「渲淡」、「鈎斫」、「板細」、「虛和」等概念來推求的。但是這些研究古代繪畫的發展和它們的派別，技法、風格原是可用的一部份線索。但是這些誤信「南北宗」謬說而拿技法、風格來解釋它的，卻是在「兩大支派」的前提下着手，替這個前提「圓謊」，於是矛盾百出。最明顯的馬遠、夏珪和趙伯駒、伯驌的作品，擺在面前，他們的技法風格無論怎樣說也不可能歸成一個「宗派」——「北宗」的。

我們把誤解和猜測的說法拋開，再看董其昌標出「南北」二字的原意是甚麼？他分明是以禪家作比喻的，那麼禪家的「南北宗」又是怎樣一回事呢？

禪宗的故事是這樣的：菩提達摩來到中國，傳到第五代，便是弘忍。弘忍有兩個徒弟，一個是神秀，一個是慧能。他們兩人在「修道」的方法上主張不同。慧能主張「頓悟」，也就是重「天才」；神秀主張「漸修」，也就是重「功力」。神秀傳教在北方，後人管他那「漸修」一派叫作「北宗」；慧能傳教在南方，後人管他那「頓悟」一派叫「南宗」。

我們不是談禪宗的「教義」怎樣，也不是論他們「頓」和「漸」誰是誰非，只是說「南頓」、「北漸」這個禪宗典故是流行已久的，那麼董其昌借來比喻他所「規定」的畫派是非常可能的了。再看他論仇英畫的一段話：

李昭道一派為趙伯駒、伯驌。精工之極，又有士氣，後人仿之者，得其工不能得其雅。若元之丁野夫、錢舜舉是已。蓋五百年而有仇實父，實父作畫時，耳不聞鼓吹闐駢之聲，如隔壁釵釧戒顧，其術亦近苦矣。行年五十，方知此一派畫殊不可習，譬之禪定，積劫方成菩薩；非如董、巨、

二米三家，可一超直入如來地也。

他認為李、趙「一派」用功極「苦」，拿「禪定」來比，是需要「漸修」而成的；董、巨、二米，是可以「一超直入」，即是可以「頓悟」的。那麼拿禪宗典故比喻畫派的原意便非常明白。他或者想到倘若即提出「南派」、「漸派」，又恐怕這詞彙不現成、不被人所熟習，因此才借用「南北」的名稱。但禪宗的「南北」名稱是由人的南北而起，拿來比畫派又易生誤解，所以趕緊加上「人非南北耳」的聲明，也更可以證明它本意不是想用禪家兩派名稱表面的概念，而是想通過這個名稱「南北」借用其內在含義——「頓」、「漸」。當然學習方法和創作態度是否可能「頓悟」，全不值我們一辨，這裏只是推測董其昌的主觀意圖罷了。

必須注意的是即使我們承認李、趙是一派，也不能即說他們和董、巨、二米有甚麼絕對的對立關係。李、趙派需要吃功力，董、巨、二米派也不見得便可以毫不用功，更不見得便像董其昌所說的那麼容易模仿，容易立刻徹底理解——「一超直入」。但在董其昌的繪畫作品中常見有「仿吾家北苑氣」、「仿米家雲山」等類的

題識，可見他主觀上曾希望追求董、巨、二米諸家作品的氣氛卻是事實。

在清代畫家議論中，觸及禪家兩宗問題的，只有方薰一人說：「畫分南北兩宗，亦奉禪宗南頓北漸之義，頓者根於性，漸者成於行也。」算是說着了董其昌的原意，但可惜過於簡略，沒有詳盡的闡明。所以《山靜居論畫》雖很流行，而在這個問題的解釋上，還沒發生甚麼效果。

三、董其昌立説的動機

董其昌為甚麼要創這樣的説法呢？從他的文章中看，他標榜「文人畫」而提出王維，他談到王維的《江山雪霽圖》時説：

趙吳興小幅，頗用金粉……余一見定為學王維……今年秋，聞王維有《江山雪霽》一卷，為馮宮庶所收，亟令友人走武林索觀……以余有右丞畫癖，勉應余請，清齋三日，展閲一過。宛然吳興小幅筆意也。余用是自喜。且右丞云：「宿世謬詞客，前身應畫師。」余未嘗得睹其跡，但以想

心取之，果得與真肖合，豈前身曾入右丞之室，而親覽其槃礴之致，故結習不昧乃爾耶？

這樣的自我標榜，是何等可笑！再看他一方面想學「大李將軍之派」，一方面又貶斥「大李將軍之派」，為甚麼呢？翻開他的年佁沈顥的話看：「李思訓風骨奇峭，揮掃躁硬，為行家建幢。若……馬遠、夏珪，以至戴文進、吳小仙、張平山輩，日就狐禪，衣鉢塵土。」原來馬、夏是受了常學他們的戴文進一些人的連累。戴、吳等在技法上是當時相對「玩票」畫家——「利家」而稱的「行家」。我們知道當時學李、趙一派的仇英也是當時相對「玩票」畫家——「利家」而稱的「行家」。那麼緣故便在這裏，許多凡被「行家」所學，很吃力而不易模仿的畫派，不管他們作風實際是否相同，便在「不可學」、「不當學」的前提之下，把他們叫作個「北宗」來「並案辦理」了。

「行家」、「利家」（或作「戾家」、「隸家」）即是「內行」、「外行」的意思。董其昌雖然不能就算是「玩票」的，但我們拿他的「親筆畫」和戴進一派來比，真不免有些「利家」的嫌疑，何況還有身份問題在的元明人關於藝術論著中常常見到。董其昌雖然不能就算是「玩票」的，但我們拿他的「親筆畫」和戴進一派來比，真不免有些「利家」的嫌疑，何況還有身份問題存在呢！那麼他抬出「文人」的招牌來為「利家」解嘲，是很容易理解的。當然，「行

家」們作畫也不一定不學董其昌所規定的那一批「南宗」的畫家，即那些所謂「南宗」的宋元畫家，在技法上又哪一個不「內行」呢？因此並不能單純地拿「行」、「利」來解釋或代替「南北宗」的觀念。這裏只說明董其昌、沈顥等人在當時的思想。

從身份上看戴進等人是職業畫家，在士大夫和工匠階層之間，最高只能到皇帝的畫院裏做個待詔等職。文徵明確是文人出身，相傳他曾做翰林待詔時——還不是畫院職務，尚且被些個大官僚譏誚說：「我們的衙門裏不要畫匠。」[3] 那麼真正畫匠出身的畫家們，又該如何被輕視啊！因此有人曾想拿「院體」來解釋「北宗」，這自然也是片面的看法，不待細辨的。

董其昌等人創說的動機中還有一層地域觀念的因素。詹景鳳《東圖玄覽編》說：「戴（進）畫之高，亦在蒼古而雅，不落俗工腳手，吳中乃專尚沈石田，而棄文進不道，則吳人好畫之癖，非通方之論，亦習見然也。」又戴進一派的畫上很少看見多的題跋或詩文，這可能是他們學宋代畫格的習慣，也可能是他們的文學修養原來不高。明刻《顧氏畫譜》有沈朝煥題戴畫：「吳中以詩字妝點畫品，務以清麗媚人，而不臻古妙。」至姍笑戴文進諸君為浙氣。」這真是「一針見血」之論。因此，龔賢在他的《畫訣》上所說：「大斧劈是北派，戴文進、吳小仙、蔣三松多用之，

吳人皆謂不入賞鑒。」也成為有力的旁證。再看董其昌自己的話：

　　昔人評趙大年畫謂得胸中着千卷書更佳……不行萬里路，不讀萬卷書，看不得杜詩，畫道亦爾。馬遠、夏珪輩不及元四大家，觀王叔明、倪雲林姑蘇懷古詩可知矣。

　　應該讀書是一回事，拿不會作詩壓馬、夏，又是「詩字妝點」的另一證據。由於以上的種種證據，董其昌等人捏造「南北宗」說法的種種動機，便可以完全了然了。

　　總結來說，「南北宗」說法是董其昌偽造的，是非科學的，動機是自私的。不但「南北宗」說法不能成立，即是「文人畫」這個名詞，也不能成立的。「行家」問題，可以算是促成董其昌創造偽說動機的一種原因，但這絕對不能拿它來套下「南北宗」兩個偽系統。不能把所有被稱為「南宗」的畫家都當作「利家」，我們必須把這臆造的「兩個縱隊」打碎，而具體地從作家和作品來重新作分析和整理的工夫。我們不否認王維或李思訓在唐代繪畫史上各有他們自己的地位，也不否認董其昌所規定

的那一些所謂「南宗畫家」在繪畫史上有很多的貢獻。不否認戴進、吳偉一派中有一定的公式化的庸俗一面，也不否認沈周、文徵明等，甚至連董其昌也算上有他們優秀的一面（我們辦「南北宗」說，不是為站在戴進一邊來打倒董其昌）。但是，這與董其昌的標榜完全不能混為一談，而需要另作新的估價。

「南宗」說和伴隨着的傳授系統是晚明時人偽造的，但三百年來它所發生的影響卻是真的。我們研究繪畫史，不能承認王維、李思訓的傳授系統，但應承認董其昌謬說的傳播事實。更要承認的是這個謬說傳播以後，一些不重功力，藉口「一超直入如來地」的庸俗的形式主義的傾向。

宗法這個東西，本是封建社會的意識形態之一，山水畫的「南北宗」說，當然也是這種意識在藝術上的反映。我們從整個的藝術史上看，造一個「南北宗」偽說的問題，所佔比重原本不太大，但它已經有這些齷齪思想隱在它的背後，而表面上只是平平淡淡的「南北」二字，這是值得我們嚴重注意的。

一九五四年初稿，一九八零年重訂

260

註釋

1　滕固《唐宋繪畫史》、《關於院體畫和文人畫之史的考察》，童書業《山水畫南北分宗辨偽》、《山水畫南北宗說新考》，拙著《山水畫南北宗說考》（即本篇的初稿）都曾較詳地討論過，也都有不夠的地方。

2　《畫說》舊題莫是龍撰，又全見董其昌著作中，近人多疑董書誤收莫文，近年陸續見到新證據，知道是明人誤將董文題為莫作。又本文所引董其昌的話都見《容台集》、《畫眼》和《畫禪室隨筆》。

3　見明何元朗《四友齋叢說》，這裏只引述大意。

261

書畫鑒定三議

一、書畫鑒定有一定的「模糊度」

古代名人書畫有真偽問題，因之就有價值和價錢問題。我每遇到有人拿舊字畫來找我看的時候，首先提出的問題，不是想知道它的優劣美惡，而常是先問真偽，再問值多少錢。又在一般鑒定工作中，無論是公家的還是私人的，又有許多「世故人情」摻在其間。如果查查私人收藏著錄，無論是歷代哪個大收藏鑒定名家，從孫承澤、高士奇的書以至《石渠寶笈》，其中的漏洞破綻，已然不一而足；即是解放後人民的文物單位所有鑒定記錄中，難道都沒有矛盾、混亂、武斷、模糊的問題嗎？這方面的工作，我個人大多參加過，所以有可得而知的。但「求同存異」，「多聞缺疑」，本是科學態度，是一切工作所不可免，並且是應該允許的。只是在今天，一切寶貴文物都是人民的公共財富，人民就都應知道所謂鑒定的方法。鑒定工作都有一定的「模糊度」，而這方面的工作者、研究者、學習者、典守者，都宜心中有數，

就是說，知道有這個「度」，才是真正向人民負責。

鑒定方法，在近代確實有很大的進步。因為攝影印刷的進展，提供了鑒定的比較資料；科學攝影可以照出昏暗不清的部份，使被掩蓋的款識重新顯現，等等。研究者又在鑒定方法上更加細密，比起前代「鑒賞家」那套玄虛的理論、「望氣」的辦法，無疑進了幾大步。但個人的愛好，師友的傳習，地方的風尚，古代某種理論的影響，外國某種理論的比附，都是不可完全避免的。因之任何一位現今的鑒定家，如果要說沒有絲毫的局限性，是不可能的。如說「我獨無」，這句話恐怕就是不夠科學的。記得清代梁章鉅《制義叢話》曾記一個考官出題為「蓋有之矣」（見《論語》），考生作八股破題是：「凡人莫不有蓋」，考官見了大怒，批曰「我獨無」。往下看起講是：「凡自言有蓋者，其蓋必多。」這是清代科舉考試中的實事，足見「我獨無」三字是不宜隨便說的！

有人會問：怎麼才更科學，或說還有甚麼更好的科學方法？我個人覺得首先是辯證法的深入掌握，然後才可以更多地泯除成見，虛心地尊重科學。其次是電腦的發展，必然可以用到書畫鑒定方法的研究上。例如用筆的壓力，行筆習慣的側重方

向，字的行距，畫的構圖以及印章的校對等等，如果通過電腦來比較，自比肉眼和人腦要準確得多。已知的還有用電腦測視種種圖像的技術，更可使模糊的圖像復原近真，這比前些年用紅外線攝影又前進了一大步。再加上材料的湊集排比，可以看出其一家書畫風格的形成過程，從筆力特點印證作者體力的強弱，以及他年壽的長短。至於紙絹的年代，我相信，將來必會有比「碳十四」測定年限更精密的辦法，測出幾百年中間的時間差異。人的經驗又可與科學工具相輔相成。不妨說，人的經驗是軟件，或說軟件是據人的經驗制定的，而工具是硬件，若干不同的軟件方案所得的結論，再經比較，那結論一定會更科學。從這個角度說，「肉眼一觀」、「人腦一想」，是否「萬無一失」，自是不言而喻的！

二、鑒定不只是「真偽」的判別

從古流傳下來的書畫，有許多情況，不只是「真」、「偽」兩端所能概括的。

如把真偽二字套到歷代一切書畫作品上，也是與情理不符合，邏輯不周延的。

譬如我們拿一張張三的照片說是李四，這是誤指、誤認；如說是張三，對了。

再問是真張三嗎，答說是的。這個「真」字、「是」字，就有問題了。照片是一張紙「真張三是個肉體，紙片怎能算真肉體？那麼不怕廢話，應該說是張三的真影、張三的真像等等才算合理。書畫的「真」、「偽」者，也有若干成因，據此時想到的略舉幾例。

1、古法書複製品：古代稱為「摹本」。在沒有攝影技術時，一件好法書，由後人用較透明的油紙、蠟紙罩在原跡上鈎摹，摹法忠實，連紙上的破損痕跡都一一描出。這是古代的複製法，又稱為「向拓」，並非有意冒充。後世有人得到摹本，稱它為原跡，摹者並不負責的。

2、古畫的摹本：宋人記載常見有摹拓名畫的事，但它不像法書那樣把破損之處用細線勾出，因而辨認是不容易的。在今天如果遇到兩件相同的宋畫，其中必有一件是摹本，或者兩件都是摹本。即使已知其中一件是摹本，那件也出宋人之手，也應以宋畫的條件對待它。

3、無款的古畫，妄加名款：何以沒有款？原因可能很多，既然不存在了，誰也無法妄加推測。但常見有人追問：「這到底是誰畫的？」這個沒有理由的問題，本不值得一答。古書卻常因此造成冤案：所謂「好事者」或「有錢無眼」的地主老

財們，沒名的畫他便不要，於是謀利的畫商，就給畫上亂加名款。及至加了名款後，別人看見款字和畫法不相應，便「鑒定」它是一件假畫。這張冠李戴的畫，如把一個「假」字簡單地派到它頭上，是不合邏輯的。

4、拼配：真畫、真字配假跋，或假畫、假字配真跋。有注重題跋的人，商人即把真本假跋的賣給他；有注重書畫本身的人，還有挖掉小名頭的本款，改題大名頭的假款，如此等等。從故友張珩先生遺著《怎樣鑒定書畫》一書問世之後，陸續有好幾位朋友撰寫這方面的專著，各列例證，這裏不必詳舉了。

5、直接作偽：徹頭徹尾的硬造，就更不必說了。

6、代筆：這是最麻煩的問題，這種作品往往是半真半假的混合物。寫字找人代筆，有的是完全不管代筆人風格是否相似，只有那個人的姓名就夠了。最可笑的是舊時代官僚死了，門前豎立「銘旌」，中間寫死者的官銜和姓名，旁邊寫另一個大官僚的官銜和姓名，下寫「頓首拜題」，看那字跡，則是扁而齊的木刻字體，這是那個大官僚不會寫的，就是他的代筆人甚麼文案秘書之類的人，也不會寫，只有刻字工人人才專能寫它。這可算代筆的第一類。還有代筆人專門學習那位官僚或名家

的風格，寫出來，旁人是不易辨認的；且印章真確，作品實出那官僚或名家之手，甚至還有當時得者的題跋。這可算代筆的第二類，在鑑定結論上，已難處理。

至於畫的代筆，比字的代筆更複雜。我曾見董其昌畫的半成品，而未經補全的幾竟有本人畫一部份，別人補一部份的。我還曾看到過溥心畬先生在紙絹上畫樹木枝幹、房屋間架、山石輪廓後即加款蓋印時半成品，不待別人給補全就被人拿去了。可見（至少開冊頁，各開都是半成品。

這兩家）名人畫跡中有兩層重疊的混合物。還有原紙霉爛了多處，重裱補紙之後，裱工「全補」（裱工專門術語，即是用顏色染上殘缺部份的紙地，使之一色，再仿着畫者的筆墨，補足畫上缺損的部份）。補缺處時，有時也牽連改動未損部份，以使筆法統一。這實際也是一種重疊的混合物。這可算代筆的第三類，在鑑定結論上更難處理。即以前邊所舉幾例來看，「真偽」二字很難概括書畫的一切問題，還有鑑定者的見聞、學問，各有不同，某甲熟悉某家某派，某乙就可能熟悉另一家一派。

還有人隨着年齡的不同，經歷的變化，眼光也會有所差異。例如惲南田記王煙客早年見到黃子久《秋山圖》以為「駭心洞目」，乃至晚年再見，便覺索然無味，但那件畫「是真一峰也」。如果煙客早年作鑑定記錄，一定把它列入特級品，晚年

作記錄，恐要列入參考品了吧！我二十多歲時在秦仲文先生家看見一幅黃谷原絹本設色山水，覺得是精彩絕倫，回家去心摹手追，真有望塵莫及之嘆。後在四十餘歲時又在秦先生家談到這幅畫，秦先生說：「你現在看就不同了。」及至展觀，我的失望神情又使秦先生不覺大笑。這和《秋山圖》的事正是同一道理，屬於年齡與眼力同步提高的例子。

另有一位老前輩，從前在鑒定家中間公推為泰山北斗，晚年收一幅清代人的畫。在元代，有一個和這清人同名的畫家，有人便在這幅清人畫上偽造一段明代人的題，說是元代那個畫家的作品。不但人藏，還把它影印出來。我和王暢安先生曾寫文章提到它是清人所畫而非元人的製作。這位老先生大怒。還有幾位好友，在中年收過許多好書畫，及至漸老，卻把真品賣去，買了許多偽品。不難理解，只是年衰眼力亦退而已。

我聽到劉盼遂先生談過，王靜安先生對學生所提出研究的結果或考證的問題時，常用不同的三個字為答：一是「弗曉得」，一是「弗的確」，一是「不見得」，王先生的學術水平，比我們這些所謂「鑒定家」們（筆者也不例外）的鑒定水平（學術種類不同，這裏專指質量水平），恐怕誰也無法說低吧？我現在幾乎可以說：凡

有時肯說或敢說自己有「不清楚」、「沒懂得」、「待研究」的人，必定是一位真正的偉大鑑定家。

三、鑑定中有「世故人情」

鑑定工作，本應是「鐵面無私」的，從種種角度「偵破」，按極公正的情理「宣判」。但它究竟不同於自然科學，「一加二是三」、「氫二氧一是水」，即使趙政、項羽出來，也無法推翻。而鑑定工作，則常有許許多多社會阻力，使得結論不正確、不公平。不正不公的，固然有時限於鑑者的認識，這裏所指的是「屈心」作出的一些結論。因此我初步得出了八條：一皇威、二挾貴、三挾長、四護短、五尊賢、六遠害、七忘形、八容眾。前七項是造成不正不公的原因，後一種是工作者應自我警惕保持的態度。

1、皇威。是指古代皇帝所喜好、所肯定的東西，誰也不敢否定。乾隆得了一卷仿得很不像樣的黃子久《富春山居圖》，作了許多詩，題了若干次。後來得到真本，不好轉還了，便命梁詩正在真本上題說它是偽本。這種瞪着眼睛說謊話的事，

在歷代最高權力的集中者皇帝口中，本不稀奇；但在真偽是非問題上，卻是冤案。

康熙時陳邦彥學董其昌的字最逼真，康熙也最喜愛董字。一次康熙把各省官員「進呈」的許多董字拿出命陳邦彥看，問他這裏邊有哪些件是他仿寫的，陳邦彥看了之後說他自己也分不出了，康熙大笑（見《庸閒齋筆記》）。自己臨寫過的乃至自己造的偽品，焉能自己都看不出。無疑，如果指出，那「進呈」人的「禮品價值」就會降低，陳和他也會結了冤家。說自己也看不出，又顯得自己書法「亂真」。這個答案，一舉兩得，但這能算公平正確的嗎？

2、挾貴。貴人有權有勢有錢，誰也不便甚至不敢說「掃興」的話，這種常情，不待詳說。最有趣的一次，是筆者從前在一個官僚家中看畫，他首先掛出一條既偽且劣的龔賢名款的畫，他說：「這一幅你們隨便說假，我不心疼，因為我買的最便宜（價最低）。」大家一笑，也就心照不宣。下邊再看多少件，都一律說是真品了。

3、挾長。前邊談到的那位前輩，誤信偽題，把清人畫認為是元人畫。王暢安先生和我惹他生氣，他把我們叫去訓斥，然後說：「你們還淘氣不淘氣了？」這是管教小孩的用語，也足見這位老先生和我們的關係。我們回答：「不淘氣了。」老人一笑，這畫也就是元人的了。

270

4、護短。一件書畫，一人看為真，旁人說他真，還不要緊，至少表現說假者眼光高、要求嚴。如一人說真，旁人說假，則顯得說真者眼力弱、水平低，常致大吵一番。如屬真理所在的大問題，或有真憑實據的寶貝，即爭一番，甚至像下和抱玉刖足，也算值得，否則誰又願惹閒氣呢？

5、尊賢。有一件舊仿褚遂良體寫的大字《陰符經》，有一位我們尊敬的老前輩從書法藝術上特別喜愛它。有人指出書藝雖高但未必果然出於褚手。老先生反問：「你說是誰寫的呢？誰能寫到這個樣子呢？」這個問題答不出，這件的書寫權便判歸了褚遂良。

6、遠害。舊社會常有富貴人買古書畫，但不知真偽，商人借此賣給他假物，假物賣真價當然可賺大錢。買者請人鑒定，商人如果串通常給他鑒定的人，把假說真，這是騙局一類，可以不談。難在公正的鑒定家，如果指出是偽物，買者「退貨」，常常引鑒定者的判斷為證，這便與那個商人結了仇。曾有流氓掮客，聲稱找鑒者尋釁，所以多數鑒定者省得麻煩，便敷衍了事。從商人方面講，舊社會的商人如果了假貨，會遭到經理的責備甚至解僱；一般通情達理的顧客，也不隨便閒評商店中的藏品。這種情況相通於文物單位，如果某個單位「掌眼」的是個集體，評論起來，顧忌不

多；如果只有少數鑑家，極易傷及威信和尊嚴，弄成不愉快。

7、忘形。筆者一次在朋友家聚集看畫，見到一件佳品，一時忘形地攘臂而呼：「真的！」還和旁人強辯一番。有人便寫給我一首打油詩說：「獨立揚新令，真假一言定。不同意見人，打成反革命。」我才凜然自省，向人道歉，認識到應該如何尊重群眾！

8、容眾。一次在外地收到一冊宋人書札，拿到北京故宮囑為鑑定。唐蘭先生、徐邦達先生、劉九庵先生，還有幾位年輕同志看了，意見不完全一致，共同研究，極為和諧。為了集思廣益，把我找去。我提出些備參考的意見，他們幾位以為理由可取，就定為真跡，請外地單位收購。最後唐先生說：「你這一言，定則定矣。」不由得觸到我那次目無群眾的舊事，急忙加以說明，是大家的共同意見，並非是我「一言定」。我說：「先生漏了一句：『定則定矣』之上還有『我輩數人』呢。」這兩句原是陸法言《切韻序》中的話，唐先生是極熟悉的，於是仰面大笑，我也如釋重負。顏魯公說：「齊桓公九合諸侯，一匡天下，葵丘之會，微有振矜，叛者九國。」這話何等沉痛，我輩可不戒哉！

故曰行百里者半九十里，言晚節末路之難也。」仿章學誠《古文十弊》的例子，略述如以上諸例，都是有根有據的真人真事。

此。堅持真理是社會主義的新道德；遷就世故是舊社會的殘餘意識。今天在還有貫徹新道德的餘地的情況下，注意講求，深入貫徹，仍是建設精神文明的一個重要環節，也是值得今天作鑒定工作的同志們共勉的！

鑒定書畫二三例

一

書畫有偽作，自古已然，不勝枚舉。梁武帝辨別不清王羲之的字，令陶弘景鑒定，大約可算專家鑒定文物的最早故實了。以後唐代的褚遂良等，宋代的米芾父子，元代的柯九思，明代的董其昌，清代的安岐，直到現代已故的張珩先生，都具有豐富的經驗和敏銳的眼光。

既稱為鑒定，當然須在眼見實物的條件下，才能作出判斷，而事實卻有許多有趣的例外。我曾聽老輩說過康有為一件事：有人拿一卷字畫請康題字，康即寫「未開卷即知為真跡」，見者無不大笑。原來求題的人完全是「附庸風雅」，康又不便明說它是偽作，便使用這種開玩笑的辦法來應付藏者，也就是用「心照不宣」的辦法來暗示識者。這種用X光式的肉眼來鑒定書畫，恐怕要算文物界的奇聞吧？

相反地，未開卷即知為偽跡的，或者說未開卷即發現問題的，也不乏其例。假

如有人拿來四條、八條顏真卿寫的大屏，那還用打開看嗎？

我曾從著錄書上、法帖上看到兩件古法書的問題，一件是米芾的《寶章待訪錄》，一件是張即之寫的《汪氏報本庵記》。這兩件的破綻，都是從一個「某」字上露出來的。

二

先要談談「某」字的意義和它的用法。

「某」是不知道一個人姓名、身份等，或不知一件事物的名稱、性質等，找一個代稱字，在古代也有用符號「△」的。陸游《老學庵筆記》卷六說：「今人書某為△，皆以為從俗簡便，其災古某字也。《穀梁·桓二年》：『蔡侯、鄭伯會於鄧。』范寧注曰：『鄧△地。』陸德明《釋文》曰：『不知其國，故云△地，本又作某。』」按：自廣義來說，凡字都是符號；自狹義來說，「△」在六書裏，無所歸屬，即說它是「從俗簡便」，實在也沒甚麼不可的。況且從校勘的邏輯上講，陸放翁的話也有所不足。同一種書，有兩個版本，甲本此字作Ａ，乙本此字作Ｂ。Ａ之與Ｂ

不同，可能是同一字的異體，也可能是另一字。用法相同的字，未必便算是同一字。

但可見唐代以前，這「△」符號，已經流行使用了。

今天見到的唐代虞世南書《汝南公主墓誌》草稿中，即把暫時不確知的年月寫成「△年△月」以待填補。這卷草稿雖是後人鈎摹的，但保存着原來的樣式。

又有寫作「△乙」符號的，有人認為即是「某乙」的簡寫，其實只是「△」號的略繁寫法，如果是「某乙」，那怎麼從來沒見有將「某甲」寫作「△甲」的呢？

代稱字用符號「△」，問題並不大，而「某」字卻在後世發生了一些糾葛。

《論語》中「某在斯、某在斯」，是第一人對第二人稱第三人的說法。古籍中凡第一身自稱作「某」的，都是旁人記述這個人的話。因為古代人常自稱己名，沒有自用「某」字自作代稱的。我們從古代人的書札或撰寫的碑銘墓誌的拓本中，都隨處可以見到。例如蘇軾自己稱「軾」，朱熹自己稱「熹」。

古代子孫口頭、筆下都要避上輩的諱，雖有「臨文不諱」的說法見於禮經明文，但後世習俗，愈避愈廣，編上輩文集的人，常常把上輩自己書名處，也用「某」字代替。我們如拿文集的書本和其中同一文的碑銘石刻或書札墨跡比觀，即不難看到改字的證據。

不知甚麼時候開始，有人自己稱「某」。我們有時聽到二人談話，當自指本人時，常說「我張某人」、「我李某人」，他們確實不是要自諱其名，而是習而不察，成為慣例。

清代詩人王士禛，總不能算不學了吧？但他給林佶有幾封書札，是林氏為他寫《漁洋精華錄》時，商量書寫格式的，有一札囑咐林氏在一處添上他的名字，原札這樣寫：「錢牧翁先生見贈古詩，題下添註賤名二字。」此下便寫出他要求添註的寫法是：「古詩一首贈王貽上」一行大字，又在這一行的右下逐註兩個小字「士○」。如果只看錄文的書籍，必然要認為是刻書人避雍正的諱，書上一個圈。誰知即是王士禛自諱其名呢！刑部尚書大官對門生屬吏的派頭，在這小小一圈中已躍然紙上。所以宋代田登作郡守，新春放燈三日，所出的告示中不許寫「燈」子，去掉「燈」字右半，只寫「放火三日」。與此真可謂無獨有偶。

三

宋代米芾好隨手記錄所見古代法書名畫，記名畫的書，題為《畫史》。記法書

的書，題為《書史》。

《書史》之外，還有一部記法書的書，叫作《寶章待訪錄》。這部書早已有刻本。明代末期一個收藏鑒定家張丑，收到一卷《寶章待訪錄》的墨跡，他相信是米芾的真跡，因而自號「米庵」。這卷墨跡的全文，他全抄錄下來，附在他所編著的《清河書畫舫》一書之中。這卷墨跡一直傳到二十世紀二十年代初期，還在收藏鑒賞家景賢手中。景氏死後，已不知去向。

這卷墨跡，我沒見到過，但從張丑抄錄的文詞看，可以斷定是一件偽作。理由是，其中凡米芾提到自己處，都不作「芾」，而作「某」。

我們今天看到許多米芾的真跡，凡自稱名處，全都作「黻」或「芾」，他記錄所見書畫的零條札記，流傳的有墨跡也有石刻，石刻如《英光堂帖》、《群玉堂帖》等等，都沒有自己稱名作「某」字的。可知這卷墨跡必是出自米氏子孫手所抄。北京圖書館藏米芾之孫米憲所輯《寶晉山林集拾遺》宋刻原本，有寫刻米憲自書的序，字體十分肖似他的祖父，比米友仁還像得多，那麼安知不是米憲這樣手筆所抄的？如果出自米憲諸人，也可算「買王得羊」，「不失所望」了。誰知卷尾還有一行，是：「元祐丙寅八月九日米芾元章譔」，這便壞了，姑先不論元祐丙寅年時他署名

用「斁」或用「芾」，即從卷中自避其名，而卷尾忽署名與字這點上看，也是自相矛盾的。

現在還留有一線希望，如果這末行名款與卷中全文不是一手所寫，而屬後添，那麼全卷正文或出自米氏子孫所錄，不失為宋人手跡，本無真偽之可言；如果末行名款與正文是一手所寫，那便是照着刻本仿效米芾字體，抄錄而成，可算徹底偽物了。好事的富人收藏偽物，本是合情合理的，但張丑、景賢，一向被認為是有眼力的鑒賞家，也竟自如此上當受騙，豈非咄咄怪事乎？

四

又南宋張即之書《汪氏報本庵記》，載在《石渠寶笈》，刻在《墨妙軒帖》，原跡曾經延光室攝影發售，解放後又影印在《遼寧博物館藏法書》中。全卷書法，結體用筆，轉折頓挫，與張氏其他真跡無不相符，但文中遇到撰文者自稱名處，都作「某」。這當然不能是張即之自己撰著的文章了。在一九七三年以前，張氏一家墓誌還沒發掘出來時，張氏與汪氏有無親戚關係，還不知道，無法從文中所述親戚

關係來作考察。看到末尾，署名處作「即之記」三字。記是記載，是撰著文章的用詞，與抄、錄、書、寫的意義不同，那麼難道南宋人已有自稱為「某」像「我張某人」的情況了嗎？這個疑團曾和故友張珩先生談起。張先生一次到遼寧鑒定書畫，回來告訴我，說「即之記」三字是挖嵌在那裏的。可能全卷不止這一篇，或者文後還有跋語，作偽者把這三個字從旁處移來，嵌在這裏，便成了張即之的撰文自稱為「某」了。究竟文章是誰作的呢？友人徐邦達先生在樓鑰的《攻媿集》中找到了，那麼這個「某」字原來是樓氏子孫代替「鑰」字用的。這一件似真而假，又似假而真的張即之墨跡公案，到此真相才算完全大白了。

五

　　還有古畫名款問題。在那十年中「徵集」到的各地文物，曾在北京故宮博物院中展出。有一幅宋人畫的雪景山水，山頭密林叢鬱，確是范寬畫法。三拼絹幅，更不是宋以後畫所有的。宋人畫多半無款，這也是文物鑒賞方面的常識。但這幅畫中一棵大樹幹上不知何時何人寫上「臣范寬製」四個字，便成畫蛇添足了。

按宋人郭若虛《圖畫見聞志》中說得非常明白，范寬名中正，字中（仲）立。性溫厚，所以當時人稱他為「范寬」。可見寬是他的一個諢號。正如舞台上的包拯，都化裝黑臉，小說中便有「包黑」的諢號。有農村說書人講包拯故事，說到他見皇帝時，自稱「臣包黑見駕」，這事早已傳為笑談。有人問我那張范寬畫是真是假，我回答是真正宋代范派的畫。問者又不滿足於「范派」二字，以為分明有款，怎麼還有籠統講的餘地？我回答是，如以款字為根據，那便與「臣包黑見駕」同一邏輯了。

所以在攝影印刷技術沒有發達之前，古書畫全憑文字記載，稱為「著錄」。見於著名收藏鑒賞家著錄的作品，有時身價十倍。其實著錄中也不知誤收多少偽作品，或冤屈了多少好作品。

例如前邊所談的《寶章待訪錄》。如果看到原件，印證末行款字是否後人妄加，它可能不失為一件宋代米氏後人傳錄之本；《汪氏報本庵記》如果僅憑《石渠寶笈》和《墨妙軒帖》，它便成了偽作；宋人雪景山水，如果有詳細著錄，像《江村銷夏錄》的體例，也只能錄下「臣范寬製」四個款字，倘若原畫沉埋，那不但成了一椿古畫「冤案」，而且還成了「包黑」之外的又一笑柄。

從這裏得到三條經驗：古代書畫不是一個「真」字或一個「假」字所能概括；「著錄」書也在可憑不可憑之間；古書畫的鑒定，有許多問題是在書畫本身以外的。

我心目中的鄭板橋

《書法叢刊》要出一輯鄭板橋的專號，編輯同志約我寫一篇談鄭板橋的文章，不言而喻，《書法叢刊》裏的文章，當然是要談鄭板橋的書法。但我的腔子裏所裝的鄭板橋先生，卻是一大堆敬佩、喜愛、驚嘆、淒涼的情感。一個盛滿各種調料的大水桶，鑽一個小孔，水就不管人的要求，酸甜苦辣一齊往外流了。

我在十幾歲時，剛剛懂得在書攤上買書，看見一小套影印的《鄭板橋集》，底本是寫刻的木板本，作者手寫的部份，筆致生動，有如手跡，還有一些印章，也很像鈐印上的，在我當時的眼光中，竟自是一套名家的字帖和印譜。回來細念，詩，不懂的不少；詞，不懂句讀，自然不懂的最多。讀到《道情》，就覺得像作者親口唱給我聽似的，不論內容是甚麼，憑空就像有一種感情，從作者口中傳入我的心中，十幾歲的孩子，沒經歷過社會上的機謀變詐，但在祖父去世後，孤兒寡母的淒涼生活，也有許多體會。雖與《道情》所唱，並不密合，不知甚麼緣故，曲中的感情，竟自和我的幼小心靈融為一體。及至讀到《家書》，真有幾次偷偷地掉下淚來。我

283

在祖父病中，家塾已經解散，只在鄰巷親戚的家塾中附學，祖父去世後，更只有在另一家家塾中附學。我深嘗附學學生的滋味。《家書》中所寫家塾主人對附學生童的體貼，例如看到生童沒錢買川連紙做仿字本，要買了在「無意中」給他們。這「無意中」三字，有多麼精深巨大的意義啊！我稍稍長大些，又看了許多筆記書中所談先生關心民間疾苦的事，和做縣令時的許多政績，但他最後還是為擅自放賑，被罷免了官職。前些年，有一位同志談起鄭板橋和曹雪芹，他都用四個字概括他們的人格和作品，就是「人道主義」，在當時哪裏敢公開地說，更無論涉及板橋的清官問題了。

及至我念書多些了，拿起《板橋集》再念，仍然是那麼新鮮有味。有人問我：「你那樣愛讀這個集子，它的好處在哪裏？」我的回答是「我懂得」，這時的懂得，就不只是斷句和典故的問題了，對這位不值得多談的朋友，這三個字也就夠了，他若有腦子，就自己想去吧！又有朋友評論板橋的詩詞，多說「未免俗氣」，我也用「我懂得」三字說明我的看法。

板橋的書法，我幼年時在一位叔祖房中見一副墨拓小對聯，問叔祖「好在哪裏」？得到的解說有些聽不懂，只有一句至今記得是「只是俗些」。大約板橋的字，

284

在正統的畫家眼裏，這個「俗」字的批評，當然免除不了，由於正統畫家評論的影響，在社會上非畫家的人，自然也會「道聽途說」。於是板橋書法與那個「俗」字便牢不可分了。

平心而論，板橋的中年精楷，筆力堅卓，章法連貫，在毫不吃力之中，自然地、輕鬆地收到清新而嚴肅的效果。拿來和當時張照以下諸名家相比，不但毫無遜色，還讓觀者看到處處是出自碑帖的，但誰也指不出哪筆是出於哪種碑帖。乾隆時的書家，世稱「成劉翁鐵」，成王的刀斬斧齊，不像寫楷書，而像筆筆向觀者「示威」；劉墉的疲憊驕蹇，專摹翻板閣帖，像患風癱的病人，至少需要兩人攙扶走路，如一撒手，便會癱坐在地上；翁方綱專摹翻版《化度寺碑》，他把真唐石本鑑定為宋翻本，把宋翻本認為才是真唐石。這還不算，他有論書法的有名詩句說「渾樸常居用筆先」，真不知筆沒落紙，怎樣已經事先就渾樸了呢？所以翁的楷書，每一筆都不見毫鋒，渾頭渾腦，直接看去，都像用蠟紙描摹的宋翻《化度寺碑》，如以這些位書家為標準，板橋當然不及格了。

板橋的行書，處處像是信手拈來的，而筆力流暢中處處有法度，特別是純聯綿的大草書，有點畫，見使轉，在他的各體中最見極深、極高的造詣，可惜這種字體

的作品流傳不多。特別值得一提的是他批縣民的訴狀時，無論是處理甚麼問題，甚至有時發怒駁斥上訴人時，寫的批字，也毫不含糊潦草，真可見這位縣太爺負責到底的精神。史載乾隆有一次問劉墉對某一事的意見，劉墉答以「也好」二字，受到皇帝的申斥，設想這位慣說也好的「協辦大學士」（相當今天的副總理），若當知縣，他的批語會這樣去寫嗎？

我曾作過一些《論書絕句》。曾說：「刻舟求劍翁北平，我所不解劉諸城。」

又說：「坦白胸襟品最高，神寒骨重墨蕭寥。朱文印小人千古，二十年前舊板橋。」

任何人對任何事物的評論，都不可能毫無主觀的愛憎在內。但客觀情況究竟擺在那裏，所評的恰當與否，儘管對半開、四六開、三七開、二八開、一九開，究竟還有評論者的正確部份在。我的《論書絕句》被一位老朋友看到，寫信說我的議論「可以驚四筵而不可以適獨坐」，話很委婉，實際是說我有些嘩眾取寵，也就是說板橋的書法不宜壓過翁劉，我當然敬領教言。今天又提出來，只是述說有過那麼幾句拙詩罷了！

板橋的名聲，到了今天已經跨出國界。隨着中國的歷代書畫藝術受到世界各國藝術家和研究者的重視，一位某代的書畫家，甚至某家一件名作，都會有人拿來作

為專題加以研究，寫出論文，傳播於世界，板橋先生和他的作品當然也在其中。我曾在拙作《論書絕句》中讚頌板橋先生的那首詩後，寫過一段小註，這是我對板橋先生的認識和衷心的感受。現在不避讀者賜以「炒冷飯」之譏，再次抄在下邊，敬請讀者評量印可：

二百數十年來，人無論男女，年無論老幼，地無論南北，今更推而廣之，國無論東西，而不知鄭板橋先生之名者，未之有也。先生之書，結體精嚴，筆力凝重，而運用出之自然，點畫不取矯飾，平視其並時名家，蓋未見骨重神寒如先生者焉。

當其休官賣畫，以遊戲筆墨博賈之黃金時，於是雜以篆隸，甚至諧稱為六分半書，正其嬉笑玩世之所為，世人或欲考其餘三分半書落於何處，此甘為古人侮弄而不自知古，寧不深堪憫笑乎？

先生之名高，或謂以書畫，或謂以詩文，或謂以循績，吾竊以為俱是而俱非也。蓋其人秉剛正之性，而出以柔遜之行，胸中無不可言之事，筆下無不易解之辭，此其所以獨絕今古者。

先生嘗取劉賓客詩句刻為小印，文曰：「二十年前舊板橋。」覺韓信之賞淮陰少年，李廣之誅灞陵醉尉，甚至項羽之喻衣錦畫行，俱有不及鈐此小印時之躁釋衿平者也。

板橋先生達觀通脫，人所共知，自己在詩集之前有一段小敘云：「板橋詩文，最不喜求人作敘。求之王公大人，既以借光為可恥；求之湖海名流，必至含譏帶茶，遭其茶毒而無可如何，總不如不敘為得也。」多麼自重自愛！但還免不了有些投贈之作。但觀集中所投贈的人，所稱讚的話，都是有真值得他稱讚的地方。絕沒有泛泛應酬的詩篇。即如他對袁子才，更是真摯地愛其才華，見於當時的一些記錄。出於衷心的佩服，自然不免有所稱讚，也就才有投贈的詩篇。但詩集末尾，只存兩句：「室藏美婦鄰誇艷，君有奇才我不貧。」這又是甚麼緣故？袁氏《隨園詩話》（卷九）有一條云：「興化鄭板橋作宰山東，與余從未識面。有誤傳余死者，板橋大哭，以足踏地，余聞而感焉。……板橋深於時文，工畫，詩非所長。佳句云：『月來滿地水，雲起一天山。』……」佳句舉了三聯，卻說詩非所長，這矛盾又增加了我的好奇心。一九六三年在成都四川省博物館見到一件板橋寫的堂幅，是七律一首，云：

晨興斷雁幾文人，錯落江河湖海濱，抹去春秋自花實，逼來霜雪更枯

筠。女稱絕色鄰誇艷，君有奇才我不貧。不買明珠買明鏡，愛他光怪是先

秦。（款稱：「奉贈簡齋老先生，板橋弟鄭燮。」）

按：「女稱絕色」原是比喻，襯托「君有奇才」的。但那時候人家的閨閣中人

是不許可評頭論足的。「女稱絕色」，確易被人誤解是說對方的女兒。再看此詩，

也確有許多詞不達意處，大約正是孔子所說「有所好樂則不得其正」的。「詩非所

長」的評語大概即指這類作品，而不是指「月來滿地水」那些佳句。可能作者也有

所察覺，所以集中只收兩句，上句還是改作的。當時妾媵可以贈給朋友，誇上幾句，

是與誇「女公子」有所不同的。科舉時代，入翰林院的人，無論年齡大小，都被稱

老先生，以年齡論，鄭比袁還大着二十二歲，這在今日也須解釋一下的。

還有一事，也是袁子才誤傳大的。《隨園詩話》卷六有一條云：「鄭板橋愛徐青

藤詩，嘗刻一印云『徐青藤門下走狗』。」又云：「童二樹亦重青藤，題青藤小像

云：『尚有一燈傳鄭燮，甘心走狗列門牆』。」其後有幾家的筆記都沿襲了這個說

法。今天我們看到了若干板橋書上的印章，只有「青藤門下牛馬走」一印。「牛馬

走」是司馬遷自己的謙稱，他既承襲父親的職業，做了太史令，仍自謙說只是太史衙門中的一名走卒，板橋自稱是徐青藤門下的走卒，是活用典故，童鈺詩句，因為這個七言句中，實在無法嵌入「牛馬走」三字。而袁氏即據此詩句，說板橋刻了這樣詞句的印章，可說是未達一間。對於以上二事，我個人的看法是：板橋一向自愛，但這次由於愛才心切，主動地對「文學權威」、翰林出身的袁子才作了詞不達意的一首詩，落得了「詩非所長」，又被自負博學的袁子才誤解「牛馬走」為「走狗」，這就不能不說板橋也有咎由自取之處了。袁子才的詩文，我們不能不欽佩，他的處世方法，也不能說「門檻不精」。他對兩江總督尹繼善，極盡巴結之能事，但尹氏詩中自註説「子才非請不到」，兩相比較，鄭公就不免天真多於世故了。

一九九三年七月十七日

記齊白石先生軼事

齊白石先生的名望，可以說是舉世周知的，不但中國人都熟悉，在世界各國中，也不是陌生人。他的篆刻、繪畫、書法、詩句，都各有特點，用不着在這裏多加重複敍述。現在要寫的，只是我個人接觸到的幾件軼事，也就是老先生生活中的幾個側面，從這裏可以看到他的生活、風趣，對於從旁印證他的性格和藝術的特點，大概也不是沒有點滴的幫助吧！

我有一位遠房的叔祖，是個封建官僚，曾買了一批松柏木材，就開起棺材鋪來。

齊先生有一口「壽材」，是他從家鄉帶到北京來的，擺在跨車衚衕住宅正房西間窗戶外的廊子上，棺上蓋着些防雨的油布，來的客人常認為是個長案子或大箱子之類的東西。一天老先生與客人談起棺材問題，說道「我這一個……」如何如何，便領着客人到廊子上揭開油布來看，我才吃驚地知道了那是一口棺材。這時他已經委託我的這位叔祖另做好木料的新壽材，尚未做成，這舊的也還沒有換掉。後來新的做成，也沒放在廊上，廊上擺着的還是那個舊的。客人對於此事，有種種不同的評論，

有人認為老先生好奇，有人認為是一種引人注意的「噱頭」，有人認為是「達觀」的表現。後來我到過了湖南的農村，才知道這本是先生家鄉的習慣，人家有老人，預製壽材，有的做出板來，有的做成棺材，往往放在戶外窗下，並沒甚麼稀奇。那時我以一個生長在北京城的青年，自然不會不「少見多怪」了。

我的認識齊先生，即是由我這位叔祖的介紹，當時我年齡只有十七八歲。我自幼喜愛畫畫，這時已向賈義民先生學畫，並由賈先生介紹向吳鏡汀先生請教。對於齊先生的畫，只聽說是好，至於怎麼好，應該怎麼學，則是茫然無所知的。我那個叔祖因為看見齊先生的畫大量賣錢，就以為只要畫齊先生那樣的畫便能賣錢，他卻沒想，他自己做的棺材能賣錢，是因為它是木頭做的，如果是紙糊的即使樣式絲毫不差，也不會有人買去做秘器。即使是用澄心堂、金粟山紙糊的也沒甚麼好看，如果用金銀鑄造，也沒人抬得動啊！

齊先生大於我整整五十歲，對我很優待，大約老年人沒有不喜愛孩子的。我有一段較長時間沒去看他，他向胡佩衡先生說：「那個小孩怎麼好久不來了？」我現在的年齡已經超過了齊先生初次接見我時的年齡，回顧我在藝術上無論應得多少分，從齊先生學了沒有，即由於先生這一句殷勤的垂問，也使我永遠不能不稱他老

先生是我的一位老師！

齊先生早年刻苦學習的事，大家已經傳述很多，在這裏我想談兩件重要的文物，也就是齊先生刻苦用功的兩件「物證」：一件是用油竹紙描的《芥子園畫譜》，一件是用油竹紙描的《二金蝶堂印譜》。那本畫譜，沒畫上顏色，可見當時根據的底本並不是套版設色的善本。即那一種多次重翻的印本，先生描寫得也一絲不苟，連那些枯筆破鋒，都不「走樣」。這本，可惜當時已殘缺不全。尤其令人驚嘆的是那本趙之謙的印譜，我那時雖沒見過許多印譜，但常看蘸印泥打印出來的印章，它們與用筆描成的有顯著的差異，而宋元人用的墨印，卻完全沒有見過。當我打開先生手描的那本印譜時，驚奇地、脫口而出地問了一句話：「怎麼？還有黑色印泥呀？」及至我得知是用筆描的，再仔細去看，仍然看不出筆描的痕跡。慚愧啊！我少年時學習的條件不算不苦，但我竟自有兩部《芥子園畫譜》。一部是巢勳重摹的石印本，一部是翻刻的木板本，我從來沒有從頭至尾臨仿過一次。今天齊先生的藝術創作，保存在國內外各個博物館中，而我在中年青年時也曾有些繪畫作品，即使現在偶然有所存留，將來也必然與我的骨頭同歸腐朽。諸位青年朋友啊，這個客觀的真理，無情的事例，是多麼值得深思熟慮的啊！這裏我也要附帶說明，藝術的成就，

絕不是單靠照貓畫虎地描摹，我也不是在這裏提倡描摹，我只是要說明齊老先生在青年時得到參考書的困難，偶然借到了，又是如何仔細地複製下來，以備隨時翻閱借鑒，在艱難的條件下是如何刻苦用功的。他那種看去橫塗豎抹的筆畫，又是怎樣走過精雕細琢的道路的。我也不是說這種精神只有齊先生在清代末年才有，即如在浩劫中，我們學校裏有不少同學偷偷地借到幾本參考書，沒日沒夜地抄成小冊後，還訂成硬皮包脊的精裝小冊，這豈能不說是那些罪人們滅絕民族文化罪惡企圖意外的相反後果呢！

齊先生送給過我一冊影印手寫的《借山吟館詩草》，有樊山先生題簽，還有樊氏手寫的序。冊中齊先生抄詩的字體扁扁的，點畫肥肥的，和有正書局影印的金冬心自書詩稿的字跡風格完全一樣。齊先生說：「我的畫，樊山說像金冬心，還勸我也學冬心的字，這冊即是我學冬心字體所寫的。」其實先生學金冬心還不止抄詩稿的字體，來，詩草也是樊山選定的。那時王壬秋先生已逝，齊先生正和樊山先生往金有許多別號，齊先生也曾一一仿效。金號「三百硯田富翁」，齊號「三百石印富翁」，金號「心出家庵粥飯僧」，齊號「心出家庵僧」，亦步亦趨，極見「相如慕藺」之意。但微欠考慮的是：田多為富，印多為貴，兼官多的人，當然俸祿多，但

自古官僚們卻都諱言因官致富，大概是怕有貪污的嫌疑。如果稱「三百石印貴人」，豈不更為恰當。又粥飯僧是寺院中的服務人員，熬粥做飯，在和尚中地位是最為卑下的。去了「粥飯」二字，地位立刻提高了。老先生自稱木匠，而不甘做粥飯僧，似乎尚未達一間。金冬心又有「稽留山民」的別號，齊先生則有「杏子塢老民」之號，就無從知是模擬還是另起的了。金冬心別號中最怪的是「蘇伐羅吉蘇伐羅」，因冬心又名「金古金」，「蘇伐羅」是外來語「金」的音譯，把兩個譯音字夾着一個漢字「吉」字來用，竟使得齊老先生束手無策。膽大如斗的齊先生，還沒敢用「齊懷特斯動」（「懷特斯動」是英語「白石」二字音譯）。我還記得，當年我雙手捧過先生面賜的那本《借山吟館詩草》後，又聽先生講了如何學金冬心的畫和字，我就問了一句：「先生的詩也必學金冬心了。」先生說：「金冬心的詩並不好，他的詞好。」我當時只有一小套石印的《金冬心集》，裏邊沒有詞，我忙向先生請教到哪裏去找冬心的詞。先生回答說：「他是博學鴻詞啊！」

齊先生對於寫字，是不主張臨帖的。他說字就那麼寫去，愛怎麼寫就怎麼寫。他家裏掛着一副宋代陳摶寫的對他又說碑帖裏只有李邕的《雲麾李思訓碑》最好。

聯拓本：「開張天岸馬，奇逸人中龍。搏（下有「圖南」印章）。」這聯的字體是

北魏《石門銘》的樣子，這十個字也見於《石門銘》裏。但是擴大臨寫的，遠看去，很似康南海寫的。老先生每每對人誇獎這副對聯寫的怎麼好，還說自己學過多次總是學不好，以說明這聯上字的水平之高。我還看見過齊先生中年時用篆書寫的一副聯：「老樹着花偏有態，春蠶食葉例抽絲。」筆畫圓潤飽滿，轉折處交代分明，一個個字，都像老先生中年時刻的印章，又很像吳讓之的印章，也像吳昌碩中年學吳讓之的印章。又曾見到他四十多歲時畫的山水，題字完全是何子貞樣。我才知道老先生曾用過甚麼工夫。他教人愛怎麼寫就怎麼寫的理論，是他老先生自己晚年想要融化從前所學的，也可以說是想擺脫從前所學的，是他內心對自己的希望。當他對學生說出時，漏掉了前半，好比一個人消化不佳時，服用藥物，幫助消化。但吃的並不甚多，甚至還沒吃飽的人，隨便服用強烈的助消化劑，是會發上營養不良症的。

有一次我向老先生請教刻印的問題，先生到後邊屋中拿出一塊壽山石章，印面已經磨平，放在畫案上。又從案面下面的一層支架上掏出一本翻得很舊的《六書通》，查了一個「遲」字，然後拿起墨筆在印面上寫起反的印文來，是「齊良遲」三個字。寫成了，對着案上立着的一面小鏡子照了一下，鏡中的字都是正的，用筆

修改了幾處，即持刀刻起來。一邊刻一邊向我說：「人家刻印，用刀這麼一來，還那麼一來，我只用刀這麼一來。」講說時，用刀在空中比畫。即是每一筆畫，只用刀在筆畫的一側刻下去，刀刃隨着筆畫的軌道走去就完了。刻成後的筆畫，一側是光光溜溜的，另一側是剝剝落落的。即是所謂的「單刀法」。所說的「還那麼一來」，是指每筆畫下刀的對面一邊也刻上一刀。這時已不再作修改了。然後刻「邊款」，是「長兒求寶」，下落自己的別號。我自幼聽說過：刻印熟練的人，常把印面用墨塗滿，就幾處，然後才蘸印泥打出來看，這時已不再修改了。然後又在鏡中照了一下，修改用刀在黑面上刻字，如同用筆寫字一般。這個說法，流行很廣，我卻沒有親眼見過。

我在未見齊先生刻印前，我想像中必應是幼年聽到的那類刻法，又見齊先生所刻的那種大刀闊斧的作風，更使我預料將會看到那種「鐵筆」在黑色石面上寫字的奇蹟。

誰知看到了，結果卻完全兩樣，他那種小心的態度，反而使我失望，遺憾沒有看到那樣鐵筆寫字的把戲。這是我青年時的幼稚想法，如今漸漸老了，才懂得：精心用意地做事，尚且未必都能成功；而魯莽滅裂地做事，則絕對沒有能夠成功的。這又豈但刻印一藝是如此。齊先生畫的特點，人所共見，親見過先生作畫的，就不如只見到先生作品的那麼多了。一次我看到先生正在作畫，畫一個漁翁，手提竹籃，肩

荷鈎竿，身披蓑衣，頭戴箬笠，赤着腳，站在那裏，原是先生常畫的一幅稿本。那天先生鋪開紙，拿起炭條，向紙上仔細端詳。然後一一畫去。我當時的感想正和初見先生刻印時一樣，驚訝的是先生畫筆那樣毫無拘束，造型又那麼不求形似，滿以為臨紙都是信手一揮，沒想到起草時，卻是如此精心！當用炭條畫到膝下小腿到腳趾部份時，只見畫了一條長勾短股的九十度的線條，又和這條線平行着另畫一個勾股。這時忽然抬頭問我：「你知道甚麼是大家，甚麼是名家嗎？」我當時只曾在《桐陰論畫》上見到秦祖永評論明清畫家時分過這兩類，但不知怎麼講，以甚麼為標準。

既然說不出具體答案來，只好回答：「不知道。」先生說：「大家畫，畫腳，不畫踝骨，就這麼一來，名家就要畫出骨形了。」說罷，然後在這兩道平行的勾股線勾的一端畫上四個小短筆，果然是五個腳趾的一雙腳。我從這時以後，大約二十多年，才從八股文的選本上見到大家名家的分類，見列八股選本上的眉批和夾批，才了然《桐陰論畫》中不但分大家名家是從八股選本中來的，即眉批夾批也是從那裏學來的。齊先生雖然生在晚清，但沒聽說學做過八股，那麼無疑也是看了《桐陰論畫》的。

一次談到畫山水，我請教學哪一家好，還問老先生自己學哪一家。老先生說：

「山水只有大滌子（即石濤）畫的好。」我請教好在哪裏？老先生說：「大滌子畫的樹最直，我畫不到他那樣。」我聽着有些不明白，就問：「一點都沒有彎曲處嗎？」先生肯定地回答說：「一點都沒有的。」我又問當今還有誰畫的好？先生說：

「有一個瑞光和尚，一個吳熙曾（吳鏡汀先生名熙曾），這兩個人我最怕。瑞光畫的樹比我畫的直，吳熙曾學大滌子的畫我買過一張。」後來我問起吳先生，先生說確有一張，是仿石濤的，在展覽會上為齊先生買去。從這裏可見齊先生如何認為「後生可畏」而加以鼓勵的。但我自那時以後，很長時間，看到石濤的畫，無論在人家壁上的，還是在印本畫冊上的，我都懷疑是假的。旁人問我的理由，我即提出「樹不直」。

齊先生最佩服吳昌碩先生，一次屋內牆上用圖釘釘着一張吳昌碩的小幅，畫的是紫藤花。齊先生跨車衕衕住宅的正房南邊有一道屏風門，門外是一個小院，院中有一架紫藤，那時正在開花。先生指着牆上的畫說：「你看，哪裏是他畫得像葡萄藤（先生稱紫藤為葡萄藤，大約是先生家鄉的話），分明是葡萄藤像它呀！」姑且不管葡萄藤與畫誰像誰，但可見到齊先生對吳昌碩是如何的推重的。我們問起齊先生是否見過吳昌碩，齊先生說兩次到上海，都沒有見着。齊先生曾把石濤的「老夫

也在皮毛類」一句詩刻成印章，還加跋說明，是吳昌碩有一次說當時學他自己的一些皮毛就能成名。當然吳所說的並不會是專指齊先生，而齊先生也未必因此便疑是指自己，我們可以理解，大約也和鄭板橋刻「青藤門下牛馬走」印是同一自謙和服善吧！

齊先生在出處上是正義凜然的，抗日戰爭後，偽政權的「國立藝專」送給他聘書，請他繼續當藝專的教授，他老先生即在信封上寫了五個字「齊白石死了」，原封退回。又一次偽警察挨戶要出人，要出錢，說是為了甚麼事。他和齊先生表白他沒叫齊家出人出錢，因此便提出要齊先生一幅畫，先生大怒，對家裏人說：「找我的拐杖來，我去打他。」那人聽到，也就跑了。

齊先生有時也有些舊文人自造「佳話」的興趣。從前北京每到冬天有菜商推着手推獨輪車，賣大白菜，用戶選購，作過冬的儲存菜，每一車菜最多值不到十元錢。一次菜車走過先生家門，先生向賣菜人說明自己的畫能值多少錢，自己願意給他畫一幅白菜，換他一車白菜。不料這個「賣菜傭」並沒有「六朝煙水氣」，也不懂一幅畫確可以抵一車菜而有餘，他竟自說：「這個老頭兒真沒道理，要拿他的假白菜換我的真白菜。」如果這次交易成功，於是「畫換白菜」、「畫代鈔票」等等

佳話，即可不脛而走。沒想到這方面的佳話並未留成，而賣菜商這兩句煞風景的話，卻被人傳為談資。從語言上看，這話真堪入《世說新語》；從哲理上看，畫是假白菜，也足發人深思。明代收藏《清明上河圖》的人如果參透這個道理，也就不致有那場禍患。可惜的是這次佳話，沒能屬於齊先生，卻無意中為賣菜人所享有了。

天地博雅文叢

書　　名　啓功談金石書畫

作　　者　啓功

編　　者　趙仁珪

編輯委員會　梅　子　曾協泰　孫立川
　　　　　　陳儉雯　林苑鶯

責任編輯　祈　思

美術編輯　郭志民

出　　版　天地圖書有限公司
　　　　　香港皇后大道東109-115號
　　　　　智群商業中心15字樓（總寫樓）
　　　　　電話：2528 3671　傳真：2865 2609

　　　　　香港灣仔莊士敦道30號地庫／1樓（門市部）
　　　　　電話：2865 0708　傳真：2861 1541

印　　刷　美雅印刷製本有限公司
　　　　　香港九龍官塘榮業街6號海濱工業大廈4字樓A室
　　　　　電話：2342 0109　傳真：2790 3614

發　　行　香港聯合書刊物流有限公司
　　　　　香港新界大埔汀麗路36號中華商務印刷大廈3字樓
　　　　　電話：2150 2100　傳真：2407 3062

出版日期　2019年5月／初版